KB158970

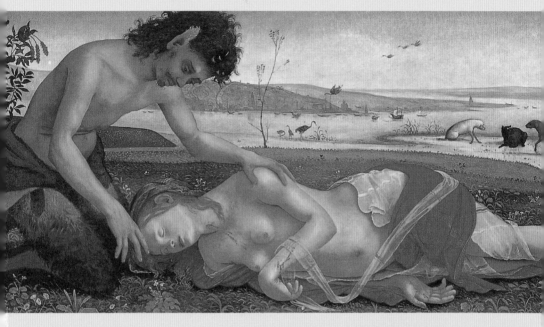

라이너 마리아 릴케의

르네상스 미술여행

라이너 마리아 릴케의

르네상스
미술여행

라이너 마리아 릴케 / 김 향 옮김

● 옮긴이 / 김향

1963년 서울에서 태어나 한국외국어대학 일본어과를 졸업하고, 현재 전문번역가로 활동하고 있다. 저서로는 〈한국의 성지순례〉가 있으며, 역서로는 〈키친〉〈엔리코〉〈성의 자유에 대하여〉〈청춘은 다시 돌아오지 않는다〉〈하늘의 과학사〉〈깡통 학교〉〈인류의 출현과 고대의 지혜〉〈고대문명과 풀리지 않는 수수께끼들〉〈미스터리 세계사 ③〉〈세계의 유적과 전설의 땅〉〈세계비교문화사전〉 외 다수가 있다.

라이너 마리아 릴케의 **르네상스 미술여행**

초판 1쇄 펴낸 날 ㅣ 2001. 2. 12
초판 2쇄 펴낸 날 ㅣ 2005. 2. 25

지은이 ㅣ 라이너 마리아 릴케
옮긴이 ㅣ 김향
펴낸이 ㅣ 이광식
편집 · 교정 ㅣ 한미경 · 오경화 · 김지연
영업 ㅣ 박원용 · 조경자

펴낸곳 ㅣ 도서출판 가람기획
등록 ㅣ 제13-241(1990. 3. 24)
주소 ㅣ (121-130)서울시 마포구 구수동 68-8 진영빌딩 4층
전화 ㅣ (02)3275-2915~7 팩스 ㅣ (02)3275-2918
홈페이지 ㅣ www.garambooks.co.kr
전자우편 ㅣ garam815@chollian.net

ISBN 89-8435-067-2 (03600)

ⓒ 가람기획, 2001

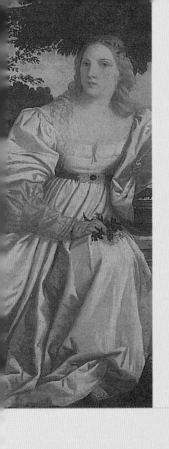
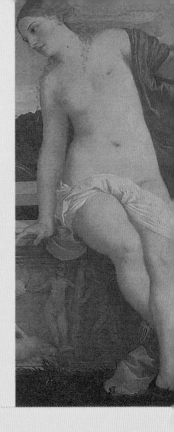

차 례

옮긴이의 말

릴케의 이 책은 그의 생애의 제1기(대체로 1896~1902)에서도 초기에 속하는 일기이다. 일기라곤 하지만, 그냥 막연히 쓴 일기가 아니고, 이탈리아의 피렌체를 여행하면서 시인의 눈에 비친 르네상스 미술을 주제로 하여, 그의 위대한 여성 친구이자 연인인 루 안드레아스 살로메에게 보낸 서간체의 일기이다. 1946년에 나온 불역판은 〈Journal Florentin de R. M. Rilke〉로 되어 있다.

이 '일기' 는 괴테가 슈타이켄 부인에게 이탈리아 여행기를 써보낸 것에서 착상을 얻었던 것이다.

릴케 연구가들에겐 오랫동안 이 1898년이라는 해에 관한 자료가 없어서 고민이었다. 그런 판에 미발표의 이 '일기' 가 발표되자 가장 중요한 하나의 수수께끼가 풀린 것이다. 이 해는 시인의 발전에 있어서 하나의 본질적인 전기였던 것을 사람들은 오랫동안 모르고 있었다. 사실은 최초의 '릴케적' 인 해였던 것이다. '릴케는 확실히 이탈리아에서 태어났다' 라고 쓸 수 있는 것도 이 '일기' 의 덕택이라고들 한다.

자기를 또렷이 응시하고 인간에 관계 있는 갖가지 사물이 속삭이는 은밀한 말들을 들으려는 릴케 특유의 욕구가 이때 이미 그에게 있었다는 사실을 이 일기는 말해주고 있다.

　이 책 〈라이너 마리아 릴케의 르네상스 미술여행〉은 릴케의 예술론 · 예술가론 · 인생론 · 자연론, 그리고 삶과 죽음의 문제, 모성론 · 종교론 등의 맹아를 명확히 보여주고 있다. 이것들은 그가 이탈리아에서 받아가지고 독일로 돌아온 계시였다. 릴케의 시인으로서의 모든 것이 이 해에 이탈리아에서 확실하게 자리잡혔던 것이다. 그런 의미에서 이 책은 릴케를 좋아하는 사람들에겐 반드시 읽고 넘어가야 할 이정표와 같은 것이 아닐 수 없다.

　끝으로 이 책에 수록된 도판들은 모두 르네상스 기의 작품들로서, 책의 내용에 언급이 없는 것들도 적지 않다. 르네상스 미술에 대한 이해의 폭을 넓히는 데 도움이 되리라 생각하고, 정선 수록한 것인만큼 독자의 이해를 구하는 바이다.

피렌체, 1898년 4월 15일

당신에게 보내는 일기를 쓰기 시작할 수 있을 만큼 내가 충분히 마음의 평정을 얻어 성숙의 경지에 이르렀는지 어떤지, 그런 건 나로서는 전혀 알 수 없다. 단지 나는 장차 당신이 당신의 것이 될 이 한 권의 책 속에서, 적어도 내가 내밀히, 비밀히 써놓은 것을 통해 나의 고백을 받아주지 않는 동안은 언제까지나 나의 기쁨은 자신에겐 인연이 먼, 고독한 채로 머물 것이라는 사실을 느낄 뿐이다. 그래서 나는 지금부터 쓰기 시작한다. 그리고 일찍이 당신이야말로 내가 오랜 소망으로 자신을 준비한 그 성취인 것을 미처 모르고, 까닭 모를 향수에 내몰리는 나날을 만 1년이나 보낸 지금에 와서야 뒤늦게 나는 내 소망을 증명할 수 있는 대상이 나타난 것을 기꺼이 승인하는 것이다.

2주일 전부터 나는 피렌체에 머물고 있다. 집은 폰테데르레 그라체에서 그다지 멀지 않은 룽가르노 세리스토리에 있다. 그 납작한 지붕은, 그 아래

있는 것과 그 위에 바로 접하는 공간과 더불어 나에게 속한다. 방 그 자체는 사실인즉, 들머리의 한 칸에 지나지 않는다(그것은 3층과 연결되는 계단도 포함하고 있다). 그러나 진짜 거실은 넓고 높은 석조의 테라스로서 아주 훌륭하며, 나는 아무런 불편 없이 거기에 살면서, 지위 있는 손님들을 그 나름대로 접대할 수도 있다.

 내 방의 바깥쪽엔 향기로운 노란 장미와, 역시 노란 들장미를 닮은 작은 꽃이 피어 있다. 다만 그 들장미를 닮은 꽃은 최후의 심판 날에 구원된 사람들에게 보상報償을 주고, 신의 찬가를 부르려고 하고 있는 프라 피에조레가 그리는 천사들처럼, 한층 조용히, 한층 상냥하게, 두 송이씩 높은 나무 울타리를 따라 기어오르고 있다. 그 벽 앞에 있는 돌 수반水盤 에는 3색 오랑캐꽃이 만발해, 그 정열에 찬 조심스런 눈초리로 나의 날마다의 행동과 동작을 엿보고 있다. 나는, 자신 속의 무엇으로도 그들을 놀라게 하지 않고 또 적어도 내가 무척 침통한 때에도, 그들에게, 그 종언終焉이 화려하고 빛나는 봄인, 그리고 훨씬 뒤엔 아름답고 무거운 과실이 되는, 친구로서 접한 수가 있는 그런 사람으로서 언제나 있었으면 하고 원하고 있다. 그러나 이 벽의 훌륭함도 다른 세 벽면이 밝고 훌륭한 데 비하면 어쩌면 그리도 퇴색해 보일까. 그 세 벽면은 풍경 자체를 떠받치고 있으나, 풍경은 널따랗게 퍼지고, 거기엔 미지의 열기가 차 있으며, 색채의 조화와 선의 구성밖엔 식별할 수 없는 내 눈의 둔함 탓으로

❍ 브론치노, **비너스와 큐피드의 우화**, 1546년경, 목판에 유화, 145×114cm, 런던, 내셔널 갤러리.

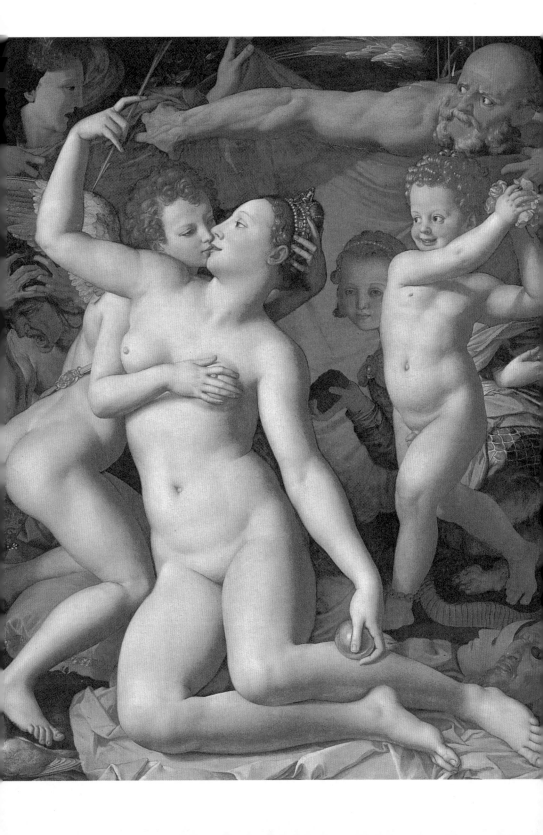

얼마간 딱딱해 보인다. 그 풍경은 아침엔 갖가지 희망의 빛을 띠고 풍요롭게, 거의 기다리기 어려운 기대로 빛날 뿐, 낮에도 아직 그 풍요함은 계속되다가, 겨우 황혼이 되어서야 단순한 빛과 장엄한 위대함으로, 말하자면 포화飽和되고, 차서 넘치고, 엄숙해진다.

그때다. 공기가 강철의 푸른 빛을 띠고, 모든 대상이 또렷한 윤곽으로 세부까지 환히 보이는 시간이 시작되는 것은. 몇 개의 탑은 무리를 짓는 둥근 지붕 사이에서 한층 우아하게 늘어져 올라간 것처럼 보이고, 파라조 베키오〔피렌체 궁전/역주〕의 꼭대기 총안銃眼은 그 오랜 자랑 속에서 응고된 것처럼 보인다. 이윽고 조용한 하늘엔 별의 무리가 나타나고, 상냥한 빛이 그 부드럽고 소심한 애무로써 다시 모든 것을 잠기게 한다. 위대한 고요는 대하大河처럼 모든 골목과 광장을 흘러내리고, 모든 것은 순식간의 저항 뒤에 가라앉아 간다. 그리고 마지막엔, 오직 하나의 대화. 어렴풋한 질문과 희미한 대답의 주고받음. 한 널따란 속삭임. 아르노 강과 밤.

그것은 무엇보다도 향수를 불러일으키는 시작이다. 만약 내 아래쪽, 먼 저쪽에서 누군가가 만돌린에 맞춰서 우울한 가락을 꿈꾸듯이 노래하고 있다면, 그것을 어떤 사내의 탓으로 돌리려고는 아무도 생각하지 않을 것이다. 오히려 그 노래는, 그 취해 빠진 이상한 행복은 이젠 아무 말도 않고 있기에 견딜 수 없게 된 이 널따란 풍경에서 직접 흘러나오고 있는 것처럼 느껴질 것이다. 깊은 밤중에 멀리 있는 연인의 이름을 부르면서, 이 확실치 않은 말 속에 자신의 모든 상냥함과 모든 정열과, 그리고 가장

내밀한 존재의 모든 보배를 모으려고 노력하고 있는 고독한 여인처럼, 이 풍경은 노래하고 있다.

그러나, 가장 아름다운 광경은 붉게 노을진 황혼이다.

카신의 숲 위에는 아직 약한 잔조殘照가 서성거리고, 고가古家들이 새둥지처럼 붙어 있는 폰테베키오〔이탈리아 다리/역주〕는 황금색 비단천을 비스듬히 흘러내리는 검은 리본처럼 보인다. 도시는 석황색과 갈색의 조화 속에 펼쳐지고, 피에조레의 산들은 벌써 밤의 빛깔을 띠고 있다. 오직 생 미니아트 알 몬테의 교회만이 그 닦아놓은 듯한 정면으로부터 잔광을 반사하고, 나는 이 최후의 미소 같은, 조심성 있는 다정한 아름다움을 조금도 놓치지 않으려고 바라보는 것이다.

아마 당신은, 피렌체에 와서, 이 편지에 첨부한 보잘것없는 두서너 편의 시밖엔 내가 지을 수 없었다는 것을 의외로 생각할 것이다.

그 이유는 첫째론 내가 혼자가 아니었다는 사실이다. 처음 이틀 동안은 파리에서 알게 된 L박사가 아주 친절하게 내 편의를 봐주고, 또 갖가지 물건 찾아내는 것도 도와주었다. 그러나 모처럼의 그의 친절도 결과로서는 오히려 내 속의 모든 정감을 압살해 버리고 만 것이다. 둘째론, 나는 하숙에서 방을 잡자, 이웃에 엔델의 사촌뻘 되는 베를린 대학의 B교수가 있다는 것을 알았다. 이 기뻐해야 할 우연의 결과로서 이때 이후 적어도 매일 오후는, 그의 아내와 그와 나 자신이 언제나 함께 시간을 보내야만 하게 된 것이다. 물론 그러한 시간들은 이들 훌륭한 사람들이 언제나 변함없는 친절에 넘쳐 있어서 결코 헛된 시간이 되어 버렸다고 생각해서는 안되지만, 그러나 현재의 순간을 넘어서 멀리 늘어나는

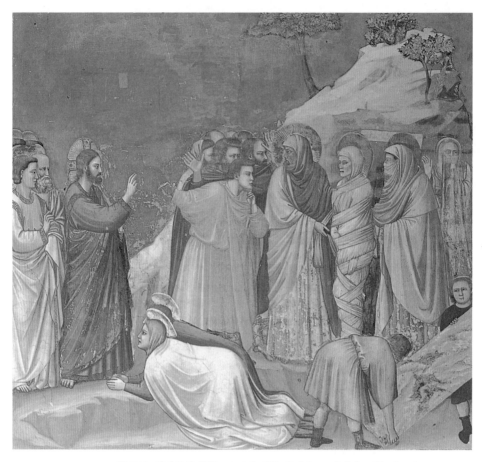

○ 조토, **라자로의 부활**, 1305년 이후, 프레스코, 아레나 교회, 파도바.

반향反響을 잃어버리고 만 것이다.

　그러나 나의 침묵은, 엄밀히 말해서 남의 탓만은 아니었다. 그건 또 사물에 의해서 그렇게 된 것이기도 하다. 피렌체가 저렇듯 널따랗고 기분

좋게 내 앞에 펼쳐져 있었는데도(혹은 바로 그 이유 때문에), 피렌체의 거리는 처음에 내 마음을 극도로 혼란시키고, 나로 하여금 나 자신의 인상을 분석할 여유도 거의 없이, 스스로 하나의 이질적인 경이의 커다란 소용돌이 속에 휩쓸려서 잠겨 버리는 게 아닌가 하고 생각될 정도였다. 나는 요즘에 와서야 겨우 나 자신의 정상적인 리듬을 되찾기 시작했다. 많은 기억이 투명해지고, 서로 또렷이 구별되어 온 것이다.

지금 내 마음의 그물 속에 무엇이 남아 있는지가 느껴진다. 나는 생각했던 것보다 훨씬 수확이 풍부했다는 것을 알고 있다. 무엇이 지금 내 소유 가운데 남았는가. 나는 그것을 하나하나 내 사랑하는 당신의 맑은 눈앞에다 펼쳐볼까 하고 생각한다. 조용히 침착하게, 당신을 이리저리 돌아다니게 하지 않고 또 대담하게 안전을 도모하는 따위의 짓도 하지 않고, 다만 당신에게 두서너 가지를 제시하면서 그 하나하나가 나에게 무엇을 의미했는지를 말함으로써, 다시 한 번 그것들을 음미해 보았으면 하고 생각하는 것이다.

그렇게 하면 과연 내가 받은 피렌체의 인상을 온전히 당신에게 전할 수 있을까? 나는 도무지 알 수가 없다. 왜냐하면 지금부터 당신에게 전하려는 것은, 그것은 이미 내 속에 들어앉아 내 것임에는 분명하지만, 저 국화꽃 문장紋章을 가진, 빛에 넘치는 이 도시의 소유는 아니기 때문에. 아무튼 나는 피렌체에서 나 자신의 편린을 발견한 것이며, 그건 결코 우연의 결과가 아니라는 것을 말하고 싶다. 또 당신 역시 나에게서 여행의 노트 같은 것, 시간의 순서에 따라 빠짐없이 기록한 자상한 목록을 기대하고 있는 것은 아니라고 생각한다.

나는 나에게 충분히 의미 깊은 것으로 생각된 최초의 밤의 일을 우선

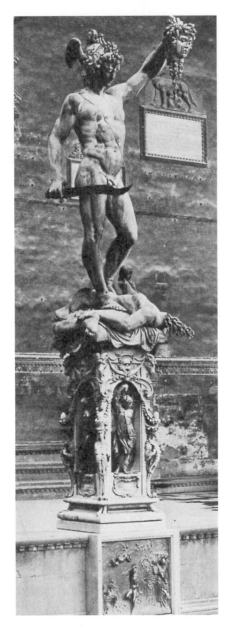

◆ 벤베누토 첼리니, **페르세우스와 메두사**, 1545~54, 대리석 받침대 위에 청동, 높이 5.4m, 로지아 데이 란치, 피렌체.

떠올린다. 트렁크 위에 앉아서 줄곧 고생고생하면서 더듬어 온 긴 여행의 피로에도 불구하고, 해질녘에 나는 호텔을 나와서, 몇 칸의 뒷골목을 따라 돌아다니다가 비토리오 에마누엘레 광장으로 나아갔다. 그리곤 전혀 우연히 프라스 드 라 세뉴리에 나왔다. 파라조 베키오는 그 험하고 긴박한 양감量感으로 압도하듯이 내 앞에 버티고 있었다. 지금도 그 회색빛 무거운 그림자를 내 몸 위에 느낀다. 건물의 총안을 만든 어깨 위에 종루가 굳건한 고개를 점점 어두워져 가는 밤 속으로 내밀고 있었다. 탑은 아주 높고, 그 투구를 쓴 것 같은 꼭대기 쪽을 올려다보려니 현기증이 일어날 것 같았다. 나는 당황하여 둘레에 몸 숨길 장소를 찾았다. 마침 넓은 회랑이 아치를 그리면서 서 있었다. 로지아 데이 란치〔회랑을 공공 건물과 연결되게 지은 로지아 건축 양식의 대표적인 건물/역주〕 두 마리의 사자 사이를 지나서 나는 그 어둠 속으로 들어간다. 대리석의 흰 조각상이 어둠 속에서 떠오른다.

 나는 거기에서 〈사비니 여인들의 약탈〉을 보았다. 벽에는 첼리니 〔이탈리아 피렌체 파의 조각가·금세공인·작가·미술가로서 보다는 자신과 당대의 이야기를 생생하게 묘사한 자서전으로 유명하다(1500~1571)/역주〕의 청동의 〈페르세우스〉 그림자가 크게 비치고 있었다. 그 실루엣을 보고 나는 그 조각이 지닌 승리를 자랑하는 운동의 아름다움, 그 긍지에 찬 선에 놀랐다. 지금까지는 멀리서 보아 왔기 때문에 그런 것들이 또렷이 보이지 않았던 것이다. 이들 키가 크고 이지적인 조각은 늠름한 고딕 양식의 기둥에 의하여 견고하게 지어진 이 최초의 돌 회랑에 놓여져, 나에게 점차 친근하게 느껴졌으며, 그들 곁에서 내 마음은 가라앉고 한층 명상적으로

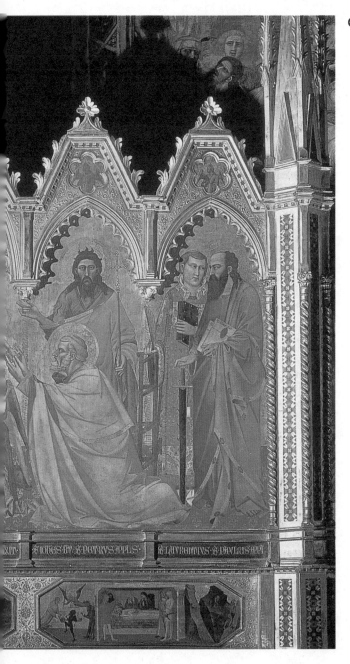

안드레아 오르카냐, **옥좌의 그리스도와 성모, 성인들,** 1354~57, 패널, 270×297 cm, 산타 마리아 노벨라 교회, 피렌체.

되어갔다.

한 위대한 인물이 또렷한 의미를 지니고 내 속에 나타났다. 이 건물을 지은 사람, 오르카냐[14세기 중엽 피렌체의 가장 뛰어난 화가 · 조각가 · 건축가 (1308경~1368경)/역주]는 나에게 있어서 한갓 헛된 이름이 아니었다. 나는 거기에서 한 인간의 명석한 두뇌와 고독한 존재의 중후하고 심원한 정신을 느낀다. 이 주랑柱廊에 있어서 궁륭을 구상한 것은 생명의 거장이며, 돌기둥을 자신의 심상에 따라서 제작하고, 거기에다 생명의 규범에 따라서 무겁고, 난삽하지만 측주側註의 뻗어오르는 기세를 방해하지 않는 지붕을 얹은 것은 이 정숙하고, 호화 취미를 좋아하는 거장이다. 또 이 문예부흥의 제1인자는 이렇게 하여 나를 그의 시대의 비밀에 참여케 해주었다.

바야흐로 지금 나는 그 한복판에 서 있다. 한 깊은 호흡의 율동 같은 것을 나는 느낀다. 거기에 비하면 나 자신의 호흡 같은 건 한낱 어린아이의 들뜸에 지나지 않는다. 이 건물 속에 있으려니 자유와 공포와의 기묘한 느낌에 나는 감동한다. 그것은 선조의 갑옷과 투구를 몸에 걸치고 그 휘황함에 기쁨을 느끼면서도, 이윽고는 자신의 유치한 긍지를 압도하며 무릎을 떨게 하는 갑주甲冑의 괴로운 무게를 느끼게 되는 어린아이의 감각과 흡사하다.

그리곤 주랑의 오른편으로 걸음을 옮겨 옆쪽을 바라보자 갑자기 어둡고

✪ 조토, **마리아 전과 그리스도 전**, 아레나 교회, 파도바.

공허한 광장이 눈에 들어왔다. 그것은 생 마르코 광장과 흡사했으나, 그것보다는 작고 또 거기엔 교회당의 밝은 장엄함이 없었다.

알카아도가 늘어선 두 침묵한 건물이 마치 그 앞쪽에서 결합되려는 것처럼 평행으로 뻗어서, 최후에 한 궁륭이 한쪽에서 다른 쪽으로 기다리고나 있었던 것처럼 달라붙어서 양쪽을 맺어 주고 있다. 그 궁륭 위에 한 군주의 흰 상이 서 있다. 나의 시선이 알카아도를 따라서 올라가자 일종의 운동감각이 생긴다. 어둠 속에서 누군가를 맞이하려는 것처럼, 빛나는 상이 떠오른다. 나는 주변을 둘러보았다. 그러나 아무도 없다.그들의 인사는 나에게로 향해져 있는 것일까? 돌연 나는 그것을 또렷이 알 수 있었다. 그래서 소심한 부끄러움으로써, 이 작고 이름없고 무가치한 나는 그들 쪽으로 뛰어서 다가갔다. 나는 경건히 감사의 생각에 잠기면서, 차례차례로 나아갔다. 각각의 상으로부터 축복받고, 각각의 상에게 감사하면서.

맨 먼저 오르카냐가 나타났다. 내가 이전부터 상상하고 있었던 것처럼 그 총명함에 찬 시선은 똑바로 앞을 보고, 그 이마는 빛을 향하여……. 그리곤 깊은 생각에 잠겨 있는 조토〔14세기 이탈리아의 가장 중요한 화가의 한 사람(1266~67)~1337)/역주〕그리고 미켈란젤로, 그리고 또 레오나르도 다 빈치. 다음엔 시인들이 나타난다. 페트라르카〔이탈리아의 학자·시인·인문주의자 (1304~1374)/역주〕, 영감에 빛나는 보카치오, 단테…….

나는 정면에서 그들을 바라보았다. 그들의 조용함이 나의 마음을 강하게 움직였다.

이어서 나는 궁륭을 지나서 광장 바깥으로 나왔다. 아르노 강 위에 밤이

○ 조토, **성 프란체스코의 죽음**, 1320년대, 프레스코, 산타 크로체 교회의 바르디 예배당, 피렌체.

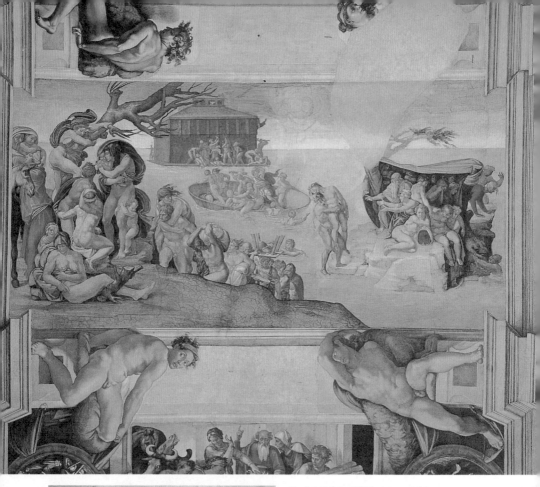

○ 미켈란젤로, **대홍수**, 1509, 프레스코, 280
×560cm, 시스티나 천장화, 바티칸, 로마.

○ (위 그림의 부분)아들을 옮겨가는 아버지.

꽃처럼 피어나고 있었다. 나에게는 작은 집들이며 커다란 궁전의 무리가 한 시간 전보다 훨씬 친근하고 알기 쉬운 것처럼 생각되었다. 왜냐하면, 나는 이 작은 집들에서 나오는 그 같은 사람들이 이들 큰 궁전에 들어가고, 거기에서 다시 모든 위대함과 아름다움의 영원한 고향에 이르는 것을 보았으므로.

피렌체에서의 최초의 밤에 나는 스스로의 기억이 몇 주일이나 앞으로 거슬러올라가는 것을 느끼곤 행복해졌다. 나는 피렌체가 베니스처럼 지나치는 나그네에게 자기의 알맹이를 보여주지 않는다는 것을 알게 되었다. 베니스에서는 밝고 화사한 궁전이 무릇 나그네의 눈에도 성삼 있게 다가오고 또 항상 무언가 말을 건네려는 모습을 하고 있다. 곱게 차려입은 여인들처럼, 그들 건물은 언제나 자신의 모습을 운하의 거울 속에 비추고, 스스로의 나이가 알려지는 것을 겁내고 있다. 그들 궁전은 그 장려함 속에서 휴식하며 아름답게 솟아 있고, 또 모든 특전을 늘어놓고 그것을 즐기는 일 이외의 욕망을 느낀 일이 별로 없을 것이다. 그런 까닭에 베니스에서는 아주 짧은 기간에 건성으로 지나치는 나그네라 할지라도 만족하며, 적어도 그 호화로운 하사아드의 비길 데 없는 황금의 미소 때문에라도 풍요해진 마음으로 거기에서 돌아온다. 그 미소는 하루의 어느 시간이든지 각각 특징 있는 뉘앙스로써 그 호화로운 하사아드에 생명을 주고, 밤이면 또 어떤 급한 여행자의 마음속에 다소곳이 깃든다. 이 모든 것은 너무나 감미롭고 너무나 편안해서 베니스의 추억을 한층 부드럽게 해주는 것이다.

그러나 피렌체에서는 전혀 사정이 다르다. 늘어선 궁전은 마치 점령군처럼 그 침묵한 이마를 여행자에게로 향하고, 시기에 찬 오만함이 그 어둠침침한 감실龕室이며 정면 현관 주변에 달라붙어 있다. 아무리 눈이 부실 정도의 햇빛도 그 흔적을 완전히 없애버리는 데는 무력해 보인다.

긴밀한 연관으로 서로 내닫고 있는 근대적인 도로의 옆, 민중이 생활의 기쁨을 축하하는 일상의 한가운데서, 옛 궁전이며 일련의 거대한 자른 돌들 속에서 영원의 진지함을 응고시키고 있는 것 같은 저 큰 개선문의 의심 많은 방어의 자세는 아주 기묘하게 보인다. 수도 적고 좁은 창은 소심한 어린아이의 미소를 생각케 할 정도의 수수한 장식으로 꾸며져서 무거운 침묵을 조용히 흔들어 깨우며 그 벽 속에 사는 정신을 겁에 질린 것처럼 아주 조금씩 보여주고 있다. 초조하고 딱딱한 동작으로, 돌 틈바구니에서 촛대며 장대가 튀어나와 있다. 마치 내부는 모두 이 쇠로 채워져 있는 것처럼 뒤틀리고 구부러지고, 이 거대한 건물들을 감시하여 경계하도록 운명지워진 청동 부속품과 흡사하다. 훨씬 위쪽, 건물의 가장자리보다도 높게, 아무런 장식도 없이 엄격한 처마가 흡사 꼭대기 총안의 모양으로 튀어나와 높은 곳에서 건물의 입구를 방비하는 임무를 띤 일렬의 사수射手처럼 보인다. 그것들은 힘과 전투의 시대적 기념비이며, 이윽고 다가올 보다 빛나는 시대의 청징淸澄한 예술의 토대가 씩씩하고 또 집요하게 세워져 있던 때의 피렌체의 가치의 탄생을

○ 미켈란젤로, **최후의 심판**, 1536~41, 프레스코, 1460×1340cm, 시스티나 천장화, 바티칸, 로마.

○ 미켈란젤로, **쿠마에의 무녀**. 1510, 프레스코,
시스티나 천장화.

○ 위 그림의 부분.

증명하는 증인이다. 뒤에 다가올 르네상스 최성기의 건축물에 있어서도 이 해묵은 현명한 배려는 여전히 시인되어 사용되고 있다. 이 용의주도한 배려는, 미켈란젤로의 가장 힘찬 군상群像을 그 주민으로 삼는 데 알맞는 피렌체 궁전 특유의 명확하고 힘에 찬 아름다움을 낳고 있는 것이다.

그러나 일단 당신이 이들 궁전으로부터 신뢰를 얻는다면, 그들은 당신에게 기꺼이 또 기쁜 마음으로 스스로의 과거 이야기를, 그 내정內廷의 빛나고 조화에 찬 언어로 이야기해 줄 것이다. 하지만 그 내정에 있어서도, 건축은 초기 르네상스의 어느 시기까지는 그 중후한 위엄을 유지하고 있었던 것처럼 생각된다. 그리하여 사람을 쉽게 가까이 다가오지 않게 하는 그 조심성은 훌륭한 사람만이 그들의 가장 좋은 것을 수용할 수 있다는 것, 곧 가장 훌륭한 사람만이 이해한 것을 자기 것으로 만들 수가 있다는 것을 알고 있었기 때문에 아무런 자랑도 겁도 없이 자신을 제시하고 있는 것이다.

1층은 침묵한 석재 대신에 그림자가 많은 비밀을 간직한 듯한 폭넓은 알카아도로 거의 꾸며져 있다. 그 알카아도는 간간이 이중의 지주로 되어 있어 2층의 일부까지 뻗어나가고, 그리곤 적당하고 동시에 쓸데없는 것이라곤 없는 그 숱한 방사放射하는 선으로 되어 있다. 그것은 감상자의 눈에 아름다운 균제均齊를 보충하는 매력으로 보인다. 기둥을 긴밀히 꾸미고 있는 장식은 그 제일 훌륭한 예를 들어보면, 하나의 아름다운 사상 내지는 상냥한 감정의 자연스럽고도 알맞은 표현이며 주두柱頭의 조화된 장려함과도 잘 어울린다. 그러나 기둥은 그 단순한 받침대에 지나지 않는다. 그 주두는 이따금 고대의 것이든가 혹은 고대 것의 자유로운

모방이지만, 그 주신柱身의 뻗어 올라가는 힘을 처마의 압력에 대한 승리에 찬 침묵의 저항에 의하여 나타내는 데에 자연스럽고 또 필요한 정도로만 처마의 무게를 아래로 흘리고 있다. 이 압력에 대한 승리는 다시 알카아도 반원형 서로의 사이, 혹은 궁륭 안쪽의 벽, 벽주壁柱의 사이, 혹은 지붕을 받치는 지완支腕의 사이에 건축적 모티브의 풍부하고 다할 줄 모르는 변주變奏로 나타나 있는 삼엽형三葉形이나 장미형薔薇形에 의하여, 또 군데군데 많은 감시 속에 그림자가 빛나고 있는 조각상에 의하여 한층 높여져 있다. 때론 장식이며 소형 궁륭이 없는, 초라하게 보일 것 같은 벽면의 하나에 옛날 소유자들의 문장이 아래위로 겹쳐져서 박혀 있다. 이 상감象嵌은 그 자체의 단순함으로 사람을 감동시키는 효과를 낳고 있다. 그것은 마치 고귀한 가문의 최후의 한 사람이 된 어떤 노인이 그 용감한 선조들의 공로를 상기하여 그것이 자기 자신의 추억이라도 되는 것처럼, 남이 그걸 듣고 있는지 어떤지에는 아랑곳없이 그들의 위업과 영광을 접근하기 어려운 긍지에 찬 낮은 소리로 이야기하고 있는 것 같은 그런 것이다.

이 내정內庭의 가장 아름다운 것들에 있어서는, 거기에 들어가는 사람에게 계단의 일부를 보여준다. 그 계단은—피렌체의 파라치오 델 포데스타 궁전〔바르젤로 궁전/역주〕에 있어서처럼—한쪽은 문장을 아로새긴 벽에 상감되고, 다른 한쪽은 폭넓은 난간에 테둘려서 높은 곳에 만들어진 소형 궁륭 밑, 엄격한 계단에 의하여 위로 올라가고, 그리하여 궁전의 밝고 장려한 홀의 하나로 통해 있다. 대리석을 깔고, 이끼가 끼여 있는 내정 위에는 빛나는 햇빛이 날카로운 선에 의하여 벽 색의 그림자를 테두르고, 그 선은 두서너 단을 이루어 가족의 작은 제단처럼 집의 중심을

○ 자코포 벨리니, **겸손한 마돈나와 기증자**, 1430년경, 패널, 58×40cm, 루브르, 파리.

새겨내고 있는 우물의 돌테의 중앙에 부딪쳐서 부서지는 것이다. 그것은 거주하고 있는 사람에게나 초대된 손님에게나 싱그러움과 밝음을 느끼게 한다.

그런 우물은 발 데마의 라 체르토자나 그 밖의 수도원이 갖고 있는 것 같은, 전체가 작은 정원으로 내정의 중심을 이루고 있다. 우물의 테 위에는 세공을 한 철문이 언저리에 달려서 물통의 줄을 받치고 있다. 보통은 두 개의 간단한 기둥에 의하여 우물 위에 받쳐져 있는 하나의 횡목이 이 구실을 하고 있다. 수도원의 내정에는 귀족들의 주거의 내부 건축에 있어서보다도 한층 강한 단순함과 등질성이 지배하고 있다. 거기에 지배하고 있는 것은 호사와 환락을 바라는 개인의 의지가 아니라, 많은 사람들이 거기에서 서로 의지하고 친근해짐으로써 마침내 그들은 이 알카아도에 둘러쳐진 외포畏怖에 찬 울타리 안에서 고독과 정적의 욕구 이외의 다른 욕구가 어디엔가에 존재한다는 것을 잊어버렸다는 것을 묵시적으로 보여주는 듯했다. 그리고 사람들은 이 좁은 공간 가운데서 양지바른 장소를 갖고 싶다고 생각했기 때문에, 거기에 하얀 자갈을 깐 많은 작은 길이 통해 있는 작은 뜰을 마련했던 것이다. 들장미 울타리 사이를 누비며, 그 작은 길들은 끊임없이 교차하면서 마지막엔 벽을 향하여 곧게 서 있는 삼나무 있는 데서 끝나 있다. 그런 작은 길을 이처럼 세세하게 교차시킨 것은 향수가 한 것이다. 그것은 대단한 착종錯綜의 진정된 자그마한 상징이며, 그 작은 길들이 그 그물눈 속에 이젠 가지고 있지 않은 모든 것의 추억이다. 그 작은 길들의 사이에는 카푸친 회會(카푸치노 수도회/역주) 승려들의 가난한 손에 간직된 소비되지 않은

사랑이, 그 축복된 무구無垢함으로써 불타면서 갖가지 기쁜 색채로 꽃을 피우고 있다.

거기에선 르네상스의 시작이 봄에 의하여 소박한 모습으로 환원되면서, 이중의 상냥한 모습으로 내 앞에 나타난다. 거장들은 그들의 상냥한 성모상을 만들었을 때 필시 나와 마찬가지로 그것을 느꼈을 것이다. 교회의 어둠 속에서 그들은 자신들의 성모에게 한 모퉁이의 하늘을 주고 천사들에게 하나의 의무만을 준 것이다. (천사는) 봄의 고독한 처녀를 약속으로써 에워싸는 과실의 관冠을, 상냥함과 인내로써 바치고 있다.

날마다 나는 노트를 계속해 갈 작정이었다. 그러나 내가 자신의 일기를 진지하게 들추게 된 것은 5월 17일인 오늘이 처음이다. 지금까지 쓴 것을 다시 읽어 보곤, 나는 뒤를 돌아다보고 지중해 바다 위를 생각했다. 이 머나먼 공간은 내가 도망치듯이 자신의 몸을 간신히 떼어낸, 그 기묘한 작은 길이 그물눈처럼 얽혀 있는 곳만큼 괴로운 건 아니다. 나는 벌써 그러한 도시를 바라보는 일에 견딜 수 없게 되어 있었다. 예술 뒤에 나는 자연으로 돌아갔다.

다양한 모습을 본 뒤의 오직 하나의 대상, 탐구의 뒤에 이 오직 하나의 넓디넓게 다함이 없는 발견. 그 근저根底에서 처녀인 여러 예술은 조용한 해방을 기다리고 있다. 나에겐 로마 쪽이 좀더 오래 견딜 수가 있고, 다른 시대의 예술이 조용히 쌓여가는 날마다의 비망록 가운데 그 윤곽을 조금씩 재현해 가는 것을 나에게 허락해 줄 것 같은 생각이 든다. 그런

경우엔 최초의 영상의 성격을 거의 그대로 재구성하고, 따라서 내 인상의 가장 높은, 가장 선명한 특징을 보존해 주는 것 같은 영상이 되는 것처럼 생각한다. 그러한 특징이야말로 모두 추억이라는 것에겐 귀중한 것이다.

그러나 나의 이 첫인상이 가장 명확하고 중요한 의미를 갖고 있는 것은 고대 예술에 관한 경우와, 그리고 마찬가지로 라파엘로 및 그 밖의 예술가에 의하여 특징지어지는 르네상스의 절정에 관한 경우뿐이다. 물론 그것이 그들 작품의 한층 시간이 걸린 감상이 쓸데없다는 것을 의미하는 것은 아니다. 깊이 파고들어간 경건한 연구는 많은 아름다움을 한층 내면적으로 알리고 한층 접근하기 쉽게 한다.

하지만 어떤 감각도 이 최초의 환희의 결정적 효과를 넘을 수는 없다. 거기에선 '순간적' 이라는 말이 가장 적절한 것처럼 생각된다. ―다만 그것이 머금고 또 표현하는 것은 쾌감뿐이지 판단은 아니라는 가정하에서.

이와는 반대로 라파엘로 이전 작가의 작품에 관해서는 '최초의 말' 이라는 것은 없다. ―내가 믿는 바로는, 단순한 구경꾼에게나 비평가에게나 마찬가지로―다만 '최초의 침묵' 이 있을 뿐이다.

이상한 일은 여기에서 일어난다. 영상과 보는 사람과의 관계는 일방적인 것이 아니다. 가령 우르비노 화가의 성모상을 앞에 할 때, 그것은 여행자의 처지의 차이에도 불구하고 진지한 찬탄을 조용한 무관심으로써 받아들인다. 최초의 대면에서 그들 사이엔 하나의 관계가 성립하고, 적절한 대화가 둘 사이의 거리를 없애버린다. 그러나 이 화해의 침묵은

○ 알레소 발도비네티, **젊은 여인의 초상**, 1465년경, 패널, 63×40cm, 내셔널 갤러리, 런던.

이윽고는 그 거리를 다시 드러낸다. 기쁘고 엄숙한 애정 대신에 일종의 적의敵意가 나타나, 불충분한 이해의 몇 순간 뒤에는 소심한 소외의 감정이 계속된다. 우리는 그 민첩한 혹은 섬세하게 망설이는 손에 의하여, 그 영속해야 할 작품 속에 자신의 신앙과 욕망의 한 조각을 새긴 인물과

돌연 만나게 된다. 우리는, 이 성모상들은 상냥한 감사의 기념비는 아니라는 것, 그것들은 오직 태양으로 향하는 고되고 어두운 길의 노정을 나타내는 데 불과하다는 것을 일시에 깨닫는다. 그리고 우리는 그 아름다움의 정도가, 그것들이 목적에서 멀어져 있는가 혹은 그것에 가까워져 있는가를 거의 정확히 제시해 줄 것을 알고 있다.

왜냐하면 미美는 개인에게 알맞는 무의식의 몸짓이기 때문이다. 그것은 성급함과 공포가 예술가에게서 떠나감에 따라서, 또 예술가가 자신을 가장 완전한 성취로 인도하는 길을 보다 확실히 밟을 수가 있게 됨에 따라서 더 한층 완전해지는 것이다.

피렌체, 1898년 5월 17일

어떠한 예술가라 할지라도 스스로를 완전히 무화無化시킬 정도의 미를 자기 자신으로부터 끄집어 낼 수는 없다. 그의 존재의 일부는 언제나 미의 뒤에 남아 있다. 그러나 예술이 그 절정에 이르는 그런 시대에 있어서 몇몇의 예술가는 예술의 미 곁에다 극히 고귀한 위업을 세워놓음으로써 작품은 이미 예술가 자신을 필요로 하질 않게 된다. 간혹 공중의 호기심과 습관이 작품에서 예술가의 인격을 읽거나 찾아내려고 하지만, 이미 그것은 필요치 않다. 그런 시기에 있어서는 일개의 예술은 있으나, 예술가들이라는 것은 없기 때문이다.

언제나 3세대가 잇달아서 경과한다. 제1의 세대는 신을 발견하고, 제2의 세대는 그 신에게 좁은 신전을 세워서 신을 거기에다 매어 둔다. 제3의 세대는 무엇인가 하면, 그것은 빈곤에 빠져들어서, 신전의 돌을 하나하나 빼내어, 그것을 재료로 하여 초라하고 불결한 오두막을 지으려고 하는

것이다. 그리고는 또다시 새로운 세대가 나타나서 재차 신의 탐구에
종사한다. 단테, 보티첼리 및 바르톨로메오〔이탈리아의 피렌체 파 화가.
수도승. 미켈란젤로나 라파엘로의 영향을 받아 고전적 종교화를 많이
그렸음(1475~1517)/역주〕는 이러한 신을 구하는 세대에 속했다.
라파엘로의 작품 속에서 사람들이 음미하고 찬미하는 평화와 매력은 보기

◐ 피에로 디 코시모, **프로크리스의 죽음**, 1510년경, 패널, 64×183cm, 내셔널 갤러리, 런던.

드문 승리다. 그것들이 의미하는 것은 예술의 절정이지, 예술가의 절정은
아니다.

라파엘로 이전의 작가들, 그것은 단순한 변덕이다. 매끄러운 미에 지칠
때 사람들은 노고가 많은 미를 구한다. 그것은 사실이다. 그러나 동시에

그것은 어쩌면 그렇게도 피상적인 생각일까. 예술에 지칠 때 사람들은 예술가를 구하고, 하나하나의 작품 속에 그에게 영감을 준 것, 그가 스스로를 이겨냄으로써 얻은 승리, 그가 갖고 있던 자신에의 향수 등을 구하려고 한다.

　15세기의 회화에 관한 이 일기체의 비망록 속에서 나는 안내서에 써어 있는 것 이외의 것은 아무것도 말할 수 없는지 모른다. 그 안내서들은 사물 가운데에 지시하는 추상적인 미의 높이를 흉내낼 수 없을 정도로 훌륭히 인정하고 확립하고 있기 때문이다. 그래서 사람들은 재빠르게 실물을 본 뒤에, 배우다 만 이 반거들충이식의 부끄러워해야 할 어휘를 무의식적으로 쓰게 된다. 하지만 그것은 일찍이는 명확하고 적절한 것이었으나, 남용된 결과 이제는 평범하고 메마른 것으로 되어 버린 말들이다.

　이들 작품을 충분히 음미하는 방법을 가르치려는 이탈리아 안내서라면 오직 한 마디의 말, 오직 하나의 권고만을 포함해야 한다. 그것은 '보라!' 는 것이다. 어느 정도 교양을 갖춘 사람이라면 반드시 이 권고에 의해 스스로의 목적을 다할 수 있을 것이다. 그가 갖지 않은 여러 가지 지식이 반드시 작품 속에 있을 것이다. 또 이러이러한 작품은 이러이러한 예술가의 '만년의 수법'에 속한다든가, 혹은 다른 이러이러한 작품에는 '거장의 풍부한 기법'이 나타나 있다든가 하는 것은 그에겐 거의 상관없는 일일는지도 모른다. 다만 그는 작품에서 의지와 권력의 충일을 읽어내고, 그 계시는 그를 보다 좋은 것, 보다 위대한 것, 그리고 보다 감사에 찬 것으로 만들 것이다.

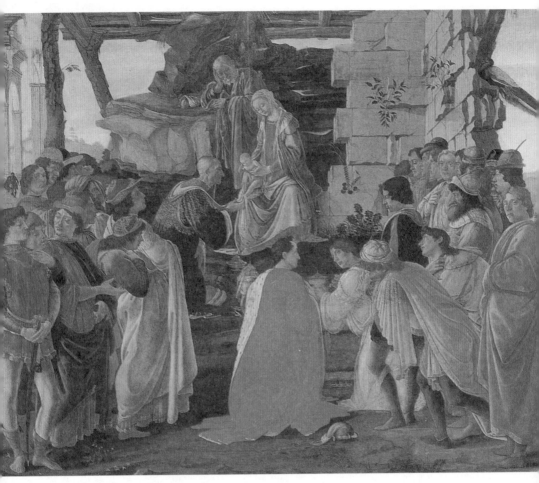

○ 산드로 보티첼리, **동방박사의 경배**, 1470년대 초, 패널, 111×134cm, 우피치 갤러리, 피렌체.

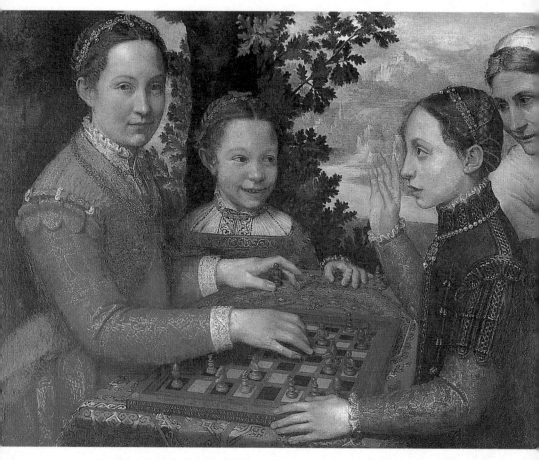

◐ 소포니스바 안귀솔라, **미술가의 세 자매의 초상**, 1555년, 캔버스에 유화, 70×94cm, 나로도베 박물관, 포즈나니.

다음과 같은 일은 진정 무서운 일이다. 예컨대 사람들은 다른 나라를 여행할 때에는 나름대로 주관을 갖고 여행을 한다. 그들은 곧잘 우연에 인도되어서 아름다운 것, 놀라운 것을 발견하고, 그리하여 풍부하고 충분히 열매를 맺은 많은 환희가 그들의 마음에 주어진다. 그러나 이탈리아에 있어서는 사정이 다르다. 그들은 눈에 띄지 않는 아름다움을 지닌 많은 것들의 앞을 장님처럼 그냥 지나쳐 버리는 대신, 이미 흥미있는 것으로 정평이 나 있는 작품의 주변으로 몰려든다. 그러나 그런 작품은 대부분의 경우 그들을 실망시킨다. 왜냐하면 그런 작품들과 자기와의 사이에 어떤 친화감을 느끼는 대신, 그들은 자신들의 초조한 성급함과 미술사학 교수의 화려하고 현학적인 판단과를 떼어놓는 거리를 발견하는 데 지나지 않기 때문이다.

나는 오히려 베네치아에서 나 자신을 제일 감동시킨 것, 가령 구륜九輪의 추억을 제일의 선물로서 가지고 돌아오는 사람 쪽을 좋아한다. 왈드나 바우아에서 먹은 질 좋은 갈비뼈 붙은 고기 커틀릿, 적어도 그들은 진지하고 활기에 찬, 자기다우며 거짓 없는 기쁨을 가지고 돌아온다. 그들의 좁은 교양 범위 안에서 그들은 쾌락에의 취미와 적합성을 보여주고 있다.

거짓 예술교육은 모든 관념을 왜곡해 버렸다. 이 경우 예술가는 일종의 '아저씨' 같은 것이 되어, 그는 조카며 조카딸들(선량한 공중公衆들) 앞에서 일요일의 어릿광대 신파극, 곧 자신의 작품을 연기해 보인다. 그는 그림을 그리고, 조각상을 조작造作한다. 왜냐하면 그에겐 아무런 흥미도 없는 피에르며 폴에게 이 선량한 사상에 의하여 그 소화를 돕고, 사람들의

비위에 맞는 작품들로 그들의 방을 꾸며서, 그들의 마음에 들기 위한 것에 지나지 않기 때문이다.

대중은 예술가가 그런 인간이었으면 하고 원한다. 속인들은 예술이 표현할 수 있는 고통과 슬픔, 비극, 정열과 과도過度, 공포와 위협에 찬 모든 것을 겁낸다. 그들의 생활은 이미 그러한 것으로 포화해 있다. 거기에서 아무런 거리낌없는 태평스러움, 장난, 무해한 것, 무의미한 것, 자극적인 것에의 호감―요컨대 속인을 위한 속인의 예술, 낮잠이나 한 개비의 담배처럼 즐길 수 있는 예술―이 생겨난다. 그러나 선량한 대중은 또 기꺼이 제 나름의 비평가 구실을 하기도 한다. 그들이 예술가를, 사람들을 우쭐하게 하거나, 그 마음을 풀어주는 소임을 맡은 어릿광대에 지나지 않는 것으로 깎아내릴 경우에도, 그들은 결코 그것에 만족하고 있지 않다. 이렇게 하여 예술가와 대중과의 사이엔 확실히 연결이 존재하고 있는 것 같다. 요컨대 많은 사람들은 한편으로는 정열로써 망설이는 일 없이 예술의 교육적 가치에 관해서 이야기하고, 다른 한편으로는 예술가가 민중으로부터 받는 자극에 관해서 이야기하는 것이다.

지난 수세기 동안 사람들은 이러한 예술관 가운데서 성장하고, 어른이 되고, 늙어갔다. 우리 대부분에게 이런 관념은 우리의 어렸을 때부터의 분위기이기도 했다. 이런 까닭으로 우리는 자신 가운데 어떤 사람을

● 파르미지아니노, **긴 목의 마돈나**, 1535년경, 캔버스에 유화, 215.9×132.1cm, 우피치 갤러리, 피렌체.

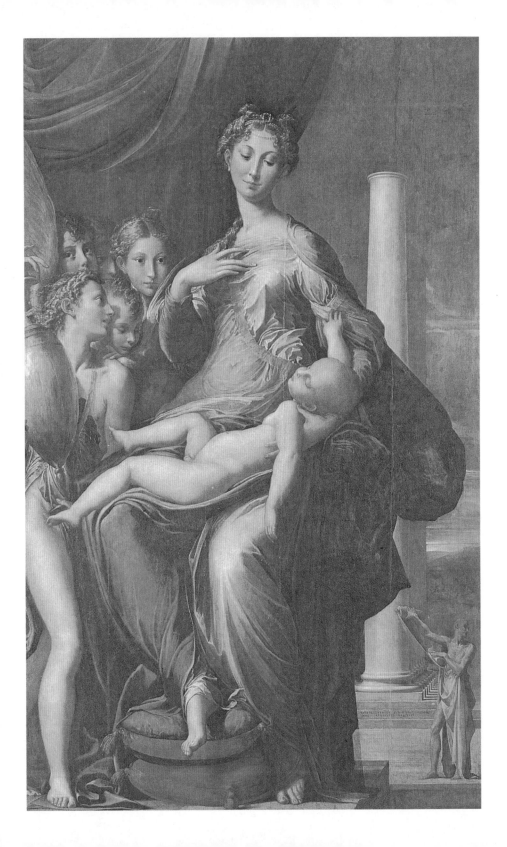

부정하는, 미워해야 할 추억을 갖고 있다. 그러나 우리는 보다 강해지기 위해서는 자신에게 가혹하지 않으면 안된다.

예술이라는 것은 이렇게 하여 혼자 떨어져 있는 사람, 혹은 고독한 사람에게 자기 자신을 완성하는 길이라는 것을 알아야 할 것이다. 나폴레옹이 바깥을 향해서 한 짓을, 각각의 예술가는 자기 자신의 안쪽에서 그렇게 하는 것이다. 우리는 계단을 오르듯이 승리를 하나하나 쌓아올려간다. 그러나, 나폴레옹은 사람들을 사랑해서 승리를 얻은 일이 있었을까?

그러므로 예술은 자유에의 하나의 길이라는 것을 알아야 할 것이다. 우리는 모두 쇠고랑이 채워진 채 태어났다. 대부분의 사람들은 자신의 사슬을 잊고 그것을 은이며 금으로 도금하고있다. 그들과 우리가 다른 것은 우리는 그 사슬을 잘라내려고 한다는 점이다. 추하고 야만스러운, 인간답지 않은 행위에 의해서가 아니고, 말하자면 자신이 성장함으로써 그것으로부터 벗어나려고 하는 것이다.

그러므로 또 예술가는 자신을 위해서―한결같이 자신을 위해서만― 창조하는 것이라는 걸 알아야 할 것이다. 사람들이 웃거나 울거나 하는 것을 예술가는 자신의 손으로 싸우면서 창조하고, 자기 자신을 속에서 끄집어내지 않으면 안된다. 그는 자신의 과거 전체를 송두리째 쌀 수는 없다. 때문에 그는 자신의 작품에 의하여 자신의 과거로부터 떨어져 나앉은 독립의 존재를 주는 것이다. 그가 일의 재료를 당신의 시대에

● 암브로조 로렌체티, **마돈나와 아기 예수와 성인들**, 1330년대 후반, 패널, 147×227cm,
피나코테카, 시에나.

위치시키는 것은 당신이 살고 있는 세계 이외의 재료를 모르기 때문인
것에 불과하다. 그 작품은 당신을 위해서 있는 게 아니다. 그것에 닿아서는
안된다. 그것을 존경하지 않으면 안된다.

현대는 민중과 예술가와의 관계 가운데에 말로써 표현할 수 없는
난폭함이 지배하고 있다. 예술가들이 그 고뇌 가운데에 다른 대상의

형태를 빌려서 표현하는 고백은 많은 사람들에게 다음과 같은 가치밖엔 갖고 있지 않다. 즉 모든 사람은 그것을 손으로 만지고, 자기에게 좋다고 생각하거나 자기의 마음에 들지 않는 것을 말할 권리를 갖고 있으며, 신성한 그릇을 무슨 일용품처럼 혹은 예사롭게 부술 수 있는 물건처럼 다루고 있다는 것. 어쩌면 이렇듯 모독할 수가!

때문에 예술가의 길은 다음과 같지 않아선 안된다. 곧 하나하나 장해를 넘고, 한 계단 한 계단 쌓아올려가서, 최후에 자기 자신의 내부를 볼 수가 있도록 하는 것이다. 그것도 발끝으로 서서, 눈을 경련시킨다거나 경직시킨다거나 해서 보는 것이 아니고, 경치라도 보듯이 조용히, 명석하게 바라보는 것이다. 이 자기 자신에의 회귀 뒤에 부드러운 환희가 그의 속으로 진입해 온다. 이때 그의 생활은 창조가 되고, 그리고 그것은 이제 더 이상 외부에 있는 것을 필요로 하지 않는다. 그는 먼 데까지 왔다. 성숙의 장소는 그의 속에 있다.

예술가의 창조는 하나의 건설이다. 그는 모든 작고 일시적인 것들을 자신의 바깥에다 투영한다. 고독의 고뇌, 막연한 욕망, 악몽, 그리고 이윽고는 시들어가는 모든 기쁨 등을. 그런 뒤 그의 속에 있는 모든 것은 확대되고, 축제에 참가하기 위한 것처럼 꾸며진다. 그가 자기 자신을 위해서 세운 주거住居는 그에게 알맞은 것이다.

이따금씩 나는 내 자신에 깊은 향수를 느낀다. 나는 길이 아직 먼 것을 알고 있다. 그러나 가장 아름다운 꿈 속에서 나는 이윽고 자신을 거두어

들일 수 있을 날을 엿보고 있다.

그 귀중한 겨울 동안 우리는 다음의 것에 관해서 얘기한 일이 있었다. 창조하는 인간은 다른 인간보다 본질적으로 다른 데가 있는 것일까? 당신은 그것을 기억하고 있을까?

요즘에 와서야 나는 겨우 답을 얻었다. 창조하는 인간은 선구자이며, 미래가 의존하고 있는 인간이다. 예술가는 반드시 언제나 인간과 함께 있진 않을 것이다. 예술가, 곧 가장 감수성이 풍부하고, 가장 내면 깊은 인간이 성숙하고 규율을 얻어감에 따라서, 또 그가 현재 꿈꾸고 있는 것을 살게 됨에 따라서, 인간은 가난해지고, 쇠퇴해간다. 예술가는 시간 속에 들어온 영원이다.

진보는 완만하다. 그러므로 수천의 예술적 생애가 가장 숭고한 것을 아직 실현시키지 못했다는 사실이 우리를 낙담시켜서는 안된다. 많은 숭고한 잘못이 진행을 더디게 한다. 그리고 시간은 그러한 목적에 대해서 문제삼기엔 부족한 단위에 지나지 않는다. 예술가에게 그가 신뢰를 둘 수 있는 하나의 약속이 있다고 한다면 그것은 고독의 의지다.

이 완만한 진보는 그다지도 이상한 것일까? 특수한 기관과 감각을 갖춘 인간은 이 세상과 자기와의 관계를 조정하지 않으면 안되는 게 아닐까. 그것은 그 자신의 내면의 발전 가운데 형성되는 깊은 부조화의 곁에서 발견되는 싸움이다.

○ 페데리코 바로치, 민중의 성모, 1575~79, 패널, 30×21cm, 우피치 갤러리, 피렌체.

○ 나르도 디 치오네, **지옥(부분)**, 1350년대, 프레스코, 산타 마리아 노벨라의 스트로치 예배당, 피렌체.

각각의 사람들은 태어난다는 것 자체가 곧 세계를 고쳐 창조하는 것이다. 왜냐하면 우리들 각자가 곧 세계이니까. 그러나 그 밖에도 무수한, 다른 역사적 세계가 있다. 그리고, 인생의 대부분은 그 세계의 하나를 다같이 사용할 수 있도록 하기 위한 타협에 쓰인다. 인생은 그 가장 좋은 힘을 이 시도에 남김없이 다 써 버린다.

'예술의 교육적 영향'이라는 것이 언제나 일컬어진다. 확실히 예술은

가르치는 것이지만, 그것은 오직 예술을 창조하는 사람에 대해서일 뿐이다. 예술은 더욱더 깊이 자기를 경작시키는 것이기 때문이다.

각각의 예술작품은 해방을 의미하고, 교양을 쌓는다는 것은 해방 당한다는 것 이외의 아무런 것도 의미하지 않는다. 이런 까닭으로 해서, 예술은 예술가에겐 교양을 쌓는 길이다. 그러나 그것은 그 자신의 예술일 뿐이며, 또 그 자신의 교양일 뿐이다.

예술가의 모든 작품은 그에겐 과거에 속한다. 그것은 스스로에겐 귀중한 사건의 가치밖엔 가지지 않는다. 곧, 단순한 추억의 가치밖엔 갖지 않는다. 그렇기 때문에 예술가가 어떤 작품에 있어서 극복한 곤란을 혐오한다는 것도 가능하다. 비록 그것이 예술가에게 있어서 가장 진지하고 진실한 작품이라 할지라도. 다만 예술가는 작품을 통해 그의 생활이 점차로 명석해 간다는 것이지, 그것이 그가 실현한 가장 중요한 것이라는 건 아니다. 언제나 나는 오직 이 한 마디 말에 의해서밖엔 그것을 형용할 수가 없다. 자기 자신에의 길.

일찍이 내가 서정시에 관해서 강연했을 때, 각각의 주제는 어떤 내심의 고백과 관련 맺는 것으로서 나에게 도움이 된다는 사실을 강조한 것을 당신은 기억하고 있을까?

나는 아주 옛날부터 그런 것을 예감하고 있었다. 현재 나는 자신이 느끼고 있는 것을 한층 잘 의식할 수 있도록 되었고, 그런 이유로 나는 스스로에게도 한층 순진해질 수 있을 것이다. 곧, 그 인식은 나의 교양을 깊게 해주고, 그리고 그 나의 교양은 내가 꽃이며 과일을 선택하듯이, 나의 조용한 방황을 의탁하는 데 알맞는 형태를 선택할 수 있도록 나를 보증해

줄 것이다.

　다음과 같다. 나는 보티첼리며 미켈란젤로에 관해서 독창적인 견해를
가질 수 있으리라 믿고 있었다. 그런데 나는 오직 하나의 인식―나 자신의
인식만을 가지고 돌아왔다. 이것은 좋은 전조다.

나는 피렌체에서 오랜 시간을 들여서 예술작품을 보러 다녔다. 나는 몇 시간 동안이나 한 장의 그림을 앞에 놓고 가만히 앉아 있었다. 나는 그 그림에 관해서 자신의 의견을 구성하고, 그리곤 부르크하르트[독일의 작가. 인문주의자로서 마르틴 루터의 친구였고, 외교력을 발휘해 초기단계의 종교개혁을 안정시키는 데 큰 역할을 했다(1484~1545)/역주]의 훌륭한 비평에 의하여 그것을 검토했다. 내 견해는 다른 많은 견해와 흡사한 그런 것이었다. 그런데 어느 날, 나는 보티첼리의 〈성모상〉을 앞에 놓고 자기 자신의 판단도, 다른 사람의 판단도 잊어버렸다. 그 결과는 다음과 같다. 나는 하나의 투쟁을 통하여 승리의 인상을 얻었다. 그리고 내 기쁨은 다른 어떤 기쁨에도 뒤지지 않는 것이었다.

매력은 깨어졌다. 그때 비로소 나는 여러 사람들에 의해 이야기되는 것을 듣고 있던 사람들 가운데로 들어갈 자격이 생긴 것 같은 그런 느낌이었다. 그 사람들은 소문과는 어쩌면 그렇게도 달라 있었을까!

그들은 우리들 가운데서 가장 좋은 사람들과 어쩌면 그렇게도 닮아 있었을까! 그들의 노스텔지어는 우리 가운데 계속되고 있다. 우리의 향수는 우리가 약해져 버릴 때까지 그들 가운데 살아 있어서, 그들 가운데서 이윽고는 완성되는 것이다. 그때 이들 사람들은 하나의 시작이 될 것이다. 우리는 오직 꿈이며, 예감에 지나지 않는다.

그들이 성모상이며 성인상을 만 번이나 제작했다고 할지라도, 또 그들 중의 어떤 사람들이 승복을 입고 무릎을 꿇고 그렸다고 해도, 또 그들의 성모상이 오늘날도 여전히 기적을 행한다고 해도, 그들은 모두 일찍이

오직 하나의 신앙밖에 갖고 있질 않았다. 오직 하나의 종교가 그들을 불타 오르게 했다. 그것은 자기에의 탐구다. 그들의 최대의 법열은 그들의 내면에서 행해지는 발견이었다. 그들은 그 발견에 전율하면서, 스스로의 내면을 빛의 경지로까지 끌어올렸다. 그리고 빛은 신에 의하여 채워져 있었기 때문에, 신은 그들이 바치는 물건을 받아들인 것이다.

이들 사람들은 자기 자신의 내면을 바라보기 시작한 데 지나지 않았다는 것을 잊어서는 안된다. 그들은 스스로의 내면에서 풍부한 부를 찾아냈다. 커다란 축복이 그들에게 침투하고, 행복은 그들을 너그럽게 했다. 그들은 그 재보를 그것에 알맞는 사람들에게 나누어 주려고 했다. 게다가 그들의 안중에는 아무도 없었다―신 이외엔…….

종교는 제작하지 않는 사람들의 예술이다. 기도하는 것은 그들에겐 창출하는 일이다. 그들은 자신들의 사랑, 감사, 그리고 향수를 거기에 새겨내고, 그리고 자기를 해방하는 것이다. 그들은 또 일종의 공허한 교양을 획득한다. 왜냐하면 그들은 오직 하나의 목적을 위해서 많은 목적을 버리기 때문이다. 그러나 이 오직 하나의 목적은 그들의 자신에게만 고유한 것이 아니고, 모든 사람들에게 공통된 것이라 생각한다. 그런데 사실 공통의 교양이니 하는 따위는 존재하지 않는다. 교양이란 곧 개성이다. 대중을 상대로 하여 교양이라고 이름지어지는 것은 내면적인 것을 간과한 일종의 사회계약이다.

예술가가 아닌 인간은 자신의 내면에 하나의 종교를 소유하지 않으면

❂ 프라 안젤리코, **옥좌의 아기 예수와 마돈나와 성인들**, 1436년경, 137×206cm, 디오체사노 박물관, 코르토나.

안된다. 설령 그 종교가 사회적·역사적인 인습에 바탕을 두는 것일지라도, 자기 자신에 대해서 무신론, 무교양인 것보다 낫다.

 그런데 돌연, 교회는 자기가 하나의 구실에 지나지 않는다는 것을 알고

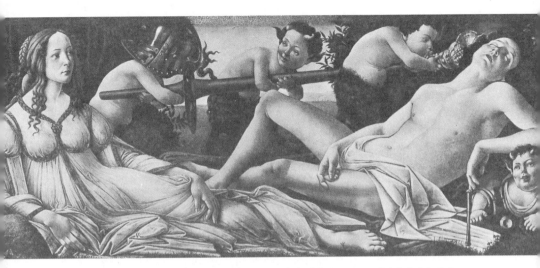

○ 보티첼리, **비너스와 마르스**, 1483년경, 패널, 69×173cm, 내셔널 갤러리, 런던.

노여움과 증오에 불탔다. 보티첼리와 사보나롤라〔이탈리아의 종교개혁자. 르네상스 시대에 교회와 세속의 도덕적 부패를 공격했으며, 한때는 민중의 지지를 받아 피렌체의 독재자가 되었으나 교회권력과 메디치 파와 대립하여 처형됨(1452~1498)/역주〕를 보라. 그러나 보티첼리가 비너스를 그렸느냐, 마돈나를 그렸느냐 하는 것은 아무래도 좋은 일이었다. 아무튼 거기에 있는 것은 그의 상처 입고, 고통에 찬 욕망뿐이었다. 그가 비참한 죽음을 맞은 것은 그가 자기 자신의 밖에서 목적을 구했기 때문이다. 그는 남모르는 고독한 죽음 속으로 살짝 미끄러져 들어갔다.

사보나롤라는 언제나 돌아온다. 그가 돌아오는 것에 대해서 경계하라. 결핍을 원함으로써 당신은 당신 자신을 부인하는 것이다. 사보나롤라는 사람이 가난하게 있는 것을 원한다. 그러나 우리의 예술의 의지는 사람을

피렌체, 1898년 5월 17일 57

청징하게, 위대하게, 그리고 풍부하게 하는 일이다.

비록 그것이 그것만에 지나지 않는 것이라고 할지라도! 신앙을 갖지 않은 인간은 힘을 갖지 못한다. 한 사람의 배신자는 다른 많은 배신자를 생기게 하고, 그것이 시대의 일부분을 구성한다. 그리고 그들의 시대가 좁고, 그리고 공포에 찬 것이 되면, 그들의 동작이 행해지는 공간이 없어져 버린다.

예술가들은 서로 피하지 않으면 안된다. 대중은 벌써 그들에게 작용을 미치지 않는다. 그들은 자신의 해방에 이른 것이다. 그러나 두 사람의 고독한 인간은 서로 다른 한 사람에 대해서 중대한 위험이다.

무턱대고 남의 예술을 본받으려 해서는 안된다. 왜냐하면 만약 어떤 사람이 자기보다 위대한 사람의 숨결을 이어받는 순간 그는 자신을 잃게 될 것이며, 반대로 자기보다 못한 사람의 방법을 모방하려고 하면 그는 자신을 더럽히고 자기의 넋의 순진함을 짓밟는 것이 될 것이기 때문이다. 그러나 예술가가 다른 사람의 교양에서 자진해서, 또 감사하는 생각으로 이익을 얻을 수는 있다. 각각의 사람이 다른 사람의 예술로부터 한층 높은 인간성을, 따라서 한층 순수한 예술을 형성하는 것은 바람직한 일이다.

하지만 가장 뛰어난 사람들의 대부분은 고대의 사람들을 모범으로 하지 않았을까. 고대에의 취미는, 내가 피렌체에서 그 영원히 사라지지 않는 증거를 사랑하고 찬미한 바로 그 굳센 운동을 눈뜨게 해준 게 아니었을까.

고대인들의 예술이 참으로 교육적인 이 영향을 올바르게 미치고 새로운 양식을 창조한 것은, 그들의 예술이 가장 높고 가장 성숙한 인간성에서 멀리 떨어진 것이었다는 바로 그 이유 때문인 것이다. 15세기의 제작자들이 고대인에게서 모방한 것은 그들의 수법보다는 오히려 그들의 정신이었다. 그 증거는 다음과 같다. 그들이 참다운 발견을 한 것은 그리스 사람들 가운데서가 아니고, 자신들의 가운데서였다는 것.

 같은 말을 셰익스피어에 대해서도 할 수 있다. 모든 위대한 예술가들에게서 발견되는 것과 마찬가지로 그는 철저히 자기 자신을 향한 고독의 길만을 추구한 것이다.

 나는 라파엘로에 비해 바르톨로메오를 상위에다 둔다. 왜냐하면 젊은 라파엘로는 그의 시대에서 교양뿐만이 아니라 예술까지도 받았기 때문이다. 명백히 그의 시대 그 자체가 교양과 예술 사이에 간극이 존재했음에도 불구하고, 그는 성급히 그 거리를 파괴함으로써 그에 대한 책임을 지지 않으면 안되는 것이다. 이 때문에 잠시나마 경로와 목표가 동일시되었다. 그의 시대는 여전히 잠시 동안은 자신 가운데서 예술가를 낳는 힘을 갖고 있었으나, 그것은 이윽고는 쇠약하여 일련의 가련한 딜레탕트를 낳은 것이다.

 라파엘로와 같은 예술가는 언제나 정점을 형성한다. 그러나 길은 아직 끝나지 않은 것이니까. 반드시 그것에 잇달아서 오랜 하강과, 긴 어둠과, 깊은 낙담이 온다.

○ 프라 바르톨로메오, **성 베르나르드의 환상**, 1504~7, 패널, 213×219cm, 아카데미아, 피렌체.

왕후들과 서민들은 본질적으로 예술에 대해서 가장 분명한 태도를 갖고 있다. 그것은 이른바 '무관심' 이라는 것이다.

부유한 부르주아 계급의 사람들과 소귀족들이 그처럼 많은 익살을 야기시킨 견강부회적인 관심을 가장하는 것이다.

왕후가 예술을 위해서 하는 짓이라고 하면, 그는 그것을 국가적 정신에 의하여 실행하는 것이다. 곧 국가에게 중요한 것은 예술을 자기가 보호하고 호의로서 보는 그 무엇처럼 보여주는 일이며, 그것은 교회며 권위를 지지하는 다른 기관과 마찬가지다. 그러나 나에겐 항상 다음과 같이 생각된다. 곧, 국가는 프랑스 공화국과 같은 방법으로, 곧 나폴레옹의 플랜을, 더욱 뒤에까지 살아남아야 할 것을 옹호한다는 정도에 있어서, 성숙시킨 프랑스 공화국의 방법으로 장려하는 것이다. 그것은 다음과 같은 까닭에서다. 모든 국가는 자신 가운데 이어지는 국가를 배태하고 있으며, 이따금 자신의 뜻에 반해서 그 싹을 기르지 않으면 안된다.

그러나, 가령 로렌초 데 메디치〔메디치 가 3백 년의 기초를 닦은 코시모 데 메디치의 아들. 미켈란젤로를 비롯한 많은 예술가들을 보호했음. '로렌초 1세' 혹은 '대大 로렌초'라 불렸음(1449~1492)/역주〕처럼 군주가 그 자신 예술가인 경우엔 예외이다. 실제로 예술에 대한 취미만이 그를 고상하게 한 것이다. 그는 다음과 같은 신앙적 고백을 표명하고 있다.

"모든 인간은 태어나면서부터 행복에의 깊은 갈망을 갖고 있다. 인간의 모든 갈망은 그것을 향하여, 마치 그것이 유일한 진짜 목적인 것처럼 나아간다. 그러나 거기엔 다음과 같은 곤란이 내재해 있다. 즉, 행복이 무엇이며 그 내용은 어떤 것인지 안다 하더라도 그것에 도달하기 위한 곤란은 조금도 줄어들지 않는다는 사실이다. 사람들은 행복에 도달하기 위해 서로 다른 여러 가지 방법으로 노력한다. 일단 모든 사람이 일치한 이 목적을 정한 뒤, 각자 자기의 방법에 따라서 행복을 만나러 가기 시작하는 것이다. 이렇듯 인류의 사회가 한 사람 한 사람의 이익의 추구에 의하여

○ 프라 안젤리코, **십자가에서 내려지는 그리스도(부분)**, 1434년경, 패널, 성 마르코 박물관, 피렌체.

분열하고, 또 한 사람 한 사람이 자기의 방법과 생각에 따라서 노력의 방법을 정한다는 사실에서 인간행위의 다양성, 구해질 가치가 있는 재보財寶에 대한 인생의 아름다움과 풍요로움이 비롯된다. 이것은 마치 관현악 편성에 있어서 갖가지 높이의 소리가 조율되어 동시에 울림으로써 화음을 낳는 것과 같은 것이다."

위의 군주다운 당당한 말에다 덧붙여, 시인 로렌초 데 메디치는 다음과 같이 결론을 맺고 있다.

"이런 이유 때문에(곧 세계를 좀더 아름답게, 좀더 풍부하게 하기 위해서)

과오를 범하는 일이 없는 사람은 완성에의 길을 고되고 어둡게 하는
것이다."

나는 로렌초 데 메디치의 시를 읽는 것으로써 거의 만족하고 있었으나,
빌라 포지오 아 카야노를 방문한 일이 있다. 거기는 로렌초 데 메디치의
플라톤 파의 콜레조가 가끔 모인 곳으로서, 피치노〔이탈리아의 철학자·신

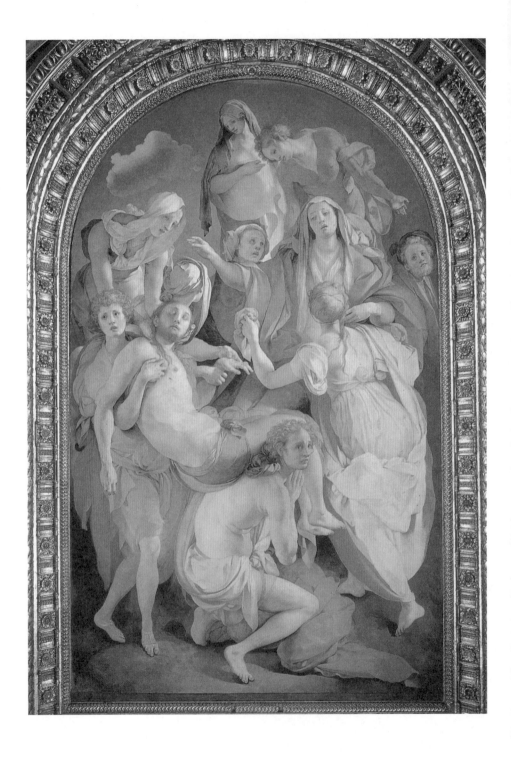

학자 · 언어학자(1433~1499)/역주], 폴리치아노, 보티첼리 등도 거기에 속해 있었다. 나는 또 두 시대가 교류하고 있는 빌라 드 칼리지에도 들어가 보려고 했으나, 운수 나쁘게 이루질 못했다.

죽으려고 하는 사람은 이따금 환각을 보는 일이 있다. 아직 가능태 可能態에 있는 데 불과한 사건이 한 순간 그들의 눈에 실현된다. 로렌초가 죽음을 기다리고 있을 때 미래는 이미 실현되어 있었다. 환각을 볼 필요 같은 건 없었다. 사보나롤라의 면모엔 새로운 시대의 모든 어둠과 이윽고 와야 할 날에의 모든 미움이 강하게 나타나 있었다. 또 그를 불태우고 있었던 것은 광명에의 신앙이 아니고 교회에의 질투였다. 그렇기 때문에 그의 정신은 많은 세기에 걸쳐서 퍼지고, 그를 불태웠던 장작의 연기는 오늘날도 역시 태양을 어둡게 하고 있는 것이다.

가장 큰 노스탤지어를 느끼는 사람들은 그것을 말로 나타낼 수 없다. 그러나 그때 유혹자가 와서 그들에게 말한다.

"당신이 구하고 있는 것은 신과 그 선善입니다. 자신을 부인해요. 그렇게 하면 당신은 그것을 발견할 수 있을 것입니다."

그래서 그들은 나가서 자신을 부인했다. 그 이래로 그들은 향수를 갖지 않게 되었던 것이다.

역사의 최초의 교훈은 다음과 같은 것이다. 대중은 일을 결정하는 일은

○ 폰토르모, **그리스도의 매장**, 1525~28, 패널, 311×195cm, 산타 펠리치타의 카포니 예배당, 피렌체.

없다. 전투는 승리로, 최후의 결단으로, 다시 접근한 미래로 열려 나가지 않으면 안되지만, 그것은 두 사람의 적대하는 사람들 사이에서만 행해지는 것이다. 돌연 하나의 시대 전체가 다른 시대를 향하여 반항하는 일이 있다. 그러나 먼 미래의 열쇠를 쥐는 사람들은 조용히 미소 지으면서 모든 전투에 임하는 것이다. 그것은 승원僧院의 재보를 안전한 장소에다 둔 수도사들 같은 것이다. 그들은 좋은 파수꾼이기만 하면 되는 것이다.

예술이 날마다의 싸움에 영향을 받지 않도록, 그것을 보호하지 않으면 안된다. 왜냐하면 예술의 고향은 모든 시대를 초월한 저편에 있기 때문이다. 그 싸움은 종자를 가져오는 폭풍우 같은 것이며, 그 승리는 봄과 흡사하다. 그 낳는 작품은 새로운 계약의 피비린내 나는 희생의 제전이다.

나는 이따금씩 괴테를 생각한다. 그는 그 예술에 있어서 어떤 작품에 의해서도 독일국민의 위대하고 영웅적인 국가적 흥륭興隆을 뒷받침하진 않았다. 부조화의 찬미가 어떻게 해서 그의 풍부하고 성숙한, 또 명철한 천재의 요소로 되는 것이 가능했을까?

국민예술! 모든 진지한 예술은 국민적인 것이다. 그 뿌리는 조국의 흙에 의하여 길러지고, 그리곤 정력을 받는다. 그러나 이미 줄기는 혼자 높이 오르고, 그 꼭대기가 열리는 장소는 이젠 아무에게도 속하지 않는다. 흙 속에 가두어진 뿌리가 가지에 꽃이 피어 있을 때, 그것을 모르는 것은 얼마든지 있을 수 있는 일이다.

각자의 사람들은 모든 것을 자기 자신에게로 가지고 돌아오는 수밖에는 없다. 만약 어떤 사람이 자기 자신을 찾아내고 발견한다면, 그는 다른 사람 사이로 돌아가서, 그들의 구세주가 될 수도 있을 것이다. 그러나 다른 사람들은 그를 십자가에 못박거나 태워 죽이거나 할 것이다. 그런 뒤, 그의 남은 것으로써 종교를 세울 것이다.

그러나 그런 사람은 예술가로는 되지 않았을 것이다. 곧 제작하는 사람이 자기를 낳았을 때엔, 그는 자기의 고독 속에 머물러서, 자기의 나라에 있어서는 죽는 것을 원하는 것이다.

신들이 존재한다고 해도 우리는 그것에 관해서 아무런 것도 알 수는 없을 것이다. 왜냐하면 우리가 그것을 인식한다는 사실만으로도, 신들을 파괴해 버리는 데 충분하기 때문이다.

모든 위인들이 결국은 '어정뱅이'에 지나지 않았다는 사실, 그들은 결국 민가가 있는 곳으로 돌아갔다는 사실이 그것을 십분 증명하고 있다. 그것은 천출賤出의 왕이 자기의 친척들을 왕후의 지위에까지 높이려는 행위와 비슷하다. 그는 관대한 마음으로 가난한 친척들에게 자신의 풍부한 의복의 일부를 나눠 주지만, 그가 간과하고 있는 것은 가난한 친척들이 그 거인의 외투와 같은 옷을 입자면 자르지 않으면 안된다는 것이다.

예술은 그 빼어난 표현에 있어서 결코 국민적일 수는 없다. 그것은 각각의 예술가는 사실은 자기 나라의 밖에서 탄생하는 것임을 의미하고

❶ 프라 안젤리코, **수태고지**, 1432~33, 패널, 160×180cm, 디오체사노 박물관, 코르토나.

있다. 그는 자기 자신 이외의 어디에도 조국을 갖고 있지 않다. 그리고 가장 진실한 작품은 이 자기라는 조국을 가장 훌륭히 표현해낸 것이다.

나에겐 다음의 것이 예술가의 일에 있어서 가장 깊은 특징의 하나를 이루고 있다고 생각된다. 예컨대 베오시아 인은 외국으로 가기 위해서 자기의 조국을 떠난다. 그리고 자그마한 행복을 얻어 가지고 늙어간다. 사람들에게 알려지지 않은 낯선, 그리고 많은 수수께끼를 가진 나라에서 오는 예술가는 언제나 좀더 명석해지고, 청징해지고, 좀더 굳건한 걸음걸이를 보여줄 수 있게 된다. 모든 것은 그에겐 친근한 것이 되고, 무슨 일이든지 그에겐 회귀, 구제 및 추억이 아닌 것은 없다.

그들이 길에서 마주칠 때, 서로 알아보지 못하는 것은 이상한 일일까?

그러나, 그들이 서로 스치는 한 점이 언제나 있다. 외국으로 떠나가는 필리스틴〔옛날 팔레스타인 남부에 살던 민족으로 이재에 밝기로 유명함/역주〕은 다른 사람과 계약을 맺고, 자기의 여행에 참가하도록 권유하려고 노력한다. 그는 언제나 장사와 타협의 편이다.

내가 말한 것처럼 많은 다른 사항에 관해서와 마찬가지로 예술작품에 관해서도 가장 분명한 견해를 보여주는 것은 하층의 민중이다. 스스로 만족해 있는 그들은 예술작품을 불필요한 것으로 간주해 대리석의 모든 조각상을 싫어하고, 그것에다 돌을 던진다. 어떻게 그 이외일 수 있겠는가. 예술작품은 오직 하나의 진짜 귀족계급의 귀족문학이다, 자기의 전방에 선조들을 갖고 있는 귀족계급의.

처음으로 이탈리아에 오는 사람은, 그리고 그가 특히 독일을 알고 있을 경우, 위대한 예술작품과 대중이 신뢰 깊은 교류 속에 살고 있음으로 해서 즐거운 기분으로 되는 것이다. 아무리 가난한 사내라도, 로지아 돌카니아에 있는 첼리니〔이탈리아의 조각가. 미켈란젤로의 제자로, 유럽 각지를 돌며 훌륭한 작품을 많이 남겼음(1500~1571)/역주〕의 〈페르세우스 상〉 아래 누우면 시장기를 잊는다. 어떠한 쇠사슬도 샘물과 주된 광장을 꾸미는 조각에서 격리하지 않는다. 어떤 종류의 친화성이 있다는 것을 사람들은 믿고 싶어지고, 이윽고 이 대중은 슈베르트며 베토벤의 곁에 살고 있던 인간과 다르지 않다는 것을 이해하게 된다. 이 끊임없는 음악은 먼저 그를 방해하고, 다음엔 그의 마음을 초조하게 하지만, 나중엔 벌써 그는 그것에 주의를 기울이지 않게 되는 것이다.

피렌체에 도착한 첫날, 나는 다음과 같이 말했다.

"모두 이들 가운데서 성장하고, 이 장려한 것 전체 가운데 있으면서 성년이 된다는 사실은 가장 우둔한 대중까지도 필시 교육할 것이다. 어떤 종류의 미美, 어떤 종류의 위대함의 예감이 의심할 나위 없이 사람들의 고통이며 가난 가운데까지 배어들어가서, 다른 자질과 함께 반드시 성장할 것이다."

지금에야말로 나는 자기 자신에게 답할 수 있다. 민중은 모두 이들 미속에서 생긴다. 마치 맹수를 다루는 어린아이가 사자 우리 속에서 생기듯이. 그는 언제나 동물을 향해서 생각한다.

'네가 나한테 해를 끼치지 않는 한, 나도 너한테 아무 짓도 하지 않을

것이다.'

　그러나 예술은 때론 대중을 학대한다…… 나는 소동을 일으킨 청년들이 로지아 데이 란치에 돈을 던지고 있는 바로 그때, 피렌체를 떠났던 것이다.

　언제나 그러했던 것이다. 예술은 대중의 위를 넘어서, 한 사람의 고독한 사람으로부터 다른 한 고독한 사람에게로 전해진다.

　또 언제나 그러할 것이다. '대중' 은 성장에 있어서의 한 계제階梯에 지나지 않는다. 그것은 소심한 미성년의 시기이며, 각자는 그 형제에게 자기와 같이 있어 달라고 간청하고 있다.

　각각의 말에 의한 표현이 일반의 인습에 바탕을 두듯이, '신' 이라는 말도 마찬가지로 정의되어 왔다. 사람들은 그 말 속에다 자신들로서는 형용할 수도 인식할 수도 없는, 어떤 방식으로 작용해 온 모든 것을 포함시켰다. 그 때문에 인간이 아주 가난하고 극히 근소한 것밖엔 몰랐을 때, 신은 아주 위대했다. 하지만 경험에 의하여 지식이 얻어질 때마다 신의 힘에서는 무엇인가가 떨어져 나갔다. 그리고 마지막에 신이 이미 거의 아무것도 소유하지 않게 되었을 때, 교회와 국가는 신을 위해서, 아무도 그 뒤부터 접촉할 수 없는 보편적 속성을 모았던 것이다.

　오랫동안 부모의 신세를 지고 그들의 이끌림을 받는 것은 더러는 무능한 인간의 특색이다. 이 신이라는 부모가 살아 있는 한 우리는 모두 미성년의 어린아이다. 그러므로 이와 같은 신은 죽지 않으면 안된다.

✪ 틴토레토, **그리스도 교인 노예를 해방시키는 성 마르코**, 1548년, 캔버스, 420×356cm, 아카데미아, 베니스.

왜냐하면 우리는 스스로 아버지가 되려고 원하고 있기 때문이다.

그러나 그는 죽었다. 그것이 카라 무스타파 파샤(오스만 제국의 대와지르(1634~1683)/역주)의 옛 이야기다. 대신들은 그 죽음을 말하지 않아야 했다. 보병들이 모반을 일으키지 않고 계속 싸우도록.

아아! 사람들은 그들의 어렸을 때, 최초의 공포에 있어서는 창조자였다. 그들은 참으로 신을 창조할 수도 있었을 텐데!

신은 제일 오래된 미술품이다. 그것은 아주 보존이 나쁘고, 많은 부분은 뒤에 가서 얼마간 수복되었다. 그러나 신에 관해서 이야기할 수 있고, 신의 남은 것을 보았다는 것은 물론 문명의 부분을 이루고 있다.

모든 사람들이 아직 한 사람의 인간 같았을 때, 그들은 그들의 욕망에 따라서 신을 조형했다. 신은 기적을 행할 것이다. 각자는 한 국민처럼 될 것이다.
각자는 그의 어린 날, 신의 임종의 침상 곁에서 상복을 입고 되돌아온다. 그러나 그들이 장중하고 확실한 걸음걸이로 걷기 시작하기 전에 신은 그들 가운데서 부활한다.

'대중'은 제작자에 대해서 외국의, 혹은 이국 사람들에 대하는 것과 같은 감정을 결정적으로 느끼는 법이다. 이국인의 댄스는 대중을 놀라게 하고, 그 기쁨은 그 욕망과 함께 대중에겐 음악에서 아주 동떨어진 걸로

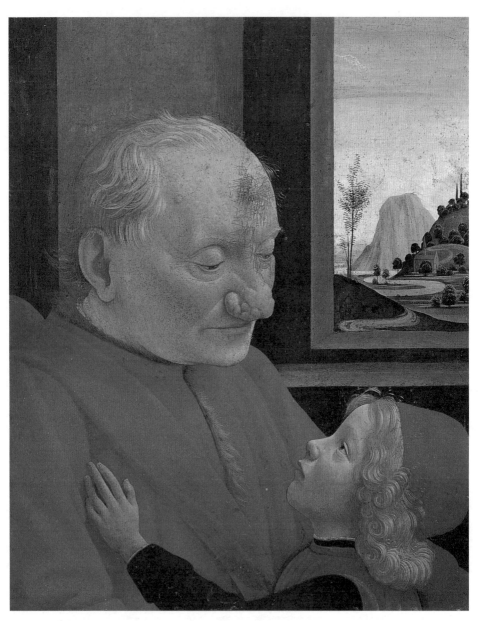

● 도메니코 델 기를란다요, **노인과 소년**, 1480년경, 패널, 62×46cm, 루브르, 파리.

생각된다. 그 말씨는 기묘하고 새롭게 느껴진다. 이국 사람들의 성원成員은 서로 닮아 있으며, 오직 '노인' '젊은이' '어린아이' '아름다운 사람' 및 '추한 사람' 등으로 구별할 수 있을 뿐이다. 이들 야만스러운 백성의 복장은 남성과 여성을 식별하는 일조차도 곤란케 하는 일이 이따금씩 있다. 이들 사람들은 떠돌이 광대 같은 습속習俗과 교양을 갖고 있다. 탐탐〔징의 일종으로, 동양에서 기원해 유럽으로 건너간 악기. 유럽에서는 오케스트라에 사용됨/역주〕이며, 붉은 기旗며, 짚이불을.

그들 중 어떤 자는 스트린드베리〔스웨덴의 극작가 · 소설가. 세기말의 모순과 동요에 고뇌하는 개성적인 인간을 추구한 작품으로 유명함(1849~1912)/역주〕와 함께, 또 다른 자는 주더만〔독일의 극작가. 시민사회의 반 사회적 행위 및 부패 등을 그려, 하우프트만과 함께 대표적인 자연주의 극작가로 일컬어짐(1857~1928)/역주〕과 함께 순업巡業의 나그넷길을 떠나 "이 '구경거리'를 보십시오" 하고 소리치지 않으면 안되게 되어 있다. 떠돌이 광대의 교양!

박수갈채로 다시 불려나와서 막 앞에 나타나는 저자는 모두 그의 죽음에서 가장 먼 시대에 이르기까지 그것을 할 수 있어야 한다. 그건 그에겐 고된 노력일는지 모르나, 다른 사람들에겐 기분 좋은 해결이다.

그러나 이런 생각을 여기에서 말하기엔 적당하지 않다. 왜냐하면 '부도덕한 제도라고 생각되는 극'이라는 주제를 발전시키면, 능히 한 권의 책을 메워 버릴 수도 있을 것이기 때문이다. 나는 좀더 호감이 가는, 그리고 내밀한 말을 위해서, 자유로운 페이지를 마련해 두고 싶다.

그런 까닭으로 해서 극이라는 것에는 품위가 없다. 그것은 대중을 필요로 하기 때문이다. 극의 영향이 다른 여러 예술에 미치고, 그래서 예술작품은 대중이 그것을 바라보거나, 그것을 비평하거나 할 때부터 비로소 존재를 갖는 것처럼 생각하게 되었을 것이다. 사실은 반대이지만, 설령 그렇게 되었다고 하더라도 내면적 손실을 받지 않고 끝까지 견디는 예술작품은 거의 없을 것이다.

이런 말들은 어쩌면 이리도 자부에 차 있는 것일까!—"한 사람의 예술가가 죽는다. 그러면 단번에 그의 작품은 문명화된 사람들 전체의 정신적 소유품이 된다."—그들은 어떻게 해서 그 소유권을 산 것일까?

"그렇다면" 하고 사람들은 말할 것이다. "만약 당신의 책이며 작품이 우리를 위해서 제작된 게 아니라면, 그것을 인쇄시키거나 전람시키거나 하지 않으면 될 게 아닌가!"—그러나 우리는 자신들의 과거를 작품에 의하여 외재화外在化하고, 그것에다 결말을 주지 않으면 안된다. 작품은 그것이 우리 자신의 일부가 이미 아니게 되었을 때에, 그것이 당신들의 말에 의하여 표현되었을 때에, 곧 당신들이 생각하는 것 같은 의미로서 책이 책이고 그림이 그림일 때에 비로소 완성되는 것이다. 그때엔 벌써 우리와 작품과의 사이엔 양자를 맺는 다리가 존재하지 않게 된다. 작품은 우리의 뒤쪽으로 멀어지고, 우리는 그것을 위에서 바라볼 수가 있는 것이다.

다른 사람에 대해서 이미 수세기 동안이나 당신들은 세계를 좁게

○ 폰토르모, **베르툼누스와 포모나**, 1520~21, 프레스코, 457×1006cm, 빌라 메디치.

해왔다. 우리가 하나의 행위를 완성하면, 당신들은 그것에 부딪친다. 그렇다면 당신들 탓이다.

예술이라는 것에 관해서 이야기하는 사람이라면 누구나, 필연적으로 갖가지 예술이 존재한다는 것을 생각하지 않으면 안된다. 왜냐하면 여러 예술은 오직 하나의 말의 다른 표현이기 때문이다.

하지만 내 생각에 음악만은 결코 그 가운데 포함시켜서는 안된다. 어떤 길에 의해서도 나는 지금까지 음악에 가까워질 수가 없었다. 그래서 나는 음악의 지위라는 것은, 다른 여러 예술의 지위와는 현저히 다르다고

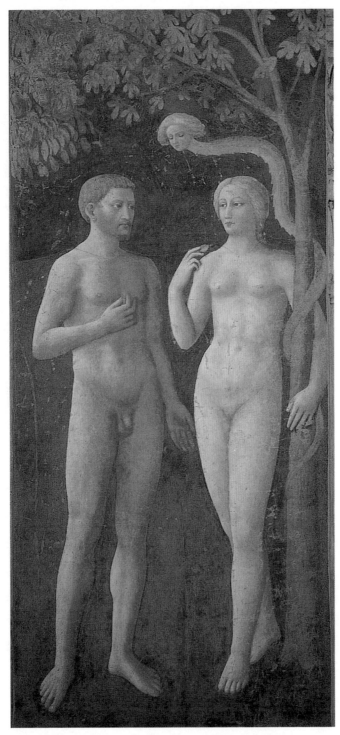

❍ 마솔리노, **유혹**, 1425년경, 프레스코, 213×89cm, 브란카치 예배당.

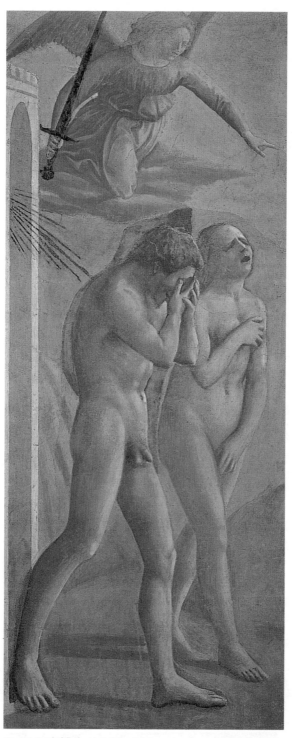

○ 마사초, **낙원추방**, 1425년경, 프레스코, 213×89cm, 브란카치 예배당.

생각하고 있다.

작곡자는 날마다의 생활 속에다 자신의 감정을 위치位置시켜선 안된다. 그는 자신의 도피 속에 잠자코 있는 가능성을 부어넣는다. 그리고 마법의 말을 알고 있는 자만이 그 가능성을 눈뜨게 하고, 기쁜 축제로 바꿀 수 있는 것이다.

그러나 정확히 말하면, 수많은 보족적補足的 계시가 포함되어 있는 것은 이 음악이라는 예술 가운데서다. 나에겐 이따금 음악이 다른 모든 예술

● 마사초, **낙원추방의 부분** (이브의 머리).

가운데 포함되고, 그것들을 통해서 한층 조심스럽게 자기를 표현하고 있는 것처럼 생각되는 일이 있다. 실제로 한 장의 그림, 혹은 한 편의 시가 빚어내는 마음의 상태는 한 곡의 가요와 아주 흡사하다.

이윽고는 내가 이 음악에 관해서도 이야기할 수 있는 그런 때가 올 것이다. 왜냐하면 나는 음악을 구하러 가려고 생각하고 있기 때문이다.

나는 다음과 같은 걸 느낀다. 단순히 자기가 나아가는 대로 맡기고,

급하게 서둘지 말고, 무리하지 말 것. 아침처럼, 빛은 밤 다음에 나타난다.

그러나 어떤 경우에라도 모든 예술을 조화시키고, 그것을 오직 하나의 목적에다 결부시키려는 것은 순수한 변덕에 지나지 않는다. 설령 모든 예술이 같은 목적을 갖고 있다고 하더라도 그것들은 동시에, 또 오직 하나의 길에 의하여 그것에 도달할 수는 없는 것이다. 이러한 결부방식에 있어서는 여러 예술은 서로 방해하든지, 아니면 서로 영향을 주고받을 수밖엔 없는 것이다.

여러 가지 예술 가운데서 하나의 예술, 또 하나하나의 작품 속엔 '예술' 이라는 것의 모든 효과가 실현되어 있지 않으면 안된다. 한 장의 그림은 중개를 필요로 하지 않는다. 하나의 조각상은 색채—회화의 의미에 있어서—를 필요로 하지 않는다. 또 한 편의 시는 음악을 필요로 하지 않는다. 정반대로, 각각의 가운데 모든 것이 포함되어 있지 않으면 안되는 것이다.

다만 무대와 같이 편의적이고 원시적인 테두리만이 오페라며 오페레타에 있어서처럼, 대사와 음악을 화해시킬 수 있는 것이다. 그러나, 그 가운데에서도 순수한 요소를 구성하고 있는 음악 쪽이 훨씬 압도적으로 되어 버리는 사실은 이러한 결합이 결코 대등한 것이 아니라는 것을 증명하는 데 불과하다.

또 이런 식의 결합은 대중에의 타협에서도 생겨난다. 무기력한 그들은 하나의 예술을 다른 예술에 의하여 설명받는 것을 좋아하는 것이다. 카페

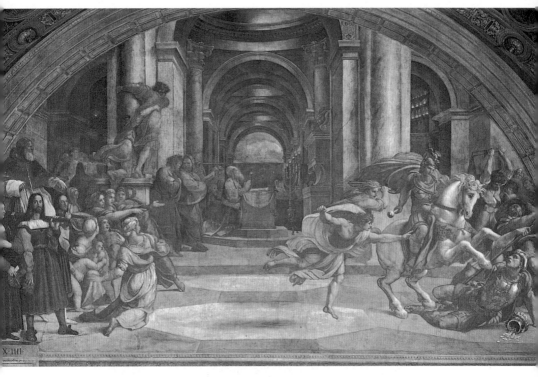

○ 라파엘로, **헬리오드루스의 신전추방**, 1512년, 프레스코, 하단 길이 665cm, 헬리오드루스의 문, 바티칸, 로마.

콘서트에서 우리가 잘 알고 있는 것 같은, 음악 반주가 붙은 즉석 초상화 화가들은 오페라의 유쾌한 흉내다.

　대중은 예술 그 자체가 상실되어 버리는 것을 아주 좋아한다. 물론 아름다운 분위기 가운데서 좋은 음악을 듣는 것은 별문제다. 이러한 혼동과는 구별되는, 예술의 장식적 사용이라는 것이 존재한다. 왜냐하면 갖가지 예술은 병존함으로써 확실한 취미를 가지고 충분히 하나의

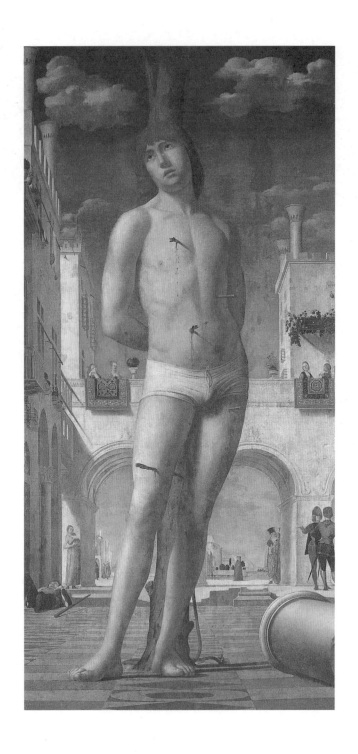

테두리를 채울 수 있기 때문이다. 그러나 이런 경우엔, 모든 예술은 다같이 잠들고 쓸모없는 상태에 놓이고, 가능상태에서 머물고, 다만 그 실질의 극히 근소한 부분만을 나타내는 데 지나지 않는 것이다.

장식적 목적에 의하여 쓰여진 여러 예술의 결합은 그 자체에 있어서라기보다는 오히려 그것을 즐기는 사람의 감수성 속에 존재하는 것이다.

그렇다면 가요곡은 어떨까? 그것은 시의 대중적인 번안으로서 충분히 시인할 수 있는 것이 아닐까. 그것이 현재 살롱에 받아들여져 있다는 사실은 그 유래며 기원의 반증은 되지 않는 것이다. 가요곡은 자기의 도정을 거쳐온 것이며, 그 점에서는 댄스와 마찬가지다.

(그가 예술의 생짜 그대로의 정열적인 관념에서 멀어져 있었던 만큼 자기의 시대를 초월해 있었던) 레싱〔독일의 극작가·철학자. 근대 독일 문학의 기초를 닦았으며, 계몽주의를 대표하는 사상가의 한 사람으로 꼽힘(1729~1781)/역주〕은 이미 여러 예술의 혼효混淆의 위험을 느끼고 있었다. 그리고 그는 유명한 책 가운데서 몇 가지 훌륭한 원칙을 표명했다. 특히 '경험적인 것'의 원칙은 결코 그 의의를 잃는 일이 없을 것이다.

여러 예술에 관해서 율법을 세운다는 것은 물론 특수한 일이다. 그런

○ 안토넬로 다 메시나, **성 세바스티아누스**, 1475년경, 캔버스, 170×85cm, 드레스덴 미술관, 드레스덴.

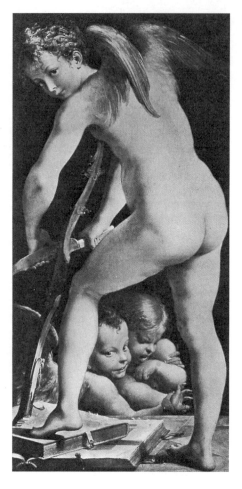

것은 먼저, 위대한 작품이 나타나서, 거기에서 지식인들이 규칙을
끄집어낼 수 있도록 되지 않으면 안된다. 그러나 명석한 미학적
전범典範을 소유하는 시대라는 것은 이미 데카당스의 시대이며, 그리고
또─훨씬 나쁜 일로는─모방의 시대다.

다음의 것은 명백하다. 곧 천재적 작품에 있어서는 법칙이라는 것은 필연적인 우연이다. 이 특수한 근원적 경우를 떠나서 일반화된 법칙은 본질론적인 것이 되어, 많은 형식주의적인 비평가와 전전긍긍하고 있는 현학자衒學者를 낳는 것이다.

넓은 의미의 대중은 예술작품에 있어서 규칙이 지켜져 있는가 어떤가를 결코 알려고 하지 않을 것이다. 다만 비평가들만이 그것을 그들의 일이라고 생각하고 있는 것이다. 왜냐하면 그렇게 함으로써만이 그들은 이질의 예술가 가운데에 공통점을 찾아내고, 고립된 개인을 유파流派며 집단으로 뭉뚱그릴 수 있기 때문이다. 그것은 그들에겐 편리한 일이며, 그들의 분류의 욕망을 채워 주는 것이다.

비평이 다른 여러 예술과 함께 하나의 예술이 되지 않는 한 그것은 언제가 되어도 비열한, 외면적인, 부정한, 그리고 품위 없는 것일 수밖엔 없다.

모든 미술비평의 시조인 바사리〔이탈리아의 화가 · 건축가 · 역사가. 피렌체에서 미켈란젤로와 사르토에게서 배워 많은 작품을 남겼음(1511~1574)/역주〕는 얼마나 많은 양심의 가책을 받고 있는 것일까. 그러나 동시에 그의 전혀 삿됨이 없는 평가는 그의 믿을 수 없는 후계자들의 방법보다도 얼마나 훌륭했는지 모른다.

비평가라는 사람은 학교 책상 위에서 과업을 '몰래 말해 보는' 생도들을

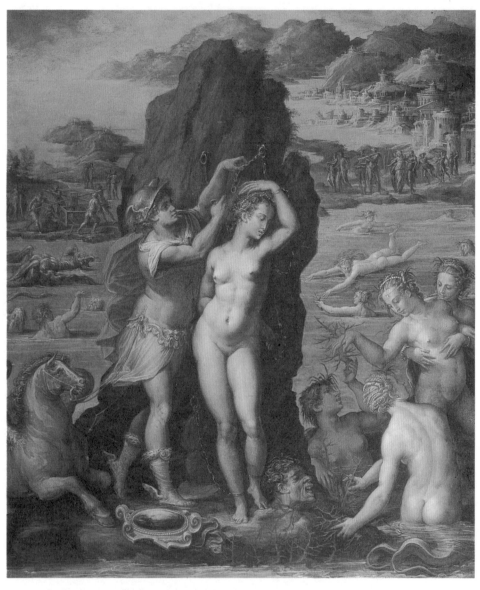

○ 조르조 바사리, **페르세우스와 안드로메다**, 1570~72, 석판에 유화, 115×86cm, 팔라초 베키오, 피렌체.

닮았다. 만약 그들의 이웃에 있는 사람, 곧 대중이 어리석은 신뢰감에 의하여 그들의 허위에 찬 상투적인 말을 되풀이하면, 그들은 조소하는 것이다.

미켈란젤로가 논의되는 장면을 상상해 보라. 만일 그가 어떤 비평가에 의해 한 문예신문에서, 너무나 오래 써서 나쁜 빛이 나는 유태교적인 닳아빠진 취미를 가진 말로서 의미도 없이 칭찬받거나 비판받거나 한다고 하자. 내가 생각하기엔 그가 그런 비평가를 생짜 대리석 덩어리처럼 망치로 두들겨 주는 것이 제일 좋은 복수라고 생각한다.

문제 없이 영웅이었던 밀러〔독일의 대표적인 화가. 독일 회화의 전성기인 16세기에 가장 중요하고 영향력 있는 예술가 가운데 한 사람임(1472～1553)/역주〕는 그의 재판관에게 대답했다.
"나를 재판하려는 너는 대체 무엇이냐? 프랑스의 원수인 나를 재판할 수 있는 자는 원수들뿐이다. 왕을 재판할 수 있는 자는 왕들뿐이다."

뒤에 오는 시대에 자신도 하나의 완전히 지나가 버린 시대를 증오도 선망도 없이 바라볼 수 있다는 이 특권을 갖고 있지 않다면, 판단을 내릴 자격은 없을 것이다. 그러나 사실 뒷시대의 판단까지도 편견일 경우가 많다. 왜냐하면 그것은 앞 시대로부터 물려받은 것이며, 거기에서 많은 것을 빌어 온 것이기 때문이다. 뒷시대는 선조들로부터 자신 가운데 남아 있는 것을 사랑하고 보존하는 것으로서 만족하지 않으면 안된다. 그것만이 그에 있어서 풍부하게 물건을 낳는 힘을 갖는 것이기 때문이다.

그리고 또 사람이 어떤 예술작품을 다른 작품과 동시에 판단하려고 생각하는 그 순간부터, 그는 그것에 대해서 공정하길 포기한 것이 된다. 그것은 결국 다음과 같은 문제로 돌아간다. 예컨대 라파엘로 혹은 미켈란젤로, 괴테 혹은 실러, 주더만 혹은……. 선량한 독일사람들은 언제나 이런 종류의 사회적 유희에 빠져 왔다.

아마 언젠가 사람들은 이런 문제가 성숙의 비상한 결여의 징후였다는 사실을 알게 될 것이다. 굳이 판단을 내릴 필요가 있는 것일까.

악보를 들으면서 어떤 사람이 순수하게 환희에 잠긴다는 것은 쉽게 가능한 일이다. 음악은 기분 좋게 그의 신경을 돌고, 그의 발끝을 춤추게 한다. 그에겐 단순한 환희의 감정이 일어날 뿐이다.

그런데 한 장의 그림을 앞에 놓으면 그는 고뇌에 사로잡혀 버린다. 한시라도 빨리 생각하고, 그리고 '풍부하게 색이 칠해졌다' 든가, '집중된 작업' 이라든가 하는 기교에 관한 생각을 말하지 않으면 안된다. 그리고 또 하나의 걱정이 생겨난다. 그것은 이 생각이 자신의 친구 앞에서 자신을 상처 주진 않을까 하는 것이다.

가장 훌륭한 보수가 주어진 그림에는 이미 그런 판단이 마돈나들의 은의 심장처럼, 경건하게 걸려 있다. '비평이란 병의 기적적 치유를 위해서.'

○ 티치아노, **수염 기른 남자의 초상**(자화상? 루도비코 아리오스토?), 1511～15년경, 캔버스, 81×66cm, 내셔널 갤러리, 런던.

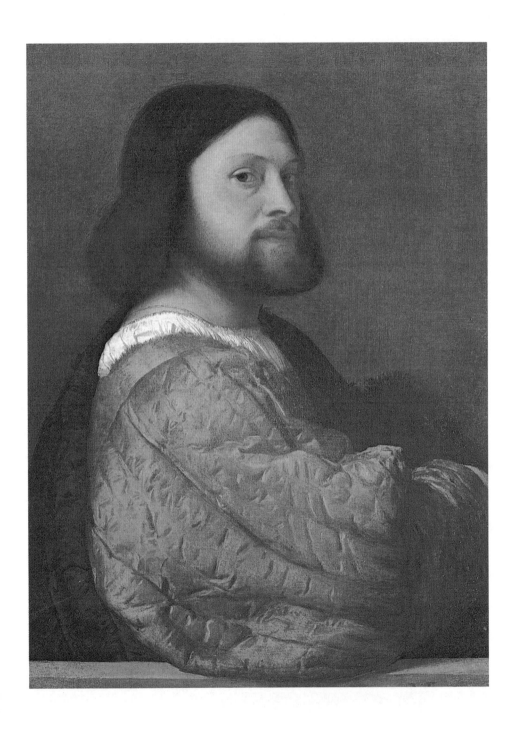

한편 시간과 더불어 그림 자신도 나쁜 습관을 갖게 된 것은 사실이다. 가장 훌륭한 티치아노[이탈리아의 화가. 베네치아 파의 대표적 존재. 긴 일생을 통해 종교화 · 역사화 · 초상화 등 많은 명작들을 그려 르네상스 전성기로부터 바로크 초기로 옮아 가는 과정을 스스로 보여주고 있음(1477~1576)/역주]며 틴토레토[이탈리아 베네치아 파의 화가. 미켈란젤로에게 배웠음. 색채의 대조에 특색이 있는데, 정열적인 종교화를 주로 그렸음(1518~1594)/역주]의 작품은 루벤스[플랑드르의 화가. 독일에서 태어나, 이탈리아에서 회화를 연구하기도 했음. 약동하는 육체와 눈부신 색채로 바로크 회화를 대표함(1577~1640)/역주]의 가장 수치스러운 초상과 마찬가지로 아무렇게나 화랑에 모여져 있다.

모든 작품의 참다운 가치에 사람을 이끌어주는 길은 고독을 지나서 간다. 그것은 한 권의 책, 한 장의 그림, 혹은 한 편의 가요와 함께 이틀이고 사흘이고 들어앉아서, 그 습관을 아는 것을 배우고, 그 특색을 구하고, 그 작품을 신뢰하고, 또 신앙하고, 고뇌며 꿈이며 향수를 통하여 작품과 하나가 되는 일이다.

이런 종류의 작품은 극히 조금밖에 있을 수가 없다. 그것은 우리가 사랑하고, 그리고 어디 먼 나라에서 우리의 일을 남몰래 생각해 주고 있는 사람의 초상 같은 것이다. 우리는 그들에게 마주치는 일은 결코 없다. 때문에 그들은 언제나 우울하다.

한 권의 책 혹은 한 장의 그림에 관해서 참으로 또렷한 견해를 갖기 위해서는 그것을 소유하지 않으면 안된다. 우연히 구경한 그림은 사람을

◐ 도나텔로, **칸토리아**, 1433~39, 대리석과 모자이크, 길이 574 cm, 피렌체 대성당 박물관, 피렌체.

놀라게 한다. 우리의 눈은 그들 그림과 함께—비록 그 그림이 살롱 안에서 다른 것과 구별되어 놓여 있을 경우에라도—이 익숙하지 않은 방의 인상, 지키는 사람의 동작 등을 함께 담아 버린다. 그리고 필시 우리의 후각까지도 우리의 기억에 지긋지긋하게 따라다니는 냄새를 잊을 수가 없을 것이다.

어떤 특정한 상황 아래서는 정신을 좋은 방향으로 향하게 해주는 가능성이 있는 이들 모든 것도, 조야하고 무자비한 조건 아래서는 극히

난폭하게 작용하는 것이다. 그것은 마치 높은 사람을 호텔로 방문하는 것과 같은 짓이다. 나는 이런 방문의 몇몇을 기억하고 있다. 그 하나에 관해서 나의 정신은 문제의 사람이 나타났을 때, 그 곁에 그 문이 언제나 삐걱거리면서 열리는 베갯머리의 작은 책상이며, 동댕이쳐진 슬리퍼가 있는 것이 집요하게 눈에 비쳤던 것을 기억하고 있다. 다른 방문에 관해서는 내가 그것을 생각에 떠올릴 때마다 마치 도적에게 난장판으로 유린당한 것 같은 식탁과, 그 위에 다리(橋)처럼 내던져진 칼라를 떠올리는 것이다.

책에 관해서도 꼭 같은 소릴 할 수 있다.

내가 늘 사용하고 있는 한 권의 책은 참으로 친근하게 자기의 역사를 나에게 얘기해 준다. 내가 그 책을 사용하면 할수록, 이번엔 내 쪽이 그 책에게 자신의 얘길 들려 주고 싶어져서, 책은 내 쪽을 향해 도는 것이다. 책은 기꺼이 이 즐거운 임무교대를 떠맡고 친구가 되어 준다. 거기에서 예견할 수 없는 상황이 생겨난다. 시간이 흐름에 따라서, 책은 실제로 인쇄되어 있는 것의 열 배 이상이나 되는 내용을 갖게 된다. 나는 그 책을 향하여 내 자신의 추억이며 사상을 되풀이해서 읽게 되는 것이다. 그 책은 이미 이러저러한 사람의 독일어로 씌어진 것이 아니고, 나의 가장 개성적인 말로써 씌어진 것이 된다.

그러나 같은 책이라도 판이 다르면 그것은 꼭 내가 어디 외국에서 마주친 사람처럼 되어 버린다. 그가 일시적으로 알고 있는 사람인지 아니면 오랫동안 교제를 해온 사람인지, 나에겐 거의 판단이 서지 않게 되어 버린다.

남에게서 빌려온 책에 대해서는 언제나 약간 형식적인 정중한 태도가 취해지는 법이다. 나는 젊은 처녀가 빌려준 책을 잠자리에서 파자마 바람으로 읽을 수는 아예 없을 것이다. 또 누군가 친구의 훌륭한 컬렉션에서 빌어온 책이라면 나는 나의 빈약한 책장에다 그것을 넣질 않고, 그것을 위해서 테이블 위에다 특별한 장소를 마련할 것이다. 만약 나에게 상사라는 것이 있다면─그것은 필시 지나치게 낮은 천장 같은 것임에 틀림없다─나는 모자를 손에 들지 않고는 그가 빌려준 책을 읽을 수가 없을 것이다. 요컨대 그런 책에서는 아무런 친근감도 얻을 수 없다. 사람은 그런 책에 대해서는 언제나 어떤 거리를 갖는 것이다.

내가 포지오 아 카야노며, 피렌체의 여러 교회며, 해변이며, 어두운 솔밭에서 읽은 시집 〈로렌초 데 메디치〉는 나에게 얼마나 친근한 것이 되었는지 모른다. 언제나 장소에 상관없이 나는 그것을 편다. 목장에 와서, 입구의 장소도 아랑곳없이 숲속으로 들어가는 것처럼. 장소가 어느 곳이든 구애 없이 그것은 나에게 친한 것이 되었다. 시집을 읽는 데도 이렇게 하지 않으면 안되는 것은 말할 나위도 없다. 숲가에서, 덤불 속에서, 그리고 또 여름 햇빛 가운데서. 그때그때 각각의 장소는 그 의미를 갖고 있다. 시원함, 향기, 빛.

피렌체에는 숲이라는 건 없으나(도시 안에서 볼 수 있듯이 약간의 빈약한 나무가 겨우 서 있을 뿐이다) 교회가 수풀처럼 서 있다. 가령 산티시마 아눈치아타며 산트 스피리트의 교회에서 같으면, 나는 완전히 한 시간 동안이라도 혹은 그 이상이라도 독서하기 위해서 기꺼이 앉아 있을 수

있을 것이다.

산타 마리아 노벨라의 교회에서는 벽화 밑에 있는 남자용의 해묵은 합창석 의자 위에서, 나는 책도 읽지 않고 구경하는 시간을 늘리고 있었다. 그 벽화는 그의 가장 사랑할 만한 작품인 것처럼 나에겐 생각되었다. 즉, 말의 완전한 의미에 있어서의 풍속화다. 그것은 돌에다 그린 마리아의 생애에 관한 삽화다.

아래쪽 오른편에는 마리아의 탄생을 그린 유명한 벽화가 있다. 그것은 산티시마 아눈치아타 교회의 입구에 사르토〔이탈리아의 화가··도안가. 16세기 전반기에 피렌체-로마 파의 발전에 이바지한 정교한 구도와 기교가 뛰어난 작품들로 유명함(1486~1530)〕가 그린 것에 흡사한 피렌체의 귀부인의 산실로서, 언제나 자신들의 같은 이야기를 되풀이하는 것을 좋아하는 노인들이 하듯이 면면히, 참을성 있게 그려져 있다. 거기엔 무관심한 눈초리로 내진內陣의 공간을 바라보고 있는 수많은 한가한 여인들의 존재며, 가능한 한 피렌체의 미美에 불멸성을 주어서 그것에 아첨하려는 화가의 의도에 의하여, 일종의 수다 같은 인상이 그 화면에서 떠올라온다.

나는 생각건대 당시 사람은 먼 이전부터 알려져 있는 옛 이야기를 나타내는 데 이미 큰 곤란을 느끼고 있었던 것 같다. 그리고 하나의 상황 대신에 하나의 행위를, 사건의 가능성 대신에 사건을 표현하는 것을 피할

♣ 안드레아 델 사르토, **성모 마리아의 승천**, 1526~29, 패널, 236×205cm, 피티 갤러리, 피렌체.

수 없게 된 것이 얼마나 회화적인 것과 모순하는가를 느끼고 있었던 것이다.

사람은, 말하자면 초상화를 그림으로써 그 보상을 하려고 했다. 초상화는 고귀하고 품위 있는 일로 인정되어 있으며, 사람은 그것에다 건축이며 새로운 원근법의 획득에 의하여 표현해야 할 사건보다도 훨씬 큰 중요성을 부여했던 것이다. 이 방식은 두목이 저쪽을 보고 있는 동안에 알 것 모를 것 다 알아 버린 졸개가 어깨를 으쓱하면서 다음과 같이 말하는 것과 흡사하다.

"할 수 없어. 두목님이 이렇게 하라고 하니까."

어느 정도로 대담한 심술궂음과, 의식적이고 기꺼운 독립심에 의하여, 그 비길 데 없는 고촐리〔초기 르네상스 시대 이탈리아의 화가(1420~1497)/역주〕는 이런 그 자신에게도 흥미가 있으며, 또 예술의 관념에도 흥미 있는 '노력'을 완수할 수 있었을 것이다.

메디치 리칼디 궁전(카부르 街의 모퉁이에 있다) 예배당의 색채와 구상에 그처럼 빛나는 벽화는 인생에의 참다운 찬가인 것같이 생각된다. 세 왕의 기마행은 왕자의 궁전과 그 손님들을 나타내는 수렵도가 되고, 작품에 특수한 형상을 주는 섬세한 얼굴을 한 사람들과는 달리, 순진하고 사랑스러운 취미로서 그려져 있다. 바로 그 무렵, 동방의 군주들이 그 신하들을 거느리고 페라라의 종교회의에 와 있었던 것이다. 그리고 진지한 회의를 거듭해도 아무런 결과에도 도달하지 않았기 때문에 그들은 메디치 가의 빈객으로서 성대한 축제에 참가하는 편을 좋아하고 있었던 것이다.

그리고 또 사람들이 얼마나 쾌락을 사랑하고 있었는가 하는 것을 이들 사람들의 얼굴에서 볼 수 있다. 그들의 만족해하는 모습이 호화로움이며 환희 속에 그들의 유약한 교태로 되지 않고, 옷이며 보석을 착용하는 방식에서 느껴진다. 그것은 마치 그렇게 해야 할 것 같은 그 무엇인가이며, 그들이 날마다 더욱더 많이, 그리고 더욱더 긍지 있게 자신들 속에서 발견해 나가는 그 권위의 상징 같은 것이다.

늙은 코시모〔코시모 데 메디치를 일컬음. 유럽 16개 도시에 은행을 창설하고 교황청에 물품을 공급하는 일도 했음. 메디치 가 3백 년의 기초를 닦은 사람으로, 상술에 뛰어났음(1389~1464)/역주)는 족장적族長的 권위와 시민적 선량함에 넘치고 있다. 그는 피로를 모르는 정복자이며, 창건자이며, 나라의 아버지이다. 그것은 그의 얼굴 배치의 하나하나에, 또 그의 주름살 하나하나에 나타나 있다. 그는 어떤 칭호도 필요로 하지 않는 사람이다. 왜냐하면 사실상 그는 모든 직무를 한 몸에 총람하고, 어떤 하나의 결제된 일을 하지 않게 되면 어쩔 줄 몰라하거나, 얼토당토않게 느끼거나 하는 것이다. 그는 그것을 하는 것이 가능함에도 불구하고, 자신을 위해서 왕자를 만들지 않았다. 그는 그런 것은 전복되는 것이라고 알고 있었다. 그는 자기의 영광을 확실한 기초 위에 세우고, 자신은 그 제일 위의 계단에 서 있었다. 이와 같이 하여 그는 목적을 달성했다. 왜냐하면 그는 그 자리에서, 즉 공작公爵의 의자에서 모든 것을 지배하고, 또 자기가 좋아하는 대로 사람들의 이익이 되도록 모든 것을 처리할 수 있었기 때문이다.

그를 바라보고 있으면, 그가 왕공에 알맞는 장례식을 거부하고 평범한

⊙ 베노초 고촐리, **동방박사의 여행**, 1459년경, 프레스코, 메디치 리칼디 궁전, 피렌체.

시민처럼 소박하게 생 로렌초 교회에 매장되기를 바란 이유를 알 수 있다. 왜냐하면 자신의 행위만에 의하여 이름을 얻은 사람은 그렇게 될 권리를 갖기 때문이다. 게으름뱅이는 유순하게 하고 있으면서, 인생에서 아무런 것도 구해서는 안되는 것이다.

그의 손자, 젊고 병약했던 로렌초〔예술가들의 후원자이자 노련한 정치가이기도 했으며, 그 자신 직접 시를 쓰기도 했다. '일 마니피코(위대한 자)' 라는 칭호를 얻었음(1449~1492)/역주〕는 이 그림 속에선 어쩌면 이렇게 달라 보이는 것일까.

그는 이 세상의 정상에서 성장했다. 그에게 '미' 라는 것은 사람이 고생하여 획득하지 않으면 안되는 그 무엇, 그런 것은 아니었다. 왜냐하면, 만약 그렇다면 사람은 미를 잃는 공포를 결코 잊어버릴 수 없기 때문이다. 공포는 그게 어떤 것이든, 그에겐 굴욕의 원인이 될 것이다. 그에겐 미야말로 군주의 제일의 속성이며, 스스로 가장 자랑으로 삼은 권위인 것같이 생각되는 것이다.

그는 미를 자기의 얼굴 위에는 갖고 있지 않다. 왜냐하면, 그때 그는 그 미를 위해서 무서워하지 않으면 안될 것이기 때문이다. 곧, 증오며 병이며 번민은 미를 파괴하는지도 모르는 것이다. 그는 어린 시절부터 미를 자기 존재의 내부 깊숙한 곳에 감추어 두고, 자기 속에 있는 가장 고귀한 존재의 뿌리 속에 얽히게 해놓았던 것이다. 그는 그 속에서 자기의 힘을 끄집어내고, 그 몸짓이며, 말이며, 행위에 있어서 당당하게 행동했던 것이다.

그러나 그가 미를 바로 정면에서 바라보고 싶다는 변덕을 일으켰을

때엔, 미는 신뢰 깊게 꿈꾸는 것 같은 풍채를 한 그의 아우, 아름다운 줄리아노〔암살당했음/역주〕의 입술을 통해 그에게 미소 지었다. 미는 이따금 이 청년의 모습으로써 그를 축복해 주었으나, 불행히도 그것은 극히 잠깐 동안밖엔 그와 함께 있질 않았다.

산타 마리아 델 피오레의 교회에서의 자객의 칼은 아름다운 줄리아노에게 죽음의 일격을 주고, 그 자신은 그 침착한 태도를 가지고서도 그것을 피할 수가 없었다. 이 문제삼을 것도 못 되는 적의, 비겁하게도 돈으로 매수된 무기가 줄리아노를 넘어뜨린 것은 그의 청춘의 전성全盛, 모든 환멸과 번민이 아직 오지 않은 젊디젊고 번민이 없는 미의 한복판에 있어서였다. 위험을 의식하지 않는 청년에 대한 자객의 이 맹목적인 잔혹성은, 말하자면 자비에 찬 섭리라고 해도 좋을 행위였다. 왜냐하면, 좀더 인생에 깊이 들어가 있었다면, 그는 필시 자기의 욕망을 잃고, 모든 것에 염증을 느끼고, 미소도 없이 죽었을 것이기 때문이다.

그의 추억 가운데는 생명에 빛나는 이 시대가 가장 사랑스러운 모습을 취하여 계속 머물고 있을 것이다. 왜냐하면 그는 그 시대의 가장 단순하고 가장 섬세한, 또 가장 비현실적인 상징이었기 때문이다. 그의 위에도, 그의 속에도, 조그마한 어두운 그림자란 하나도 없었다. 어떤 역사도 그의 공을 이야기하질 않고, 어떠한 제국도 그의 승리 위에서 이룩되지 않았다. 그러나 그에게서 나오는 하나하나의 미소는 그것을 정당히 받아들일 수 있는 사람들에겐 참다운 왕공의 선물이었을 것임에 틀림없다.

그의 소년시대는 구석에서 구석까지 성대한 축제의 울리는 소리로 가득

차 있었다. 하루하루가 그의 젊은 정열에 대해서, 그에게 기쁨을 가져오는 미지의 나라이며, 하룻밤 하룻밤이 푸른 비단처럼 상냥한 애무로써 그를 매혹시키는 상상의 나라의 성이었음에 틀림없다.

청년기가 가까워지자 그는 이 조용하고 고독한 생명이 영혼 가운데서 소란을 피우기 시작했고, 봄이 그의 각성한 정신 가운데서 노래하기 시작하는 것을 돌연 의식했다. 그는 그 최초의 명석함인 그 몇몇의 노래를 피렌체의 가장 어두운 골목길의 하나로—그는 그 이상 알맞는 목적지를 알지 못했다—그가 반한 한 가난한 소녀에게로 가지고 갔다. 그리고 그 노래들에 의하여 자신의 마음속에다 성당을 쌓아올렸다……. 그의 이 은밀한 애인 이외엔 그 시를 들은 사람은 아무도 없었다. 그것은 그 자신처럼 죽어 버렸다. 그가 죽음을 당한 뒤 수주일째 되는 날, 그 처녀가 낳은 아이도 어머니 입에서 그 시를 들을 수가 없었다. 왜냐하면 그녀는 자기 자신의 생명을 어린아이의 선물로 삼아 버렸기 때문이다. 이렇게 하여 봄의 총아 줄리아노는 여름이 가까워짐에 따라 죽지 않으면 안되었다. 태양의 빛에 찬 그의 생명은 끝나 있었던 것이다.

초기 르네상스 전체에는 이 금발의 젊은이의 성질과 흡사한 그 무엇이 흐르고 있다. 정결한 시원스러움이 성모상에서 방사放射되고, 젊은 나무의 조야한 힘이 그 성인들의 상에 깃들어 있다. 선은 장엄한 침묵 속에 신성한 것을 간직하고 있는 줄기처럼 뻗고, 인물의 동작은 망설이고 불안스러웠으며, 소심한 기대에 차 있다. 그들은 모두 향수에 의하여 정결해져 있다.

✿ 기롤라모 사볼도, **토비아스와 천사**, 1530년대 초, 캔버스, 96×126cm, 보르게세 갤러리, 로마.

그러나 그들은 그들의 모든 동작에 있어서 언제나 젊디젊고, 또 그들의 욕망의 내면에 그들에게 조용한 행복을 줄 목적을 찾아내고 있다. 그 목적은 그들에 의하여 한층 깊은 완성의 상징처럼 조용히 바라보여지고 있는 것이다.

그들은 풍부한 영원을 느낀다. 또, 결코 자신들의 한계까지 밀고 나아가려 하지 않기 때문에 아무데서도 제한에 부딪치는 일이 없다. 그들은 그들을 움직이는 완만한 흐름 속에 작용하는 굳센, 그리고 조용한 의지를 자신들 가운데 갖고 있다. 그래서 그들은 결코 당돌한, 혹은 난폭한 동작을 감히 하지 않는 것이다.

이렇게 하여 그들은 자신들의 시대에 동화한다. 그것은 그들을 미화하는 것이다. 그들은 난폭하지도 겁쟁이도 아니다. 그들은 자신들을 시대에 밀어붙여서 강요하지 않았기 때문이며, 또 시대의 우연한 사생아도 아니었기 때문이다. 안정된 관계 가운데에, 또 의지적인 자기포기와 상냥한 상호이해 가운데에 그들은 서로 형성하고 교육했다. 그리고 서로 이끌면서 동일한 행복에로 향하는 것이다. 힘을 모조리 써 버리고, 마음을 지치게 하는 모든 내면적 투쟁이 그들에겐 없었다. 그리고 그들의 힘은 한 줄기 폭넓고 완만한 흐름이 되어 융합하고 있다. 그것은 봄이었다. 그러나 여름은 아직 와 있질 않았다. 그리고 다시, 이 르네상스의 시대가 결정적으로 없어져 버렸다고 생각하는 모든 사람들이 옳다면, 우리의 시대는 이 이미 멀어진 호화로운 봄에 이어지는 여름을 시작하는 것이 되는 것인지도 모른다. 그리고 그 하얀 초출의 꽃들을 조용히 성숙시키는 건지도 모른다.

그 이래 우리들 앞에 많은 세기가 흘러갔다. 위대한 봄이 그들 세기의 가운데서 자유로이 꽃피었으나, 그 최후의 우미함은 과실로 변화할 수 없는 그대로였다. 우리는 이 내밀한 아름다움을 다시 이해하고 발견한 것이기 때문에, 우리의 사랑이 혹은 그 미를 성숙시키게 되는 것인지도 모른다.

우리는 단순히 햇수에 있어서 뿐이 아니고, 목적에 있어서도 역시 나이를 쌓았다. 우리는 시간의 한계까지 갔다. 그리고 우리 가운데의 많은 사람들은 시간의 한계표를 동요시켰다. 우리가 체념할 시기는 왔다. 우리는 이 창백한 봄을 무제한으로 늘리는 것이 기만이라는 것을 알았다. 그리고 우리의 상처받은 손은 최후의 벽이 넘기 어려운 것임을 증명하고 있으나, 그와 동시에 우리의 가난한 꿈을 올리브의 가지를 문 비둘기처럼 놓아 버려도 안되는 것이다. 그들은 이제 돌아오지 않을 것이다. 우리는 어른이 되지 않으면 안된다. 우리는 영원을 필요로 한다. 왜냐하면 영원만이 우리의 행동에 충분한 공간을 주기 때문이다. 게다가 우리는 우리의 시간이 짧게 잘라져 있다는 것을 알고 있다. 때문에 우리는 그 한계의 내부에 하나의 무한을 창조하지 않으면 안된다. 우리는 이미 무제한으로 광대한 것을 믿고 있지 않다. 우리는 꽃피는 먼 나라를 생각해선 안된다. 우리는 울타리로 에워싸인 뜰을 생각하지 않으면 안된다. 그 뜰에는 그 뜰의 무한이 있다. 그것은 여름이다. 당신도 또한 우리를 돕지 않으면 안된다. 우리가 하지 않으면 안될 것은 하나의 여름을 창조하는 일이다.

우리는 이미 꽃피는 예술을 실현할 수는 없다. 우리의 예술은 단순히 우리를 꾸밀 뿐만 아니고, 우리를 따습게 해주는 것이기도 해야 한다. 우리는 이른 봄의 나날에 때때로 오슬오슬한 추위가 오는 것 같은 그런 시대에 살고 있다.

우리는 벌써 순수하지는 않다. 그러나 우리는 그 심정에 있어서 초기의 사람이었던 사람들 곁에서 일하기 시작할 수 있도록, 초기의 사람들에게 될 수 있는 대로 노력해야 할 것이다.

우리는 봄의 인간이 되지 않아선 안된다. 그것은 우리가 그 장엄함을 선언해야 할 여름 가운데 우리의 길을 찾아내기 위해서다.

우리를 라파엘로에 잇달아 온 사람들에게로 인도해 간 것은 우연도, 변덕도, 유행도 아니다. 우리는 그들의 유산을 그들의 다양한 유언장에 따라서 인계받기 위해서 초청된 먼 후계자이다.

나는 언제나 누구엔가에게(나는 그것이 누군인지 모른다) 다음과 같이 말하고 싶다.

'외로워서는 안된다.'

나에겐 이것이 낮은 소리로 상냥하게, 어둠침침한 황혼 속에서 내가 중얼거리는 통정의 언어라는 느낌이 든다.―우리는 모두 자신 속에 두려움과 흡사한 무엇인가를 갖고 있다. 우리는 이윽고 어머니를 닮은 것이 될 것이다. 그러나 우리는 뜨거운 손을 갖고 괴로운 꿈을 안은 소녀들과 같다. 그러나 알라. 우리는 이윽고 어머니들처럼 될 것이다.

새로운 공포에는 새로운 행복이 계속된다. 언제나 이대로였다.

당신들은 믿는 것만을 배우지 않으면 안된다. 당신들은 새로운 의미로 경건하게 되어야 한다. 당신들은 어디에 있든 자기에의 동경을 자기에게로 향하게 해야 할 것이다. 당신들은 그것을 양손에 쥐고, 태양이 제일 잘 비치는 장소에다 늘어놓지 않으면 안된다. 왜냐하면 당신들의 동경은 건강한 것으로 되지 않으면 안되기 때문이다.

만약 당신 가운데 아직 망설임이나 의심이 남아 있다면 그것을 뒤쪽에다 버리시오. 그것들이 길바닥에서 다시 생겨나는 일이 있더라도. 그렇게 하면 과거의 앞에 산들이 우뚝 솟게 될 것이다.

사랑하는 사람이여, 나는 당신 가운데 있는 모든 것에 대한 그 조용한 신뢰와 공포 없는 그 선의를 얼마나 찬미했는지 모른다! 지금 그런 것들은 다른 길로 해서 나에게로 온다. 나는 낭떠러지 끝에 매달린 채로 있는 어린아이와 흡사하다. 그는 비록 아직 그의 밑에 심연이 있고, 가시나무가 그의 볼과 어머니의 젖무덤과의 사이에 나 있어도, 그의 어머니가 그를 침착하고 조용한 힘으로 붙잡을 때, 안심하는 것이다. 그는 자기가 받쳐지고, 끌어올려지고, 그리고 위안받는 것을 느낀다.

다음과 같은 이유로 나는 줄리아노 데 메디치의 일을 이야기한 것이다. 운명이 사람이 그 열매를 낳기까지는 아무도 타도하지 않는 그런 날이 올 것이다. 거두어들이는 나날은 올 것이다. 각각의 사람은 자기가 사랑하는

○ 라사초, **개종자에게 세례하는 성 베드로**, 1425년, 프레스코, 245×175cm, 브란카치 예배당.

○ (왼쪽 그림의 부분)무릎 꿇은 남자 .

사람에게 바치는 노래가, 자기의 유년을 흔드는 어머니의 입술에서 소생하는 것을 들을 것이다. 거두어들이는 나날은 이윽고 올 것이다.

르네상스의 봄에, 사랑하는 여인이 순결했던 것과 마찬가지로 순결하게, 우리가 지금 열고 있는 여름 동안에 각자의 어머니는 맑고 깨끗할 것이다.

그럴 때, 당신들은 처녀이자 동시에 모성적인 성모상을 창조했다. 우리의 애인들은 처녀인 어머니들일 것이다.

아아, 만약 내가 당신들에게, 당신들 모두에게 우리가 어떤 시대에 살고

있는가를 말할 수 있다면!

　많은 사람들이 기쁨도 희망도 없이 있는 것은 나에겐 괴로운 일이다. 나에게 바다와 같은 소리가 있고, 그리고 동시에 내가 일출을 향하는 산이라면 얼마나 좋을까 하고 생각한다. 당신들 모두를 보고, 당신들을 바라다보고, 그리고 불러모을 수 있기 위해서.

　오늘 기적이 일어나기 전에 깊은 고뇌 속에 있던 한 어머니가 나에게 이렇게 써서 보내왔다.

　아직 다분히 폭풍우 기미로 습기가 많다곤 해도 봄은 우리에게로 왔습니다. 그러나 나는 지금까지 봄이라는 것을 본 일이 없었던 것 같은 느낌이 듭니다. ……오늘 나는 오후 내내 롤프와 마당 가운데 앉아 있었습니다. 그리고 그는 내 앞에서 장미의 꽃처럼 피어났습니다. 그는 당신이 그를 못 보게 된 뒤 훨씬 아름다워지고, 머리칼도 길어졌습니다. 그러나 그는 그 큰 눈을 계속 갖고 있습니다.

　루! 나는 그 편지를 하나의 찬가처럼 읽고 있다. 나는 그것을 당신 앞에서 읽을 때를 손꼽아 기다리고 있다. 그때 그것은 자기의 선율을 나타낼 것이다.

　나에게 필요한 것은 힘뿐이다. 좋은 말을 얘기해서 전하기 위한, 남아 있는 모든 것은 내 가운데 있다는 것을 나는 알고 있다.
　나는 스스로의 가르침을 말로써 전하려고 모든 나라를 돌아다닐 생각은

없다. 또 나는 그들 원칙을 말며 돌 가운데다 새겨놓으려고도 생각지 않는다. 나는 그것들을 생활하고자 한다.

사랑하는 사람이여, 내가 순례의 길을 떠나고 싶은 곳은 다만 당신의 영혼 속이다. 깊이깊이, 당신의 영혼이 사원이 되는 곳까지, 거기에서, 나는 당신의 장엄함 가운데서, 내 향수를 성체합聖體盒처럼 높이 추켜들고 싶은 것이다. 이것이 내 소망이다.

당신은 내가 괴로워하는 것을 보고 위로해 주었다. 나는 그 위로 위에다 기쁨에 빛나는 제단을 갖는 나의 교회를 세우고 싶다.

나는 이윽고 올 것을 알고 있는 태양을 볼 결심이 아직 서 있지 않은 것 같다. 어쨌든 나는 아직 봄의 힘밖엔 갖고 있지 않은 모양이다. 그러나 나는 여름을 바라는 용기와 행복에의 신앙을 갖고 있다.

르네상스의 예술가들 또한 성장의 열기 속에 놓여 있었다. 그것은 이미 거의 여름이라고 해도 괜찮은 것이었다. 미켈란젤로는 성장하고, 라파엘로는 꽃을 피웠다. 그러나 과실은 없었다. 그것은 무덥고, 밝고, 그리고 폭풍우 기미를 띤 6월이었다.

그들은 그 첫 무대의 최초의 공포 뒤에 아주 대담해져 갔다. 그리고, 이윽고 단번에 인생을 끝까지 질주해 버릴 것처럼 보였다. 그러나 어떤 미묘한 질서가 그들의 정열을 눌렀다. 꽃은 시들고, 그리곤 죽었다. 곧 열매가 되려고 하고 있던 꽃이. 가장 싱싱하고, 그리고 섬세한 꽃은 마법에 걸린 것처럼 해방을 기다리고 있었다. 그리고 지금도 기다리고 있다.

당시에 있어선, 그건 5월이었다. 그러나 세계는 모든 것을, 곧 꽃의 계절과 수확의 계절을 동시에 갖는 것이 아니었다. 그리고…….

지금 여름은 오려고 하고 있다.

그것들을 인식하고, 분류하고, 당신들 편하게끔 목록에 넣는 것은 허락되어 있다. 그러나 당신들은 그것들을 사랑하지 않으면 안된다. 당신들은 아직 그것을 사랑할 수 있을까? 그것이야말로 당신들에게 부여된 시련이다.

당신들이 무거운 마음으로 떠나간 것을 가벼운 정열로써 완성해야 한다. 당신들은 그들의 기념비다. 만약 바란다면, 그것은 당신들 자신의 기념비도 될 것이다.

당신들은 피로를 잊어야 한다. 당신들은 다음 일을 15세기의 경계선에서 생각한 사람들로부터 피로를 흉내낸 것이다. 여름은 곧 올 것이다. 그리고 우리는 꽃피우는 일밖엔 할 수 없을 것이다.—그들은 이별을 겁내고 있었던 것이다.—또 다음과 같이 생각한 사람들로부터도 흉내낸 것이다. 우리는 여름 동안에 열매를 맺을 수는 없을 것이다.—그들은 거칠고, 오만해지고, 그리고 피곤해져 버렸다.—그러나 당신들은 피곤해야 할 아무런 이유도 갖고 있지 않으며, 그럴 시간도 없다. 왜냐하면 현재까지 당신들이 갖고 있었던 것은 유산뿐이었지, 일(메티에)은 아니었으니까. 꿈뿐이었지, 행동은 아니었으니까.

그러나 당신들은 그들처럼 행동할 사명을 갖고 있다. 그들은 당신들이

괴로워할 수 있게 하기 위해서 즐긴 것이다. 당신들은 새로운 기쁨을 앞에 하고 괴로워한 것이다.

하지만 당신들은 품위를 지니고, 순결하게, 사제의 직무를 집행하는 사람들과 같지 않으면 안된다. 당신들은 잡다한 사랑의 유희가 아니고 오직 하나의 사랑을, 잡다한 향수가 아니고 오직 하나의 향수를 갖지 않으면 안된다. 그리고 당신들의 나날은 잡다한 감각이나 무질서에 차 있어선 안된다. 밝게, 그리고 노력의 대가로 맞은 축제의 노랫가락이 당신들 위에 퍼지고, 당신들 봄은 조화와 자유로써 움직일 수 있어야 한다.

그러나 당신들은 바라기만 한다면 이들 모든 것, 곧 많은 사랑이며 감각이며 도취를 가질 수 있다. 당신들은 자기 가운데 있는 것을 사용하지 않으면 안되기 때문이며, 진실이야말로 그 유일한 법칙이다.

당신들의 시간의 바깥에 단 하루만이라도 좋으니까 자신을 놓아보라. 그때 비로소 당신들은 자기 가운데 얼마나 영원히 있는가를 알 수 있을 것이다.

영원의 감각을 갖는 자는 모든 공포를 초월한다. 밤마다 그들은 태양이 나타나는 점을 식별하고, 신뢰에 가득 차 있다.

여름은 공포를 허용하지 않는다. 봄은 소심해도 상관없다. 걱정은 봄꽃들에겐 향수 같은 것이다. 그러나 과실은 강하고 조용한 태양을 필요로 한다. 모든 것을 맞아들일 수 있도록 준비되어 있지 않으면 안된다. 넓게 열려진 문과, 안전하고 튼튼한 다리(橋).

공포 가운데 태어난 세대는 이방인처럼 이 세계에 온다. 그리고 그들은 결코 집으로 가는 길을 찾아낼 수가 없다.

자손에 대한 사랑 이상으로 신성한 것을 당신들은 가져선 안된다. 임신한 여인에게서 당신들이 일으키는 모든 고뇌는 10에 10을 더한 세대에까지도 영향을 미치며, 여인의 눈에서 당신들이 그 책임자로 비치는 그런 모든 비애는 그 무서운 그림자를 불안에 찬 몇백 년 뒤까지도 펼쳐간다.

만약 당신들 양친이 훨씬 여름에 가까웠다면, 당신들은 싸우지 않고 봄을 소유했을 것이고, 또 당신들은 적대적인 쌀쌀한 감정을 많이 거두어들여서 돌아감으로써 숨이 차거나 먼지투성이가 되거나 하는 일은 없었을 것이다.

존경심이 결핍된 인간은 과실을 열게 할 수 없을 것이다. 시니시즘은 아직 푸른 과실을 가지에서 잡아 따는 폭풍우 같은 것이기 때문이다.

이와 같이 함으로써 당신들은 현재를 사는 법 없이, 당신들 자신에 대해서, 지금부터 태어나려는 인간처럼 될 것이다. 당신들은 앞을 보고

⬤ 레오나르도 다 빈치, **성모자와 성 안나**, 1508~13(?), 패널, 168×130cm, 루브르, 파리.

걷고, 길을 잘못 아는 일이 없을 것이다.

　이것이야말로 봄의 예술가들에겐 할 수 없었던 일이다. 그들은 자기
자신을 오해하고, 자기들이 어디에 살고 있는지를 극히 희미하게밖엔
모르고, 또 그들의 시대에 따라서 하얀 대리석의 분묘가 자신들의
고향이라고 믿고 있었다. 그 때문에 그들은 그다지 급하게 서둘지 않았다.
서로 빠름을 다투지 않고, 밝은 빛 아래를, 자기들의 조용한 목적 위에
교회의 둥근 지붕을 쌓아올린 그 장소로 나아간 것이다.

우리에 관해서 말하자면, 우리에겐 교회를 세울 필요는 없다. 우리에게 속하는 어떤 것이라도 존속할 필요는 없다. 우리는 자신을 비우고, 자신을 포기하고, 자신을 흘러퍼지게 한다.—우리의 행동이 하늘에 흔들거리는 나무들의 가지가 되어 버리도록, 또 우리의 미소가 그 나무 그늘에서 희롱하는 아이들 가운데서 소생할 때까지…….

이 5월 22일이라는 날은 이상한 일요일이었다. 깊은 하루.

나는 자신 가운데서 전부터 불타고 있던 것, 하나의 고백, 하나의 빛과 정열을 여기에 적는 데 성공했다. 장엄한 피네에타를 따라 오랫동안 산보하고 있는 동안에, 나는 그 섬세함으로써 나를 매혹하는 젊은 아가씨들의 세 가지 노래의 착상과 새로운 수첩의 제일 끄트머리를 메우는 당신에의 찬가를 얻었다.

모든 것이 나에게 기쁜 가락을 노래했다. 그러나 당신 없는 축제란 나에게 있을 수 없다. 나는 마치 당신이 거기에 앉아 있는 것처럼 몽상하면서 내 커다란 안락의자를 앞으로 내밀었다. 그리고 나는 그 앞에 자리를 잡았다. 밖에서 황혼이 짙어오는 동안에 나는 하나하나씩 노래를 읽어나갔다. 맨처음 것은 노래하면서, 다음 것은 울면서……. 이윽고 내 가슴은 행복과 고통이 한데 어우러진 알 수 없는 감정으로 꽉 차 버렸다.

나는 이들 창백하고 섬세한 곡에 의하여 장난처럼 되어 버렸다. 그 곡들은 일찍이 내가 그들에게 한 그대로 나에게 빚을 갚고 있었다. 내가 그 노래 속에 담은 정열과 애정의 모든 것이 거친 봄바람처럼 내 속에 침입하여 나를 에워싸 버렸다. 그것들은 상냥하게, 하얗게, 그리고 친근한

손으로, 어딘지 모를 곳으로 나를 들어올렸다. 게다가 그것은 아주 높이 들어올려졌기 때문에 일상은 빨간 지붕과 작은 종루를 가진 작은 마을들처럼 되고, 추억은 자기 집 문간에 낮게 엎드리면서, 무슨 일인가를 기다리고 있는 사람들처럼 되었다……

　내가 이 노래를 읽는 것을 끝내고 샘에서 물을 마시듯이 그 모든 기쁨과 괴로움을 말끔히 마셔 버렸을 때, 내 가운데엔 감사에 찬 상냥함이 문득 솟아올랐다. 이어서 나는 내 방의 높은 벽을 따라서 기어오르는 금광과도 비슷한 황혼의 장엄한 빛 속에 무릎을 꿇었다. 나의 감동에 떠는 침묵은 창조의 축복된 시간에 내가 바로 가까이 있는 맑은 생명에의 경건하고 정열에 찬 기도가 되었다.

　아무쪼록 나로 하여금 창조가 성취한 일들을 모든 충실함과 모든 신뢰로써 이해할 수 있게 되기를!

　또, 내 기쁨이 창조의 장엄함의 일부가 되고, 내 고통이 창조의 봄, 나날의 축복된 고뇌처럼 수확이 많고 내밀한 것이 되기를!

　또, 창조의 업에 관한 완전한 이해가 언제나 같고, 언제나 관대한 태양의 빛처럼 내 위에 퍼질 것을!

　그리고, 이 조용한 빛 속을 내가 순례자처럼 자기 자신을 구하러 가고, 영원한 옛날부터 생명의 전성인 여름의 관을 쓰고, 장미의 왕국에 군림하는 왕 앞에 나아갈 것을!

　그렇기 때문에, 하루의 공포와 하룻밤의 고뇌를 극복할 수 있도록! 충분히 굳세게 살 수 있도록! 내가 스스로의 사명과 뜻하는 것을 실현할 수

● 로렌초 마이타니, **최후의 심판(부분)**, 1310~30, 대리석, 파사드, 대성당, 오르비에토.

있도록! 또 내가 그것에 의하여 한층 고양되고 풍요로워질 수 있도록! 그 사명을 다할 수 있었는지 어떤지를 느낄 수 있도록!

이런 창조의 나날들 동안, 나는 이미 어떻게 해서 사물에서 그것을 덮는 장막이 떨어지고, 어떻게 해서 모든 것이 위선을 떨쳐 버리고 자기를 털어놓게 되는가를 알 수 있게 되었다. 창조의 순간은 마치 뜨거웠던 여름 한낮이 물러가고 뒤늦게 서서히 찾아오는 황혼 같은 것이다. 모든 것은 하얀 옷을 입고, 조용히 미소 짓는 비애를 띤 젊은 아가씨들과 비슷하다.

이윽고 돌연, 모든 것은 나에게 몸을 기대고 달아나는 새끼 염소처럼 떨고, 꿈꾸는 어린아이들처럼 운다. 깊게, 많이, 그리고 숨 쉴 사이도 없이.

모든 것은 다음과 같이 말하려 하고 있는 것만 같다.

'아아, 우리는 우리가 있은 대로는 있지 않다. 우리는 거짓말을 했다. 우리를 용서해 주세요.'

그러면 당신의 손은 순정한 위로에 찬, 또 무엇이든 알고 있는 것처럼 되어, 당신은 그들의 이마를 상냥하게 쓰다듬어 주는 것이다.

그것은 아주 순간에 지나지 않는다. 그러나 그 순간에 나는 대지의 밑바닥을 본다. 또 모든 것의 원인이 크게, 그리고 사운사운 소리를 내는 나무뿌리와 흡사한 것을 본다. 또 나는 모든 것이 얼마나 서로 얽히고, 자매처럼 서로 떠받치고, 그리고 그것들이 같은 샘에서 물을 마시고 있는 것인지를 본다!

그것은 아주 순간에 지나지 않는다. 그러나 그 순간에 나는 높이

창궁蒼穹 속을 본다. 나는 이들 사운거리는 나무들의 조용하고 미소 짓는 꽃과 흡사한 별을 본다. 그 별은 흔들리며, 서로 비밀스런 말들을 주고받고, 심연의 밑바닥으로부터 자기들 있는 곳으로까지 향기와 상냥함이 올라오는 것을 알고 있다.

그것은 아주 순간에 지나지 않는다. 그러나 그 순간에 나는 대지의 먼 저쪽을 본다. 나는 사내들이 넓은 다리처럼 뿌리를 꽃에 잇대어, 조용히, 또 명랑하게 태양을 향해 수액을 뿜어올리는 강하고 고독한 줄기인 것을 본다.

어저께 점심 전에 나는 한 남자와 마주쳤는데, 그 일을 여기에 적어두는 것도 괜찮다고 생각된다.

나는 늘상 아침마다 하듯이, 대리석 넓은 테라스에 앉아서 이 책을 쓰고 있다. 내 앞에 있는 정원은 소심해 보이는 햇빛에 고스란히 드러나고, 사구砂丘와 바다의 먼 저쪽엔 큰 구름의 그림자가 걸려 있었다. 문득 아래로부터 자갈 쓸리는 소리가 내 주의를 끌었다. 아래쪽을 바라보니까, 정원 중앙의 가로수에 흑의를 걸친 자비의 형제단의 한 승려가 서 있는 것이 눈에 띄었다. 그는 주름진 단순한 흑의를 몸에 걸치고, 눈 있는 곳에 작은 구멍밖에 트여 있지 않은 검은 두건을 쓰고 있었다.

그가 마당 한가운데, 산앵초며 양귀비며 작은 빨간 장미가 피어 있는 이 밝은 봄 정원 가운데서 무엇인가를 기다리고 있는 모습은, 마치 그의 곁에 서 있는 거대하고 눈에 보이지 않는 무엇인가의 그림자처럼 보였다. 다만 그 죽음은 인생의 복판에서 돌연 사람을 빼앗아가는 죽음이 아니고, 일정한 시간에 부름을 받아 약속대로 조용히 들어와서 분부를 기다리고

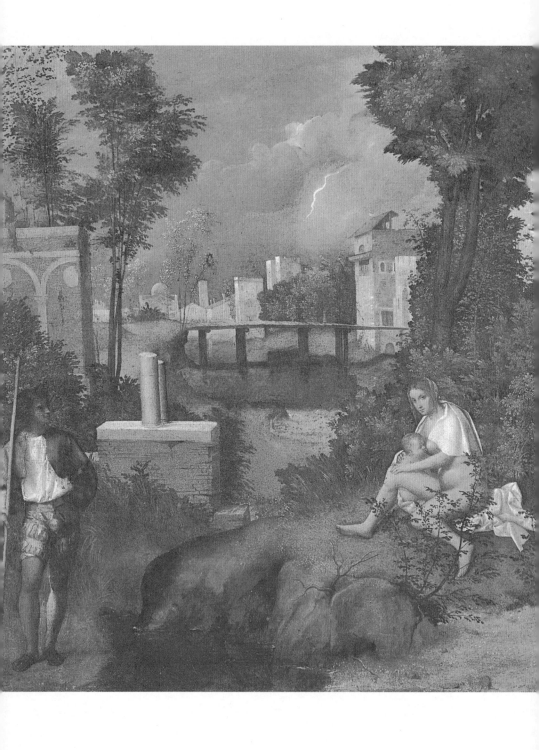

있는 온순한 사환과 흡사한 죽음이지만.

한 순간 나는 숨을 죽이고, 누군가 금발의 젊은 아가씨가, 혹은 침묵한 엄격한 인간이 돌연 정원에서 솟아나서, 생각에 잠기면서 흑의의 승려 뒤를 따라오는 것이 아닌가고 엿보았다. 그렇지, 마당에서 전혀 단순히 솟아나서……

그러나 내 가운데엔 아무런 공포도, 또 옛날 아직 미신에 붙들려 있던 때 나를 덮친 어떤 감정도 없었다. 생명은 모든 것을 위해서 장소를 만들고 있는 큰 그림틀처럼 생각되었다.

죽음도 무서워해야 할 것을 그만두고 있었다. 왜냐하면 죽음 곁에는 시작이 서 있어서, 양자 사이에는 침묵의, 그리고 미소 짓는 물결의 흔들림을 닮은, 완전한 이해에 의한 균형이 성립되어 있었기 때문이다.

그때였다. 나는 참으로 순수한 마음의 평정을 맛보았다. 이젠 결코 그 자비를 잃는 일이 없는, 풍요하고 맑은 위안이 내 이마에 입맞추는 것처럼 생각되었다.

그러나 그 순간 내가 자신의 공포를 완전히 지배하고 있었던 바로 그 이유로, 나는 어떤 이상한 인과의 작용을 의식했다. 자기의 겸손한 일을 위해서 희사喜捨를 구하러 왔던 그 승려는 누구의 주의도 끌지 못했기 때문에 몸을 흔들었다. 그러자 쇠사슬 소리 같은, 딱히 정체를 알 수 없는

○ 조르조네, **폭풍우**, 1505~10, 캔버스, 77×73cm, 아카데미아, 베니스.

낯선 소리가 그의 몸에서 났다. 그러고도 얼마 동안을 헛되이 기다린 끝에 그 승려는 머뭇거리며 정원 입구 쪽으로 돌아갔다. 바로 그때였다. 아래쪽에서 누군가가 현관에서 나오는 기미가 있었다. 그래서 그는 약간 급하게 건물 쪽으로 다가갔다. 그는 한 소년으로부터 몇 푼의 금전을 얻었다. 그리고는 이상하다는 눈초리로 자신을 바라보는 소년에게 경건하게 절을 하고는, 여전히 머뭇거리다가 이윽고는 그 자리를 떠나 예전의 가로수 가까이에 가만히 서 있었다.

방금의 광경이 생생하게 되살아났다. 나는 아래쪽 계단에 새하얀 옷을 입은 한 소녀가 서 있는 것을 알았다. 그녀는 눈부신 여름 햇살 아래서 머뭇거리며, 마치 그 밝은 아름다움과 헤어지기 싫어하는 것처럼 보였다. 결국 소녀가 그 소년을 시켜서, 무거운, 또 모습을 감춘 신의 사자에게 그녀의 작은 마음을 보냈던 것이다. 그건 다음과 같은 의미다.

'나는 잘못이었어. 이것을 받아가지고 가세요! 나는 아직 할 수가 없어. 나는 참으로 지쳐 있어, 참으로. 나는 이젠 사랑할 수가 없어. 그걸 받아요. 그러나 내가 좀더 바라보도록 내버려두세요.'

그리고 나는 두 개의 큰, 슬퍼 보이는 눈이 빛나는 햇빛 속에서 묻고 있는 것을 의식했다.

'다만 좀더 바라보도록 내버려두세요.'

그리고는 그녀(죽음)는 마지못해서, 또 의심스러운 듯이 떠난다. 그래도 그녀(죽음)는 오는 게 아닐까? 그녀(죽음)는 플라타너스가 싱싱하게 빛나는 철책 곁에 아직도 서 있다. 그러나 소녀는 아래쪽에서 기둥에 기댄 채,

○ 비토레 카르파초, **성 우르술라의 꿈**, 1495년, 캔버스, 274×271cm, 아카데미아, 베니스.

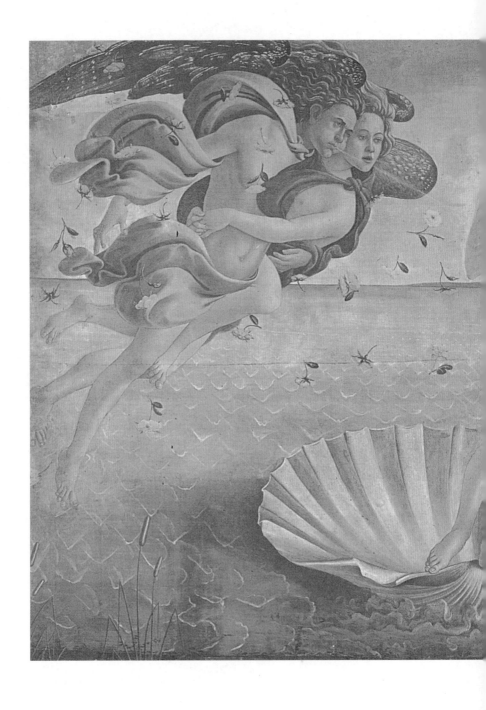

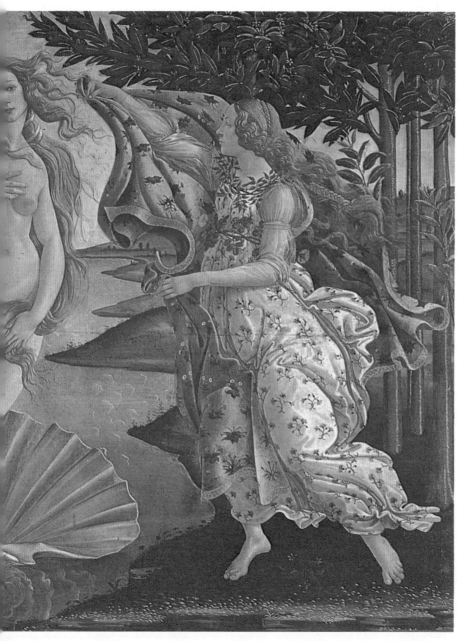

○ 산드로 보티첼리, **비너스의 탄생**, 1484~86, 캔버스, 179×280cm, 우피치 갤러리, 피렌체.

죽음의 사자의 저쪽에 멀리 움직이지 않는 푸른 바다를 바라보고 있다.

'다만 좀더 바라보도록 내버려두세요.'

그녀의 곁에는 그녀의 마음을 갖고 갔던 소년이 웅크리고 있다. 그는 울고 있다…….

이윽고 이 환영은 사라졌다. 그는 참으로 오랫동안 망설이고 있었다고 나는 생각했다. 만약 위쪽 테라스에서 자기 생각에 빠져 있던 내가 무의식적으로 조금이라도 움직였다면, 그는 반드시 그것을 자기가 부름받은 것이라고 해석해서 되돌아왔을 것이다.

만일 그랬다면, 나는 그 다음 일을 알고 있다. 부끄럽게도, 또 놀랍게도 나는 그를 도로 내쫓질 못하고, 황급히 그에게 적당한 돈을 줘서 액땜을 했을 것이다. 그리고 그는 여전히 원래의 자리에서 머뭇거리고 있었을 것이다. 그리고—이 해안의 큰 집에선 언제나 누군가가 창가에 있다— 누군가가 다른 데서 나와 같은 동작을 하고, 그는 꼭같이 그 사람께로 다가갔을 것이다. 우리는 확실히 서로 피하고, 다만 먼 데서 서로 바라보기만 했을 것이다. 그리고 만약 우리가 많은 다리(橋)에 의하여 서로 맺어진 사람이었다면, 이 흑의의 사내의 집요한 되돌아옴은 확실히 우리들 위에 하나의 위험처럼, 하나의 불길한 예감처럼 덮쳐 왔을 것이다.

나는 이런 사건의 영향에 의해 중대한 것이 되어, 하나의 운명에 영향을 미쳤을지도 모르는 장면을 생각했다.

시간이 지나고 오후가 되어 내가 정원에 들어갔을 때엔, 나는 벌써 앞서의 출현 따위는 생각하고 있지 않았다. 우리 속의 두 마리 짧은 강아지 중의 한 마리가 입구의 홀 앞에 앉아 있었다. 내가 애무해도 언제나처럼

그는 흥분하지 않았다. 그는 어떤 알 수 없는 명상에 잠겨 있는 것 같았으나, 실제론 매끌매끌하고 벌거숭이인, 지주支柱라곤 하나도 없는 집의 벽을 응시하고 있을 뿐인 것이다. 그렇다고 해서 그 눈이 벽만 가만히 보고 있었다는 건 아니다. 그것은 몽상가의 빛 잃은 눈이었다. 동물의 얼굴엔 돌 같은 침통함과 어두운 체념이 떠돌고, 그것들은 이상하게도 그의 동작 전체 가운데서도 나타나 있었다.

놀라움에 붙들려서 나는 가만히 있었다. 그런 뒤 내 길을 계속 걸으면서, 소리 높게 자기 자신에게 일러 주었다.

'생각에 잠긴, 스핑크스의 침묵한 수수께끼를 닮은 다리 짧은 강아지.'

나는 그것을 큰 소리로 외치며, 앞서의 사건을 잊었다. 그리고 내가 부르는 노래는 나를 강하게 해주고, 황혼이 와서 숲에서 나왔을 때엔, 내 머리는 율동으로 가득 차 있었다.

그런데, 가정부가 나에게로 와서 말했다.

"아아, 주인님은 가여워. 생각해 보세요, 서방님. 당신께서도 아마 기억하고 계실 겁니다만, 벌써 14년 동안이나 키워온 수캐가, 오늘 조금 전에 말에게 채였어요. 개는 비틀거리다가, 땅바닥에 죽어 넘어져서 움직일 수가 없게 되었어요, 가엽게도……."

그녀는 미소 지으면서 나에게 인사하고, 그대로 계속 걸어가 버렸다.

결론. 인생에 있어서, 하나하나는 다른 것과 같은 가치가 있다는 것을 생각할 것. 신비주의, 그렇지. 죽음, 그렇지. 어느 것이나 다른 것을 넘거나, 이웃 것을 지배해서는 안된다. 왜냐하면 하나하나는 자신의

의미를 갖고 있기 때문이다. 그리고 소중한 것은 그것들 전체가 평화와 안정과 균형에 찬 일체를 형성하는 일이다.

그때에 비로소 신비주의는 자신의 권리를 갖는다. 사람이 신비주의에 자연의 다른 갖가지 힘에 인정하는 능력과는 다른 능력을 인정하지 않을 때에.

그러나 신자들에게 신비주의는 일어나는 모든 것의 숨은 동기이다. 그것은 그 출현의 힘에 의해 신비주의를 초월했다는 착각에 붙들려 있던 사람들을 뒤흔든다.

그러나, 예술도 또한 정의와―만약 당신들이 예술가이고자 한다면, 모든 힘에 당신을 높이는 권리와 낮추는 권리, 속박하는 권리와 해방하는 권리를 허락하지 않으면 안된다. 그것이 영위다. 그것을 겁내어서는 안된다.

당신들은 꽃이 바람이 부는 대로 기울어지는 것을 알고 있다. 당신들은 꽃처럼 되어야 한다. 즉, 깊은 신뢰에 차 있어야 한다.

기도 뒤에 통회痛悔가 온다. 이따금씩 그렇게 되는 것이다.
나는 식사를 마친 뒤 당신의 편지를 읽었다. 내 마음은 전도顚倒되어,

○ 알레소 발도비네티, **성모자**, 1460년경, 캔버스, 104×76cm, 루브르, 파리.

공포를 의식했다. 지금도 나는 슬프다. 나는 이 여름을 그렇게 즐겼다. 나는 이 여름을 모든 것에 관한 존귀하고 밝은 약속처럼 느끼고 있었다. 그러나 지금은 의심과 수심이 덮쳐 와서 모든 길은 혼돈으로 뒤섞여 버렸다…….

어느 방향으로 가야 하는가?

내 둘레에서 돌연 모든 것이 완전히 어두워진다. 어디에 자신이 있는지 알 수가 없다. 어떤 하룻날, 그 다음날도 또 그 다음날도 낯모르는 사람들 가운데서 여행을 계속하고, 필시 안녕을 말하기 위해서 당신 곁으로 가지 않으면 안된다는 것만을 느끼고 있다.

그러나 나는 자신 속에 아직 어떤 다른 것을 느끼고 있다. 기다리는 것. 내 앞에는 많은 새로운 것이 밀고 밀리면서 무어라 이름붙일 수도, 구별할 수도 나로서는 전혀 없다. 그러나 숲속을, 바다 쪽을, 그리고 이 한없는 장엄한 것 쪽을 바라볼 것. 그리고 기다릴 것. 이윽고 빛이 비치어 올 것이다.

말한 대로, 빛이 비치어 왔다.

오늘, 내 속엔 이제 불안은 없고, 밝은 기쁨이 있다. 엿새 혹은 이레만 지나면, 사랑하는 사람아, 다시 당신을 만날 수 있다. 이 여름 아침에 테라스에 앉아서, 나에게 일어날 수 있는 사건 중에서 가장 내밀한 사건이야말로, 나의 제일 가까운 목적지인 것이라고 아는 일 이외엔 나는 아무것도 알 수 없다. 내 속에 있는 모든 것은 떨면서 그때를 기다리고

있다.

풍부한 기쁨. 확실히 우리는 소유의 커다란 행복으로써, 어떤 우연도 우리에게서 빼앗을 수 없는 이 여름으로 향하는 가장 좋은 길을 찾아낼 것이다. 훨씬 전부터 그것을 꿈꾸고 바라고 있던 나에겐, 적어도 그것은 하나의 재산이 한 단계 높은 권력에 의해 나에 대해서 인정된 것 같은 그런 것이다.

나는 볼로냐, 베로우나, 아라, 인스부르크 및 뮌헨을 거쳐서, 커다란 정지를 하지 않고 우리들의 기쁜 재회를 향해 출발하려 하고 있다. 그리하여 나는 정열과 고독의 추억에 의해 한층 풍부해진 나의 사랑을 당신의 발 밑에다 놓으려 하고 있다.

어째서 나는 동프로시아의 황량한 해안을 겁낼 필요가 있겠는가. 두 달 동안, 나는 기쁨으로 떨리는 손으로 미를 창조해 왔다. 나는 나와 당신 앞에 보물을 쌓아올릴 때에, 당신 둘레에 있는 사람들에게 방해당하는 것은 질색이다.

지금 나는 2, 3일 동안 당신에 관한 걸 생각하고, 그 끝없는 푸르름을 호흡하고, 그리고 외국에 있어서의 나의 나날의 풍부함을 당신에게 이야기하려고 생각한다.
지금까지 사물에 관해선 전혀 얘기하지 않고, 사물에 의해 내가 어떤 것으로 되었는가 하는 것만을 얘기하고 있었던 것이 더욱더 명백해졌다.

피렌체, 1898년 5월 17일 135

○ 베노초 고촐리, **문법선생에게 맡겨지는 성 아우구스티누스**, 1465년, 프레스코, 산타 아고스티노, 산 기미냐노.

그렇다. 이 일은 나의 의지와는 관계없이 일어났기 때문에 나를 기쁘게 하고, 그리고 나를 고양시켜 준다. 왜냐하면 나는 자신이 미가 지시하는 모든 것의 말상대가 되어가고 있다는 것, 이미 내가 단순히 사물의 계시를 침묵의 은총처럼 받는 파수꾼이길 그만두었다는 것, 또 하루하루마다

한층 깊게 사물의 제자가 되어가고 있다는 것을 느끼기 때문에.

이 사물의 제자는 그 정당한 질문에 의해 답과 고백의 수를 늘리고, 그 답과 고백에서 지식과 징조를 끄집어내고, 배우는 학생의 겸손함으로써 사물의 관대한 사랑에의 찬미를 상냥하게 노래하는 것을 배우는 것이다.

이 온순한 자기포기 속을 그 사물과의 친화와 또 그렇게 소망된 평등이 지나간다. 이 친화와 평등은 서로에게 피난처 같은 것이며, 그것들을 앞에 하고는 최후의 공포도 신화가 되어 버리는 것이다.

우리는 모두 동일한 것에 관여하는 것이 되어, 서로 손을 마주잡고 있는 것 같다. 또 우리가 이렇게 서로 사랑하고 있는 것은, 우리를 형제이게 하는 완전한 신뢰의 행복한 균형에 도달하도록 서로 키우고 키워지고, 서로 돕고 도움받아 왔기 때문이다.

이제 바야흐로—나는 모든 지식의 입구에 서 있는 데 지나지 않는다— 내가 에워싸고 있는 사물에서 그 생래의 신중함과, 그 엄격한 청정함에서 오는 쌀쌀한 수줍음을 제거하는 밤이 숲속에서부터 나에게로 온다. 그 밤은 마치 신중한 비난처럼 가까이 오면서 나에게 묻는다.

'어째서 당신은 자신을 숨기는가? 당신 속에 서 있는 것이 한 사람의 친구인 것을 모르는가? 당신이 매일의 가면을 버리지 않는 한, 그는 그 수줍음에 찬 아름다움을 보이지 않을 것이다.'

그리고 그때에 모든 사물은 나를 바라보고 미소 짓는다. 마치 멀고 먼 곳으로 번창해 나갈 기쁜 공통의 생활을 상기하는 사람들이 미소 짓듯이.

침묵을 지킨다는 것을 내가 이해한 이래, 모든 것이 나에게로 가까이 왔다.

나는 자신의 감수성의 밑바탕에 있어서 어린아이인 채로 있었다. 내가 지금 이 시간에 생각하고 있듯 한여름을 발트해의 해안에서 지내고 있었을 때, 어둠침침한 향수 속에서 나는 어린아이였다. 나는 바다와 숲에 대해서 어쩌면 그리도 무책임하게 지껄였을까. 과도한 정열에 자극된 채 나는 얼마나 스스로의 언어에 황망히 감격하면서 모든 장해를 뛰어넘으려고 시도했는지 모른다. 그리하여 내가 그 회색의 해안을 고별한 9월의 아침, 나는 얼마나 우리가 서로 지상의 행복을 주지 않았던가 하는 것, 또 모든 내 환희가 태어나면서부터 있던 내 감정에도, 바다의 영원의 계시에도 닿는 일 없는 판에 박은 회화에 지나지 않았던가 하는 것을 느꼈는지 모른다.

그러나 지금, 사물과 나의 사랑의 사이에는 낮은 소리로 주고받는, 극히 드문 이야기가 아직도 있는 것 같다. 그러나 그것이 내 눈앞에서 커지려고 할 때, 향수가 모든 두려움을 이긴다. 우리는 서로 손을 내밀고, 그리고 이 동작이 언제나 단숨에 행해지는 인사와 이별일 때, 우리 사이의 침묵이 날마다 또 행위마다에 퍼져서, 아직 뚜렷하지 않은 경계선을 제거할 것임을 나는 느낀다. 발견에서 출발까지, 그 도정道程이 새벽에서 아베 마리아까지와 같을 정도로 길어지고, 이 둘 사이에 영원에 찬 완전한 하루가 퍼지게 될 때까지.

어젯밤 나는 식탁에서 내 곁에 앉았던 젊은 러시아 부인과 함께 바다

쪽으로 긴 산보를 했다. 그동안 우리는 예술이며 인생이며, 사물에 관한 꿈에 지나지 않는 그 판에 박은 듯한 화려한 말들을 주고받았다. 그러나 좋은 말도 많이 했다. 길은 숲을 향해 나아가고, 그 가장자리는 어디나 작은 반딧불로 반짝거렸다(그것은 필시 당신 모습 앞에 자기를 잃게 하고, 자연에 관한 열렬한 말을 입에 올리게 한, 볼프라츠하우젠의 빛에 찬 밤마다의 내밀한 추억이었다).

그때 나의 말상대는 이렇게 말했다.

"필시 당신은 어린아이 때부터 자연과 이렇게 친한 교제를 하고 있었겠지요?"

"아니."

하고 나는 말했다. ─그리고 나는 자신의 말의 상냥함에 나 자신도 놀랐다.

"제가 자연을 보거나, 그것을 즐기거나 하게 된 것은, 아주 최근의 일이랍니다. 우리는, 즉 자연과 나는 꽤 오랫동안 서로 나란히 소심하게 걷고 있었어요. 나는 마치 사랑하는 사람 곁에 있으면서도 '나는 당신을 사랑해' 하고 말할 용기가 없는 사람 같았어요. 그때부터 나는 이 말을 했어야 하는 건데……. 언제부터인지는 모르지만 우리는 서로를 발견하고 있었다는 것을 느껴요."

잠시 뒤에 그 젊은 부인은 말했다.

"고백하는 게 좀 부끄럽기도 하지만, 나는 죽은 거나 마찬가집니다. 나의 기쁨은 참으로 찌꺼기처럼 되어 나는 이젠 아무것도 바라고 있지 않아요."

피렌체, 1898년 5월 17일 139

나는 아무 소리도 들리지 않는다는 시늉을 했다. 그런 뒤 돌연 기쁜 듯이 외쳤다.

"반디가 있어요. 보여요?"

그녀는 고개를 흔들었다.

"저기도 있어요."

"저봐요, 저기도…… 저, 저기도요."

하고 나는 그녀를 끌고다니면서 그렇게 말했다. 그녀는 열심히 세기 시작했다.

"넷, 다섯, 여섯……."

그래서 나는 웃으면서 말했다.

"당신은 은총을 모르는 분이야! 이게 인생입니다. 여섯 마리의 반디, 그 밖에도 아직 몇 마리든지 많이 있어요. 당신은 부인하려 하시는 겁니까?"

나는 생각했다. 나 자신 옛날엔 인생을 의심하고, 혹은 인생의 힘에 의혹을 가진 사람 중의 한 사람이었다고.

하지만 지금은 어찌되었든 인생을 사랑하고 있는 것 같다. 나에게 주어진 인생이 풍요하건 가난하건, 넓건 좁건, 그게 나에게 주어져 있는 만큼 나는 인생을 다정하게 사랑할 것이다. 그리고 마음 깊숙이, 나에게 속한 일체의 가능성을 성숙시킬 것이다.

나는 이곳에서 오랫동안 브렌타노 교수의 시중을 들고 있는 K씨와 대화를 나누었다. 우리는 그 기묘하고 다면적이며 흥미진진한 사건과 관련된 사람, 즉 레오파르디〔이탈리아의 시인·언어학자. 인간의 고뇌를

염세적으로 노래한 고전주의의 대표적 시인(1798~1837)/역주)에 관해서도 얘기를 주고받았다. 요컨대, 그의 페시미즘은 우리 두 사람에게 숙명적이고 비예술적인, 그리고 조야한 것으로 보였다. 우리의 화제는 그를 끊임없이 괴롭혔던 병에까지 미쳤다.

"그렇습니다."

하고 나는 말했다.

"인생을 사랑하고, 인생의 언저리를 장식하는 작은 꽃들의 상쾌함에서 그 광대한 정원의 무한한 장엄함을 유추해내는 공적을 나는 특히 병자들에게서 인정한답니다. 그들의 영혼의 현絃이 섬세할 때, 한층 쉽게 영원의 감정을 경험할 수 있는 겁니다. 그들에겐 우리가 행하는 모든 것을

꿈꾸는 것이 허용되어 있기 때문입니다. 우리의 행위가 끝날 때, 그제서야 그들의 행위는 겨우 풍부해지기 시작하는 것입니다.”

병자들의 제한된 육체가 주는 인생의 단편을 마음의 순결한 환희의 전부로서, 하나의 완전한 인생인 것처럼 느끼기 위해서는 감수성과 성격의 깊은 섬세함이 필요하다. 거기에서, 즉 제한된 육체로부터 인생에 필요한 모든 악기를 찾아내기 위해서는. 그것은 마치 여행용 그림 물감통과 같은 것이어서, 솜씨 좋은 화가는 거기에 있는 갖가지 튜브를 혼합함으로써 자신이 필요로 하는 모든 색조를 얻는 데 조금도 곤란을 느끼지 않을 것이다. 좀더 풍부한 종류를 갖춘 다른 그림 물감통이 있다는 것 등은 생각지도 않을 것이다.

다음의 것은 인생의 기본적인 법칙 중 하나이다. 각자의 소유를 전체로서 느낄 것. 그때 비로소 하나하나의 보족적補足的인 것도 풍부한 것으로서 나타나고, 그 풍부함은 다하는 일이 없을 것이다.

K씨는 또 시즌마다 피렌체에서 행해지는 현대회화와 조각 전람회에 관해서 나에게 얘기했다. 그는 현대의 타락한 취미의 실례를 보게 된 것을 유감으로 여겼다.

나는 다음과 같이 대답했다.

“그런 우려가 있었기 때문에 나는 그 전람회에 가질 않았습니다. 그리고 가지 않은 것을 잘했다고 생각하고 있습니다. 산타 크로체 교회에 있는 단테의 묘석, 그 앞에 있는 파치이가 만든 그의 조각상, 그 밖에 많은

현대의 작품―그것들은 당장 지금부터 살아남는다고 해도 결코 영원한 것은 아닐 것이다―은 이 방면에 대해서 나를 신중하게 만드는 데 충분했습니다. 좌우간 피렌체 사람들에겐 대리석만 많았을 뿐, 그 예술상의 취미가 고갈되어 버린 것은 유감스런 일입니다. 그러나 그렇게도 풍부하고 철저히 관대한 자연은, 이런 복잡한 조심성과는 아무런 관계가 없기 때문에 무지한 사람들은 자신들의 선조들이 고귀한 것으로 만든 바로 그 재료를 망쳐놓고 있는 것입니다. 언제나 그런 것이겠죠. 르네상스의 예술가들이 그렇게 일을 한 것은 그들의 자손에 대해서, 맛사며 카라라의 채석장을 텅텅 비게 해버리자는 또렷한 의도를 갖고 있었기 때문이라고밖엔 생각할 수가 없습니다.”

피에트라 산타로 가는 도중엔 핏방울 맺힌 산이 있다. 순례의 먼지로 내팽개쳐진 남루한 옷처럼, 그것은 스스로의 회색빛 암석과 같은 육체로부터 올리브 나무들을 멀리하고, 불신의 어두운 빛이 떠도는 골짜기 사이사이에서 문득 가슴의 상흔을 드러내고 있다. 그 회색빛 육체에 박혀진 붉은 대리석.

내가 사랑한 늙은 오스트리아 인 부부와 함께 간 피에트라 산타의 산책은 나에게 몇 가지 관점을 부여해 주었다.
풍경은 평평하고 사랑스러웠다. 다만, 골짜기 두서너 군데가 하늘에 극히 아름답게 겸양함으로써 도드라져 있는 푸른 산 사이에 끼여 있는 것처럼 보였다. 그 그늘에 양의 무리가 풀을 뜯고 있는 올리브 밭은 곧은 길 양편으로 어디까지나 계속되고 있었다. 그 길은 이윽고 산타

피에트라의 성벽을 꿰뚫고, 그 작은 도시의 한가운데에 있는 광장으로까지 이어진다. 거기엔 말할 나위도 없이 르네상스의 신중한 추억을 가진 건축물, 파라친 푸브리코와 그 지방의 예술가가 대리석의 갖가지 작품으로 꾸민 '성당'이 있다. ―주제단主祭壇 뒤에 있는 로베잔 풍의 합창석의 철격자鐵格子―그리고 도나텔로〔초기 르네상스 시대를 대표하는 이탈리아의 조각가. 현실적인 입체감과 촉감을 드러내는 사실주의적인 작품경향으로, 청초하고 우아한 다수의 작품이 있다. 미켈란젤로 이전의 최대의 조각가로 꼽힘(1386~1466)/역주〕의 몇 개의 작품이 보이는 세례당. 길고 단조로운 길은 그것들의 그림자를 질투하듯 지키면서, 거기에서부터 몇 줄기나 갈라져 있다. 그들 길은 그 긴 길 사이에 때때로 작은 광장에서 쉬기도 하고―거기엔 반드시 가리발디〔이탈리아의 정열적인 애국자. 마치니·카부르와 함께 이탈리아 통일의 3대 위인으로 일컬어짐(1807~1882) /역주〕나 비토리오 에마뉴엘레〔비토리오 에마뉴엘레 2세. 통일 이탈리아 최초의 왕(1820~1878)/역주〕의 조각상이 있다―혹은 수많은 기념관이나 한 성모상의 감실(감각이 결여된 로비아 풍)의 거리 앞에 망설이면서 주저하는 것이다.

이것이 모든 그 작은 거리들의 형태다. 그것은 한 거리의 가난한 것에서부터, 일찍이도 그 둘레에 한 공국이 펼쳐져 있던, 가령 루카와 같은 거리까지 가지각색이지만, 이 최후의 거리는 평화로운 시대가 밝은 플라타너스의 산책길로 바꾼 그 성벽과 몇 군데의 교회, 특히 바르톨로메오의 완벽한 걸작(합창석 왼쪽에 있는 두 번째의 성당 안에)을 갖고 있는 대성당 덕택으로 특별한 가치를 갖고 있다.

그 바르톨로메오의 작품은 라파엘로 이전의 모든 성모상 중에서 제일

순수한 것으로서, 라파엘로의 최고의 작품이라도 그것에 비하면 이미 치밀함이 느슨해진 것처럼 생각된다(파라친 푸브리코에 있는). 이 거장의 두 점의 대작은 그 강한 인격을 훌륭히 완성하고 있다. 그에 있어서는 청징함과 화해하는 정신이 압도적인 특징이 되어 있으나, 바로 그 때문에 그들 작품은 그 특징에도 불구하고 개성적인 고백이 되어, 그것이 지배하고 승리를 자랑하고 있는 장려함을 얼마나 확실히 계속 표현하고 있는가 하는 것에 의해 잊을 수 없는 인상을 낳는 것이다. 관대한 몸짓을 갖는 아버지이신 신은 그 영광 아래 섬세히 경건한 마음으로써 무릎 꿇는 두 성녀와 마찬가지로 고백인 것이다. 그 두 성녀는 무엇인가를 기다리는 듯한 그 아름다움에 의해, 레오나르도 풍의 가벼운 한 조각의 풍경을 휘갑치고 있다. 푸르름 속으로 녹아드는 산들, 가느다란 줄기를 가진 떨리는 나무들, 그리고 햇빛을 함빡 받은 소도시들의 앞을 흘러가는 반짝이는 강. 천사들, 구름 속에서 방금 솟아나온 것 같은 천사들이 기도하고 있는 부인들을 상냥하게 받치고, 벌써 성장한 다른 천사들은 아버지이신 신의 빛 속에 몸을 따스하게 하고 있다. 구성의 고귀함, 인물의 침착한 자세, 그리고 무엇보다도 모든 색채의 장엄함과 중후한 화려함은 이 그림을 가장 비길 데 없이 드문 걸작에 결코 뒤지지 않는 경지에까지 높이고 있다.

같은 방에 있는 다른 한 장의 그림, 즉 〈루카의 민중을 위해 기도하는 성모〉가 공감을 부르는 것은 앞의 그림처럼 그 전체에 의한 것이 아니다. 사랑스런, 또 몇 개의 또렷이 나뉘진 무리에 의해 복잡해진 구상에 의한 것이다. 성모의 몸짓은 이 피로한 것 같은 여인에게는 다소 지나치다 싶을 정도로 격하다. 그녀는 이런 애처로운 기도에 의하기보다는 상냥하게

○ (왼쪽 그림)머리 부분.

○ 도나텔로, **회개하는 막달라 마리아**, 1430~50년대(?), 목조, 높이 189cm, 피렌체 대성당 박물관, 피렌체.

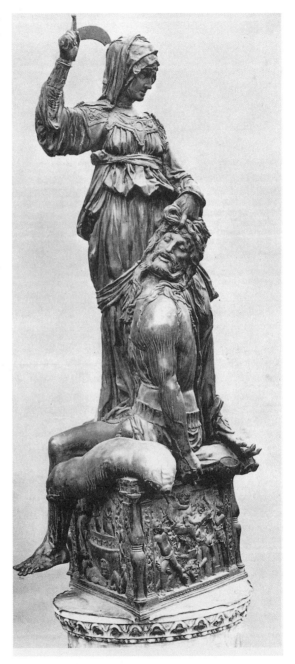

◐ 도나텔로, **유디트와 홀로페르네스**, 1446 ~60년경, 청동, 높이 240cm, 팔라초 베키오, 피렌체.

○ 레오나르도 다 빈치, **계곡의 폭풍우**, 1500년경, 백지에 붉은 분필, 20×15cm, 로열 라이브러리, 윈저.

깊은 신뢰에 찬 중재에 의해 수많은 예배자들의 불안한 기대에서 한층 또렷이 도드라질 것이다. 그녀의 짙푸른 옷의 박쥐 날개 모양을 한 천 바탕은 그것이 천 바탕이라는 효과를 나타내고 있는 바로 그 때문에 올바른 것에서 벗어나 있다. 수평으로 뜨면서, 성모의 애원哀願에 그 그림자를 떨어뜨리고 있는 그리스도는 이 까다로운 입체구도를 자연으로 보이게 할 만큼 조형성이 없다. 그것은 아무리 기교의 왕자이며 그가 가진 예술의 모든 진지한 요소에도 불구하고, 시대의 힘에 의해 질질 끌려가는 일도 있었다는 것의 한 실증인 것처럼 생각된다. 그는 자기의 문제를 제기하지 않는 바로 그 장소에서, 가장 무거운 임무를 신중히 해내고 있었다. 한번 더 그는 펠지노의 감상성과 라파엘로의 젊음에 합체되어, 〈시스티나의 성모상〉 속에 그 순수함의 전체를 담은 훌륭한 회화를 형상화하는 최후의 완벽함에 이른 것이다.

이들 그림 외에 가장 굳세고 풍부한 인상을 나에게 남긴 것은 조르조네〔이탈리아의 화가. 베네치아 미술에서 전성기 르네상스 양식을 처음으로 시작했음(1477?~1510)/역주〕의 〈합주合奏〉다.

이 그림은 세 사나이의 침묵의 대화를 최고조로 표현한 것으로서, 그 동기와 그린 방법, 양식 및 분위기에 있어서 완벽하게 완성되어 있으며, 이 신성한 정적에 관해서 우리가 아무리 해명하는 데 성공해도 그림 그 자체의 인상을 넘어설 수는 결코 없을 것이다. 그것은 하나의 상태이면서, 게다가 영혼이 담긴 활동이며, 하나의 집단이며, 게다가 세 사람의 개성의 엄밀한 구별이며, 하나의 이야기이며, 게다가 순수히 회화적인 사상이다.

〈합주〉는 그런 그림이다. 세 사람을 꼭 같이 감싸는 황혼 속에 그들의

일치와 정신적 교섭은 세 사람이 모두 오직 하나의 같은 음을 낳으면서, 게다가 성숙의 정도가 다른 세 사람이 고독한 사람처럼 다른 길을 걷고 있다는 사실에 의해, 극히 미묘하게 나타나 있다. 그 한 사람은 아주 가볍게 음악을 연주하고, 벌써 끝까지 와버려서, 뒤에 있는 그의 한 친구 쪽을 돌아다보고 있다. 세 번째 사람은 명상적인 노력에 집착해 있다.

그러나 우리는 다음과 같은 것을 느낀다.—그것이 우리에게 비밀히 약속되어 있던 깊이이겠지만.—즉, 세 사람 다 같은 것이기 때문에 어디엔가에 있을 지복至福의 구원 가운데 다시 자기를 찾아내는 것이라고.

이 걸작에 일찍이 정당하게도 '인생의 세 가지 연령'이라고 일컬어진 로토〔후기 르네상스 시대 이탈리아의 화가. 인물의 성격을 날카롭게 포착한 초상화와 종교적 주제를 다룬 신비스런 그림으로 유명함(1480?~1556)/역주〕가 그린 음악가의 초상을 만약 조금이라도 비교하려고 한 관찰자들은 대단히 피상적이다. 그의 다른 작품은—그 아름다운 사내들의 초상을 제외하고는—그의 것이 아니고, 좀더 옛시대로 거슬러 올라가는 것이라는 것이 가능하다. 나는—우피치〔우피치 미술관. 피렌체에 있으며, 이탈리아 르네상스 회화를 가장 많이 소장하고 있음/역주〕가 베르니니〔이탈리아 바로크 시대의 가장 위대한 조각가·건축가·화가·극작가. 바로크 조각 양식을 창조하고 크게 발전시켰음(1598~1680)/역주〕에게로 돌리고 있는—그 놀라운 〈성스러운 회화會話〉는 그의 것으로 해두고 싶다. 그 작자는 누구이든, 이 그림은 고백에 찬 예술작품으로서, 하나의 개성이 그림의 공간 속에 외부로부터 보완될 필요를 느끼지 않고 자기를 완성하고 있다.

◐ 로렌초 로토, **신성한 대화**, 1520년대, 캔버스, 113×152cm, 미술사 박물관, 빈.

배경은 산이 많은 풍경으로서, 거기엔 은자隱者들이 평화롭게 일하고, 농경이며 목축이 행해지고 있다. 기묘한 외관을 한 작은 사원이 이 배경과 어두운 녹색의 못을 구별하고, 그 못의 앞쪽에 본래의 그림의 무대인 넓디넓고 장엄한 대리석의 테라스가 펼쳐져 있다. 단순한 장식이 되어 있는 난간이 이 테라스의 호수에 면한 쪽과 좌우 양쪽을 두르고, 그리고 그것은 왼쪽, 흑백의 옷을 입은 성모가 조용히 우울하게 지배하고 있는 옥좌 쪽을 향하여 올라간다. 한 성녀가 침묵 가운데서 성모를 시중하고, 그 섬세한 모습에서 나오는 기대는 장엄함에 찬 하나의 가락이 되고, 다른 인물은 각자의 방식으로 그것을 변화시키거나, 경신하거나 하고 있다. 난간 뒤, 그림의 아래쪽 부분에 성인이 검을 갖고 서고, 그의 곁에는 베드로가 돌로 쌓은 흉벽 위에 명상을 하는 듯 양팔로 기대고 있다. 그의 앞쪽의 오른편에는 한 사람의 은자와 몇 개나 되는 화살을 그 생채기에 세우면서도 놀라울 정도로 평화스러운 성 세바스천이 망설이는 것 같은 걸음으로 고독한 왕녀를 향하여 나아간다.

이 두 인물로부터 평화가 가벼운 율동으로 피어오르고, 화면 중앙에서 기쁜 운동으로 변한다. 둥글게 갈라진 월계수 둘레에서 춤을 추면서 그 환희를 나타내고 있는 벌거숭이 어린아이들의 희롱.

좀더 앞으로 가면 로제티〔영국의 화가 · 시인. 라파엘로 전파운동의 주도자였음. 단테의 시, 그리스 신화, 성서 등에서 제재를 취해 섬세한 여성상을

❂ 마솔리노, **세례받은 그리스도**, 프레스코, 아래는 **설교하는 세례 요한**, **헤롯 앞에 끌려온 세례 요한**, 1435, 뒷벽 너비 475cm, 카스틸리오네 올로나의 세례당.

○ 마사초, **성 베드로의 십자가형**, 1426년, 패널, 21×30cm, 달렘 국립박물관, 베를린.

서정적으로 묘사했음(1828~1882)/역주)의 좋은 그림에 비교할 수도 있는, 카르파초(이탈리아의 화가. 종교적인 주제에 당시 베네치아의 풍속을 곁들인 독특한 화풍으로 유명함(1455경~1525경)/역주)의 그림이 한 장 있다. 그만큼 그 그림은 형태와 색채가 기묘하고 신비적이다.

그러나, 이런 베네치아 사람들의 너무나 지나치게 형태를 취한 몽환적인
광경—설마 그것이 노골적인 것은 아닐지라도—은 보티첼리의 그림의
진정한 동기인 숨겨진 갖가지 비밀에 비하면 아무것도 아니다.

여기에서 비밀이 숨겨져 있는 것은 깊고 무거운 그림자 가운데는
아니다. 그 비밀은 밝고 화려하게 누구에게나 나타나 있다. 그러나 이
사람은 그 계시의 행복에 아직도 떨고 있고, 또 치졸 때문에 이 고백의

깊이에서 나오는 반향이라고도 할 수 있는 것을 표현할 수가 없다. 그는
자신 가운데 무한한 풍부함을 느낀다. 그것을 나타내려 해도, 거기에서
그의 영혼의 극히 근소한 발자국도 끄집어낼 수가 없는 것이다. 그는
언제까지나 가난한, 아무도 이 재보에 이끌어들일 수 없기 때문이다. 또
고독하다. 자신으로부터 나오는 다리(橋)를 걸칠 수 없기 때문이다. 이와
같이 스스로 얘기할 수 없는 침묵한 별을 자기 가운데 가지면서, 이

사람들은 그것에 닿지 않고 세계를 지나간다. 거기에 그들의 슬픔이 있다. 그들은 자기들만이 그 별의 빛과 선량함을 믿지 않으면 안될 때에 그 별들까지도 의심하게 되는 게 아닌가 하는 것을 겁내고 있다. 이것이 그들의 공포다. 그러나 그들은 이 고독한 성스러움의 내밀한 소유에 의하여 빛나고, 만약 그들이 좀더 용감하고 무자비했다면, 이 성스러움에 의해서 행복해질 수 있을 것이다.

보티첼리의 비너스의 불안, 봄의 공포, 그 성모들의 우울한 상냥함은 이런 것이다.

이들 성모들은 모두 자신들의 완벽함을 하나의 허물처럼 느끼고 있다. 그녀들은 자신들이 정열 없이 잉태된 것과 마찬가지로 고통 없이 태어난 것을 잊을 수가 없다. 그녀들은 스스로부터 미소 짓는 구원을 끄집어낼 힘이 없다는 부끄러움, 어머니가 되겠다는 용기 없이 어머니가 되었다는 부끄러움을 몸에 지니고 있다. 그것은 그녀들의 팔, 젊은 처녀의 향수를 띤 팔에 과실이 놓이고, 그것이 무겁게, 또 그 팔에는 분에 넘치는 것이라는 부끄러움이다.

그녀들은 어린아이가 이윽고는 괴로움을 겪을 것이라는 것을 모른다. 왜냐하면 그녀들 자신이 괴로움을 겪은 일이 없으니까. 그녀들은 어린아이가 이윽고는 피를 흘릴 것이라는 것을 모른다. 왜냐하면 그녀들 자신이 피를 흘린 일이 없으니까. 그녀들은 어린아이가 이윽고는 죽을 것이라는 것을 모른다. 왜냐하면 그녀들은 죽어 본 일이 없기 때문에.

이 비난은 그녀들의 하늘 전체에 터진다. 촛불이, 거기에 흐리고 불안한

빛을 방사하여 불타고 있다. 때때로 그녀들의 지배의 긴 나날의 광휘光輝는 그녀들의 입술 둘레에다 미소를 그린다. 그때, 탄원하는 것 같은 눈초리는 그것과 기묘하게 조화한다.

그러나 그녀들이 행복한 것처럼 느끼고 있는 고통 없는 짧은 시기가 지나면, 돌연 그녀들은 자신들의 봄의 쌀쌀한 성숙에 대한 공포에 사로잡힌다. 그리고 그녀들의 하늘의 희망 없는 위무에도 불구하고, 안타까운 지상의, 그 여름의 더운 기쁨에 굶주리고 목마르는 것이다.

피로한 여인이 기적이 그녀에게 제거시킨 기적적인 모든 것 때문에 기적을 원망하고, 그리고 자기 자신, 자신의 성숙한 몸 가운데 그 종자가 있다는 것을 느끼고 있는 여름을 일어서게 할 수 없는 것을 개탄하는 것처럼, 그렇게 비너스는 자기가 지니고 있는 미를 그것에 굶주리고 목말라 있는 사람들 사이에 퍼지게 하는 일이 결코 가능치 않을 것이라는 것을 겁내고 있다. 또, 그렇게 봄은 자기의 최고의 빛남과 가장 깊은 성스러움을 침묵하지 않으면 안되기 때문에 떨고 있다.

이 작품들은 모두 이러한 모순에 차 있으며, 이 작품들이 얘기되고, 꾸며지고, 바쳐지는 방식 그 자체 가운데 그것이 식별되는 것이다. 예술가의 떨리는 손은 고심하여, 그들의 가장 깊은 완성의 순금의 부채負債를 자기의 영혼 바깥에까지 들어올리려고 노력하면서, 언제나 불가능 앞에서 용기를

● 도메니코 베니스노, **사막의 세례 요한**, 1445~47, 패널, 28×32cm, 국립미술관, 워싱턴 DC.

잃고, 절망하고, 자신들의 은밀한 부로 되돌아간다.

그때, 그들의 손은 경련하고, 비꼬인 선을 시큼하고 증오에 찬 추악함으로까지 계속 그린다. 그런 뒤 사보나롤라가 그들의 긴장을 늦춘다. 사보나롤라는 그들을 자기포기의 어둠침침한 교회 속에서 신비의 깊이로까지 육성한다. 예술가들의 손은 깊이 가라앉은 광인狂人처럼 해묵은 추억의 언저리를 목적도 확신도 없이 모색하고, 모나지 않은 겸손한 마음으로 죽은 향수를 모방하고 있다. 그리고, 그것이 끝이다.

이리하여, 과실을 탐내면서, 게다가 그 힘이 봄의 한계까지밖엔, 즉 봄이 그 상냥함과 깊은 성숙으로 무거워지면서 다음에 올 것에 대한 예감에는 아직 모자라는 점에까지밖엔 이르지 않았던 것은 죽은 것이다.

만약 내가 잘못이 아니라면, 만약 우리—혹은 우리의 뒤에 있는 사람들—가 여름의 향수 외에 여름의 힘을 갖는—혹은 얻은—사람들이 아니면 안된다면, 단순히 여름을 좀더 잘 이해하고, 여름에 기념비를 세우고, 그 불멸에 대해서 관을 짤 뿐만 아니라, 우리는 그것을 죽은 애인처럼 사랑할 것이라는 것은 그다지 놀랄 일은 아니다. 왜냐하면 여름은 우리보다 아주 멀리까지 승리를 가져오려고 하고, 이 승리는 그 자체가 우리에겐, 제작에 부지런한 나날에겐, 꿈과 목적과 향수 그외의 것은 아니기 때문이다.

아아, 너무 일찍 온 사람들의 애처로운 고뇌.

안젤리코〔이탈리아의 초기 르네상스 회화의 거장. 승려로서, 밝고 맑은 필치로 천상계 및 성자를 그린 종교화에 많은 걸작을 남김(1387~1456)/역주)는

보티첼리와 가장 심한 대조를 이룬다. 안젤리코는 봄 새벽처럼 소심하고, 그것처럼 신앙심이 깊다. 그가 성모상을 그린다 해도, 혹은 화제畵題로서 어떤 성인의 이야기—코스마스와 다미아누스〔쌍둥이 형제로서, 순교자·의사들의 수호성인. 의사로서 자선사업을 많이 했으며, 그리스도교를 위해 순교했음(? ~303?)/역주〕—를 취한다 해도, 그는 떨리는 말로써 자기 스스로의 비천함을 고백하는 것을 그만두지 않는 것이다.

　그러나 그는 가장 초기 사람들의 몸짓과, 그들의 감수성의 싱그러움과, 그들의 무한한 재능을 가지고 늦게 온 예술가다. 그의 예술은 그것을 비밀히 지키는 생 마르코 수도원의 벽에만 둘러싸여, 조심스런 청정함으로써 가지를 뻗고, 꽃을 피우고, 그리고 두서너 명의 예술가의 마음속에 5월 어느 아침의 추억 이상의 발자국을 남기지 않고, 시들어갈 수 있었던 것이다. 이 두서너 명의 예술가는 사는 정열에 넘치고, 점차로 성장하면서, 이 지상에 인연이 없는 지복至福을 넘어서 간 것이다.

　그 제제였던 고촐리가 안젤리코의 욕망이 없는 성자들에 섞여서 청춘을 보낸 뒤에 지상의 환희의 가장 자유롭고 기쁜 목표가 된 것은 놀라운 일이다. 그는 피사의 칸포 산토에다 그 감정, 능력, 그리고 내면적 풍부함의 빛나는 증거를 남긴 것이다. 세로 방향의 벽의 한 면은 거의 모두 벽화로 장식되어 있으며, 사람들은 얼마나 놀라운 방식으로 그가 성서의 어두운 주제에서 장려함과 인간성을 끄집어내어 무덤의 벽에 반성에 번거로움을 당하지 않도록 전혀 삿됨 없이 표현함으로써 생명의 승리를 덮는 것에 성공했는지 다만 감탄할 수 있을 뿐이다.

　그는 마치 생명의 지배에 의해 이 다툴 여지가 없는 주인인 존재를 피곤케 하고, 곤란케 하려고 한 것 같다. 그의 곁의 벽에는 〈주님의 승리〉

○ 프라 안젤리코, **수태고지**, 1438~45, 프레스코, 186×158cm, 성 마르코 수도원의 수도사 방, 피렌체.

◆ 프라 안젤리코, **십자가에서 내려지는 그리스도**, 1434년경, 패널, 274×286cm, 성 마르코 박물
관, 피렌체.

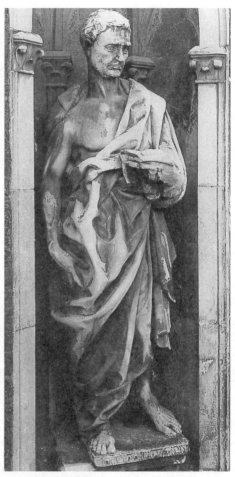

○ 도나텔로, **추코네(하박국)**, 1427~36년경,
대리석, 높이 198cm, 피렌체 대성당 박물관,
피렌체.

○ 도나텔로, **예레미아**, 1423~25년경, 대리석,
높이 192cm, 피렌체 대성당 박물관, 피렌체.

며 〈최후의 심판〉을 그린 옛 거장이 있어서(바사리), 고촐리는 제작하러 갈 때마다 필시 그 그림을 끊임없는 경고처럼 보았을 것이다. 하지만 그것은 조금도 그의 순수한 의도를 어지럽힐 수는 없었다. 그는 그곳에서, 고딕의 높은 궁륭에 테두리가 장식된 생명과 쾌락과 봄을 그렸다. 그는 또 칸포산토의 중정中庭 중앙에 기뻐 보이는 장미를 세웠다. 왜냐하면 그는 장미꽃처럼 향기로웠기 때문이다. 이 덕택으로 그는 오늘날도 생명 위에 군림하고 있는 것 같다. 홀의 대담한 궁륭에도 거의 무한한, 놀라운 광경을 보여주는 기둥이 붙은 창의 아카데믹한 완벽성에도 수도원의 중정에서 볼 수 있는 어두운 엄격함은 아무데도 없다. 〈주님의 승리〉라는 벽화도 거기에 있어선 다만, 수도승의 발랄한 생활의 행복과 천국의 부드러운 조화를 강조하기 위한 것처럼 생각된다. 이 마지막 그림은 아마 올카니아의 작품이겠으나, 악몽과도 같은 무서운 광경의 한가운데 그려진 사랑의 노래같이도 보인다.

이들 초상에는 모두 약간 긴 도정 뒤의 휴식을 생각케 하는 권태롭고 유연한 침착성이 있다. 모든 사람들은 평화롭고 그들이 함께 향수하고 있는 이 고독을 향하여 감사하고, 그들의 밝은 의복의 고귀한 주름에서 이상하게 새어나오는 부드러운 피로를 무거운 듯이 몸에 지고 있다. 당시는 아직, 좀더 뒤의 그림에 있어서처럼 값을 아끼지 않고 연회를 벌이거나, 춤을 추거나, 대화를 나누거나, 노래부르거나 하는 것은 주제가 되지 않았다. 사람들은 조그마한 행복을 축하하고, 자신들의 자고 있는 힘이며 꿈꾸는 것 같은 향수를 즐겁게 의식하는 것뿐이었다.

지난 일요일, 나는 이런 관습이 아직 약간은 민중 가운데 살아남아 있다는 것을 발견했다. 어머니들이며 노인들이며 어린아이들은 지난

일주일 동안의 어두운 나날에서 해방되어, 그들의 조그마한 기쁨과 위축된 희망을 포함한 그들의 생활 전부를, 마치 사원에라도 갖고 가는 것처럼 따스한 햇빛 내리는 속에다 고스란히 드러내는 것이다. 그들은 제각각 자신들의 집 문간에서, 그들의 나이와 성격과 취미가 다르듯 제 나름의 취향대로 안락의자며 작은 의자, 걸상 등에 앉아서 명상하거나 가만히 바라보든가 하면서, 자신들의 명랑한 동작에 의해, 길을 따라서, 스스로의 가련한 집의 볼품없는 현관을 장식하고 있는 것이다.

그러므로 만약 어떤 사람이 명랑한 소리를 내는 보도 위를 마차를 타고 그들의 앞을 지나간다면 놀랄 것이다. 마부도 그 채찍을 휘두르며 의기양양하게 미친 듯이 마차를 달린다. 그러면 모든 사람들은 신기한 듯한 혹은 무관심한 눈을 들어서 인사한다. 무슨 마법의 문구가 돌연 이 작은 집들을 뒤집어서, 스스로의 적나라한 운명을 한눈에 보여주는 것 같다. 그런 뒤 오후 늦게, 사람들은 숲속에서 브륀느며 금발의 젊은 아가씨들을 만나는 일이 있다. 그녀들은 서로 손을 잡고, 별로 말도 없이, 소나무 곧은 줄기 사이로 소심하게 긴 줄을 지어서 걸어간다. 때때로 그중의 하나가 낮은 소리로, 마치 그리운 추억에서 자신을 떼어내려는 듯이 노래하기 시작한다. 그러면 이번엔 두서너 명의 친구가 그녀를 격려하기 위해서 좀더 큰 소리로 노래하기 시작한다. 그리곤 몇 걸음 걸으면, 노래는 그녀들이 잊고 있었던 것처럼 보이던 그 동작과 다시 서로 섞여서, 그녀들은 숲속으로 한층 깊이 들어간다. 이것이 그녀들의 일요일이다.

여기에선 바다도 또한 이런 소박한 고요의 취미를 길러준다. 모든

사람들, 남자나 젊은 아가씨나 할 것 없이, 모두들 얼마나 바다의 학생들이며 어린아이들인지. 또 얼마나 그들의 영혼이 바다의 아름다움, 그 노여움, 그 광대함과 결부되어 있는지를 알지 못한다.

대어大漁 날 저녁때, 그들은 운하를 따라 선착장 쪽으로 뻗어 있는 둑 위에 모인다. 그리하여 그들은 멀리 수평선에 삼나무처럼 곧고 좁은 돛을 가지고 두 개씩 점점 커지는, 무한을 향해 열려 있는 가로수 길 같은 모양으로 늘어선 어선의 이름을 맞히려고 애쓴다. 그들의 주시하고 있는 얼굴엔 밝은 기쁨이 보이고, 태양은 그들의 미소의 선을 멀리 비아레조의 집들의 현관이 있는 데까지 늘여놓는다. 그래서, 그 집들도 또한 이들의 기쁨에 동참하고 있는 것처럼 보인다.

그러나 어부들을 맞이하는 둑의 끄트머리에는 옛 오페레타 가운데서 흔히 볼 수 있다시피, 어부의 아내며 딸, 병정이며 승려, 검은 옷을 입은 수녀들이 돌보고 있는 어린아이들이 모여 있다. 제일 앞에 있는 말뚝 위에선, 햇볕에 그을은 사내애가 환영의 표시로, 모래투성이가 된 발을 드리워 흔들고 있다. 그러는 동안에 침묵의 위엄을 갖추면서, 어선이 저녁 바람에 부풀은 큰 돛을 세우고, 검은 물결 이는 운하로 들어간다. 승무원은 모두 돛대 둘레에 모여 있다. 자지러지게 웃어대는 어린아이들, 돛대에 아무 말없이 기대어 있는 늠름한 사내들, 그리고 주름살 잡힌 얼굴을 한 노인들은 색색가지의 누더기를 입고 키 곁에 웅크리고들 있다. 그들의 늙은 힘은 키를 칼자루처럼 돌리는 털이 많고 신경질적인 손에 집중되고 있는 것처럼 보인다. 그들은 이렇게 하여 긴 항해를 한 뒤처럼, 마치 바다 가운데서 나이를 먹고, 그들이 청춘의 확실치 않은 마음을 갖고 떠난 항구를, 그 이래 처음으로 보는 것처럼 돌아온다. 그들은 모두 영원에 대한

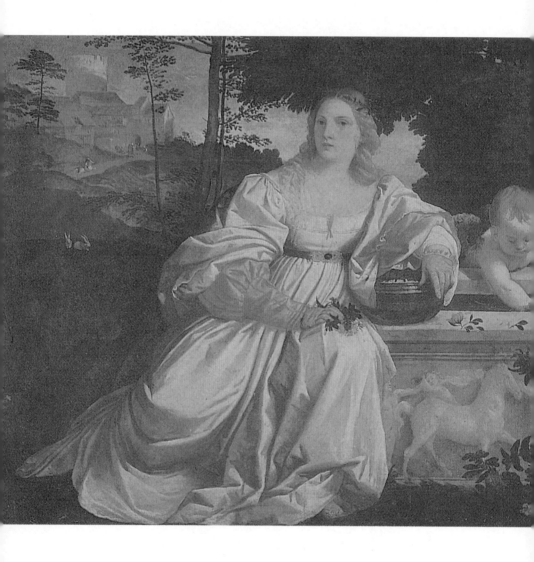

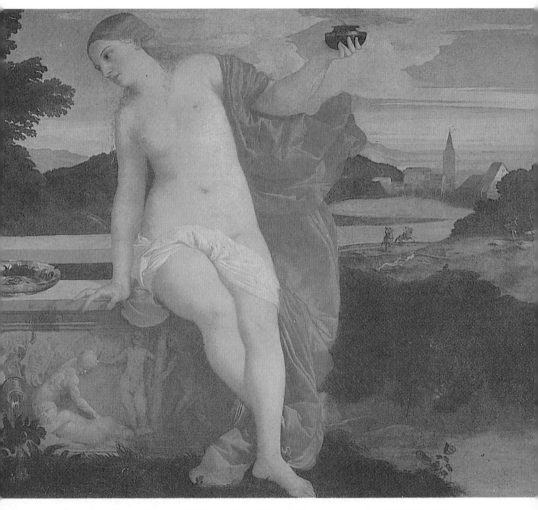

○ 티치아노, **천상과 세속의 사랑**, 1514년, 캔버스에 유화, 120×280cm, 보르게세 갤러리, 로마.

약간의 진지함을 갖고 있다. 그리하여 그들의 가슴은 용감하게 맞이한 위험 앞에 폭넓게 발달해 있다.

남부의 티롤에서도 여기와 마찬가지다. 어머니들만이 피로한 모습을 하고 빨리 늙어간다. 그녀들은 봄뿐인 데에서부터, 즉 상냥하고 밝게 미소하는 아가씨들인 데에서부터 시작했다. 그리고 그녀들의 여름의 힘은 그 많은 어린아이들과 힘겨운 노동에 의해 소모된다. 결국 나중에 가서 그녀들은 고통, 그녀들을 일찍부터 그 집이며 가난에서 떼어내려고 하는 죽음에의 심한 저항만에 지나지 않는 것으로 되어 버린다. 그것은 죽음이 그녀들을 유인하는 도구인, 스며드는 피로에 대한 날마다의 싸움이다.

그것은 그 이상의 아무것도 아니다. 이 국민의 개화를 가능케 한 것은 그 조락의 원인이 되기도 한다. 그것은 여름에의 부적응성이다. 이 국민은 그 봄의 예술의 싱싱한 아름다움을 창조했으나, 지금은 그 생명의 끝에 오는 가을의 고통에 괴로움을 당하고 있다.

여기, 곧 아르노 강을 끼고 있는 작은 마을들—로베자노며 마야노며—피에조레의 장미꽃 피는 비탈에는 초기의 성모상을 상기시키는 사내애 같은 아가씨들을 볼 수 있다. 그녀들은 세티니아노며 다 마야노며 로셀리노〔초기 이탈리아의 유명한 르네상스 양식 건축가·조각가 (1409~1464)/역주〕의 하얀 대리석 성모들의 늦게 온 양녀들이다.

이들 거장들에 있어서 초기 조각은 그 가장 아름다운 완성을 찾아낸 것처럼 나에겐 생각된다. 그들에 비교하면, 그 시대와 그 신앙의 마법의

● 안토넬로 다 메시다, **서재의 성 히에로니무스**, 내셔널 갤러리, 런던.

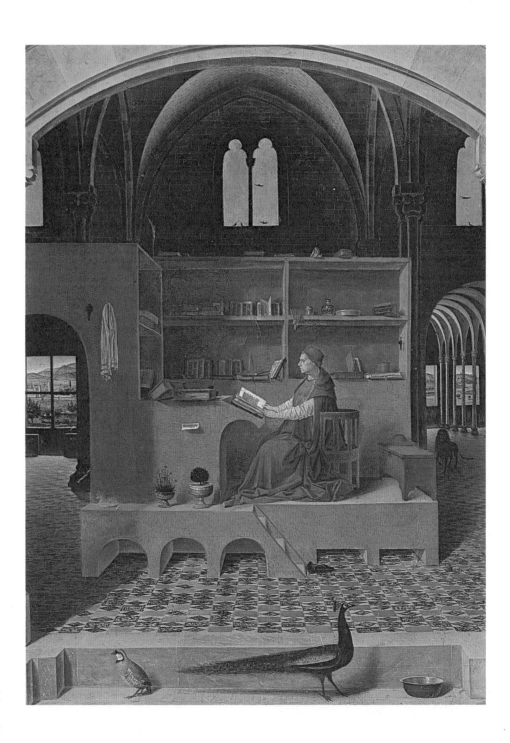

❂ (앞 그림의 부분)레오나르도 브루니의 얼굴.

❂ 베르나르도 로셀리노, **레오나르도 브루니의 무덤**, 1445년경, 흰 대리석과 색조 대리석, 610×
317cm, 산타 크로체, 피렌체.

전체를 그 최고의 작품에 의해 영원히 유지한 사람으로서는 로비아
정도밖엔 보이지 않는다. 벌써 거기엔, 그 점토질의 가지각색의 흙의 성숙
과열, 매끌매끌하고 장엄한 대리석에서 이 거친 점토에의 이행移行
가운데, 또 가까이 하기 어려운 궁전에서 대중 속에 서는, 엄격하게 장식된
시골집에의 이행에 의해 나타나는 우아한 것의 상냥한 인간화가 있다.

그들이 앞으로 이 한 발을 내밀자 말자, 여름의 예감이 벌써 그들을 사로잡아, 무거운 과실의 염주念珠로 그들의 머리를 꾸미고, 그들의 밝고 장엄한 그림틀도 되고, 한계로도 되어 있다. 불가사의한 상징……

로비아와 같은 사람들은 한 세기 동안 남의 취미며 생각에 영향받지 않고, 그들의 감수성의 우아함을 완전히 계속 지녀 갔다. 그들은 자신들이 발견한 형태에 가치를 인정하고, 그것을 넘어 나아가면, 둥근 부조浮彫의 온건한 통일이 상실될 수밖에 없다는 것을 느끼고 있었다. 그들은 극히 소수의 주제와 단순한 도구를 갖고 있을 뿐이었으나, 그것은 그들이 그것들을 깊이 살피고, 그래서 그 상은 그렇게 상냥한 내면성에 이르고, 그들은 점토에서 가장 미묘한 효과까지도 끄집어내는 데 성공하고 있었기 때문이었다.

특히 가령 사르토며 시뇨렐리〔르네상스 시대의 화가. 새로운 구성기법과 뛰어난 인체묘사로 유명함(1445?~1523)/역주〕며, 때론 안젤리코에 있어서처럼, 색이 아직 소박에 제한되어 있고, 가장 사랑해야 할 청靑이 이들 천사의 얼굴의 눈부신 백白을 후광처럼 싸고 있는 것처럼 보일 때, 또 가장자리 쪽에, 가령 앞의 장식 가운데 좀더 색채의 변화가 있는 나날의 경건한 노래를 닮은 가벼운 분잡함이 이 순수한 조화 가운데 공명하고 있을 때, 사람들은 모든 시대를 초월해 살아남는 하나의 매력에 압도되는 것이다.

혹은 이들 성체합에 관해서도 같은 말을 할 수 있다. 그 깊은 중앙의 시점을 향해, 모든 상은 경건 가운데 가장 상냥한 것을 갖고 나아간다. 또

○ 도메니코 베네치아, **수태고지**, 1445~47년경, 패널, 27×54cm, 피츠윌리엄 박물관, 케임브리지, 영국.

오스페다레 데리이노첸티의 정면 현관에 있는 강보에 싸인 맑고 신뢰 깊은 어린아이들의 그림이며, 피렌체며 그 주변에 얼마든지 있는 그 사랑스런 수태고지受胎告知의 그림 가운데 그것은 발견된다. 로비아들은 피렌체의 하나하나의 여인에 닮도록 한 사람씩 성모상을 만들었는가 하고 생각될 정도다. 그리고 이들 성모들은 위대한 기적 같은 건 행하지 않았으나—만약 그것이 탐난다면 교회당 가운데 있는 희고 장엄한, 위대한 성모들이 있는 곳으로 가지 않으면 안된다—그녀들은 젊은 아가씨들에게, 그 아침의 하나하나의 기도에 답했던 것이다.

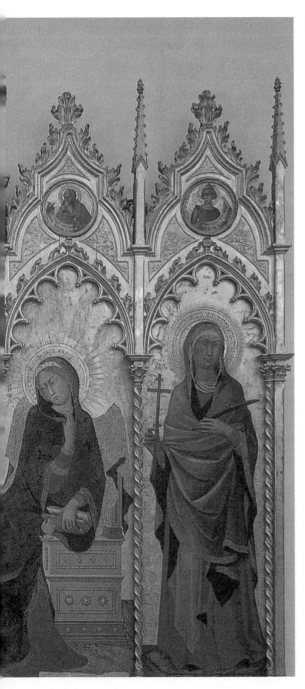

'당신들은 아름답고 빛난다. 인생은 당신들의 고향입니다. 인생은 당신들처럼 밝고 아름답기 때문입니다. 자, 가서 인생을 즐기세요.'

미와 환희에 차서 그녀들은 나갔다. 이런 기적으로서 충분했다.

로오란 르 마니픽의 〈노래〉의 시구가 나의 기억에 떠오른다. 그것은 모든 행동과 모든 생명의 실질을 포함하고 있다.

청춘, 얼마나 그것은 아름다운가
그러나, 그것은 우리들로부터 도망간다
즐거움을 원하는 사람이여, 지금 즐기라
내일은 벌써 확실치 않으니까

그러나 이 최후의 시기 동안엔 공포는 없었다. 거기엔 다만 깊고 발랄한 기쁨의 전체가 있을 뿐으로, 감상적인 데는 하나도 없었다.

감상성이라는 것은 피로의 시기가 된 뒤에 발명된 것에 지나지 않는다. 사람들이 위대한 고뇌와 직면할 용기를 이미 잃고, 그 신앙을 소실했을 때, 그들은 이 두 가지 사이에 감상성을 발견한 것이다.

보티첼리에겐 감상성이란 눈곱만큼도 없다. 그것은 언제나 소망되고 있는 행복에 그 그림자를 떨어뜨리는 가장 깊은 고뇌다. 그는 부드럽고 감미로운 선율 속에서 어슬렁거리고 있지는 않다. 그 그림에 의하여 그는 죽으려고 하고 있는 행복에 이별을 고하는 것이다.

코르시니 공의 화랑에는 좀더 후기의 수많은 이탈리아의 작품과 함께

한 장의 보티첼리(그리고 한 장의 아름다운 라파엘로)가 있으나, 거기에선 보티첼리의 고통을 참으로 이해하려고 노력하는 것이 좋다. 그것은 배우의 '아름다운 임종'의 곁에 놓인 순교자의 죽음 같은 것이다.

도대체 어디서 이들 초기의 작가들은 감상성을 끄집어내 올 수 있었던 것일까. 감상성이라는 것은 근심에 찬 작은 감정이 이미 한 인간의 공허를 채울 수 없게 되었을 때에 비로소 생겨나는 것이다. 인간의 공허함은 반디넬리〔이탈리아의 조각가. 미켈란젤로의 영향을 받은 작품들로, 메디치 가의 총애를 받았음(1493경~1560)/역주〕의 희박한 스타일을 갖는 조각상에 의하여, 그 내부의 건축을 메우는 것이다. 그런 상은 얼마든지 있다.

감상성은 나약함과 고통에 대한 기호嗜好를 전제하고 있다. 그러나 내가 생각할 때에는, 어떤 화가에 있어서도 보티첼리에 있어서만큼의 고통과의 싸움을 찾아볼 수 없다. 그리고 이 고통은 흐릿한, 목적이 없는 비애가 아니고—내가 말하려고 시도했듯이—그것은 자기 자신의 보배 가운데 소진해 가는 석녀石女의 봄의 감정이다.

만약 그 형태만을 문제삼아도 좋다면, 우리는 오히려 미켈란젤로를 감상적이라고 말할 수 있을 것이다. 그에게 있어선 항상 사상이 아무리 위대하고 조형적으로 순수하다고 해도, 그의 가장 평화로운 초상의 선이라도 율동과 고뇌에 넘치고 있다. 그것은 귀머거리거나 완고한 사람에게 말을 걸려고 하고 있는 것만 같다. 그는 피로를 모르고 강조하고, 상대방에게 이해되지 않는 게 아닐까 하는 공포가 그의 모든 고백에

❖ 미켈란젤로, **피에타**, 1498~1500, 대리석, 성 베드로 대성당, 바티칸, 로마.

영향을 준다. 그래서 내면적인 고백 자체까지가 최후엔 모든 사람에게 보이도록 세계의 구석구석에 세워져야 할 공개장이 되어 버린다.

한 순간이라도 미켈란젤로를 오직 혼자 내버려두었다면, 그는 끌을 세계에다 대고, 그 원형 가운데 한 명의 노예의 모습을 새겼을 것이다. 그리하여 이 노예는 그의 묘비명이 되었을지도 모른다.

오직 하나, 여름의 힘을 갖고 있는 것이 있다. 그러나 거기엔 공간도 모델도 없다. 그가 그 젊은 다비드 상에 거인의 체구를 주었을 때, 그는 이 청년의 얼굴의 젊음을 한층 명확히 나타낸 데 지나지 않았다.

설령 나무들이 그 꽃들을 모든 산들보다 높이 올려도, 그건 태양의 여름을 얻을 수 없는 무한의 봄에 지나지 않을 것이다.

그의 성모들은 그녀들의 봄을 부인하고 있다. 그녀들은 또 지상의 행복의 충일을 향락하고 있다고 주장하고 있다. 그녀들이 구세주에게 삶을 줌으로써, 생산의 괴로움을 경험했다고 믿는 것까지도 가능하다. 그러나 그녀들은 이 허구盧構에 의하여 생경하게 되어 비여성적으로 되었다. 그리고 처녀성과 모성을 넘어서, 그녀들은 노여움에 불탄 일종의 영웅주의가 갖는 격렬함에 이른 것이다.

미켈란젤로는 때로 여름의 시기를 넘어 있으나, 그것은 바로 그가 그것에 도달해 있지 않았기 때문이다. 그의 제자들과 모방자들은 그들 자신의 재능의 결여에 의해, 천재가 이런 절망적인 외침에 의해 선언한 결함을 확증하고 있다.

어젯밤에도 대화를 나눌 기회가 있었다. 그 대화는 내 감정과 정신상태와 밀접한 관계가 있기 때문에 간단히 그것에 관해 말해 두려고 한다.

다섯 시 반, 내 생각이 미켈란젤로에 관한 것으로 가득 차 있을 때 K씨가 나를 찾아왔다. 나는 내 오후의 기쁨과 사는 보람이 되어 있는 것에서 갑자기 떨어질 수가 없었기 때문에 이야기를 하면서도 계속 생각했다. 그리하여 드디어 그를 위해서 15세기라는, 봄의 완성이어야 할 이 '여름의 예술'의 사상에 대해서 요약해서 말했다. 그것은 비상하게 주도면밀한 그의 주의를 끌었다. 나는 내 자신을 내 감정의 연소燃燒와 애정과의 사이에 두고, 무한히 설교하지 않기 위해서 온 힘을 쏟지 않으면 안되었다.

나는 충분히 두 시간 동안은 쉽없이 얘기했으며, 그의 눈빛과 그 더욱더 더해오는 간절함에 의해서 내가 성공한 것을 알고 만족했다.

나는 지금, 당신의 곁으로 빨리 갈 수 있다면, 하고 간절히 생각하고 있다. 내 가운데엔 당신이 아직 모르는 무엇인가가, 내 말에다 신뢰와 풍부한 영상을 주는 새롭고 위대한 명석함이 생겨났으니까. 지금이야말로 나는 때로 자신에게 귀를 기울이고, 내 자신의 말에 의해서 야기된 존중의 마음으로써 내 자신을 가르치고 있는 것을 알고 깜짝 놀라는 일이 있다. 내 가운데엔 이들의 여름을 넘고, 나의 사랑하는 노래를 넘고, 장래의 나의 계획을 넘어서 사람들 쪽으로 가려고 하는 소리가 깊이 울리고 있다. 나는 지금, 힘과 명석함이 나타난 이 순간에, 나의 행복이 나를 통해 나 이상의 것으로서 나타난 이때에 얘기하지 않으면 안된다고 생각된다. 왜냐하면 나는 자신 가운데 내 말에 담을 수 있는 이상의 힘을 갖고 있기 때문이며, 나는 그것을 내가 거기에서 나온 차가운 공포로부터 사람들을 해방시키는 데 쓰고 싶다고 생각한다. 그것은 다음의 일에서도 알 수 있을 것이다.

오늘밤 아홉 시쯤 우리가 바다 쪽으로 갔을 때, 내 곁의 러시아 여인은 일련의 아름다운 침묵의 순간에 대한 그녀의 신뢰를 고백했다. 그래서 나는 보호와 지도의 욕구를 스스로 가짐으로써, 자신을 부친 같은 것으로 느꼈다. 나는 계속 얘기했다. 나는 K씨와 헤어진 데에서부터 얘기를 다시 시작했다. 나는 우리 옆쪽에 있던 달빛에 비쳐지는 무인의 바다의 강한 울림을 말로 나타내려고 한 데 지나지 않는지도 모른다. 우린 둘 다 그것을 열심히 듣고 있는 것처럼 보였다.

나는 이렇게 말했다. 당신은 모든 것을 신뢰하고, 또 당신 자신의

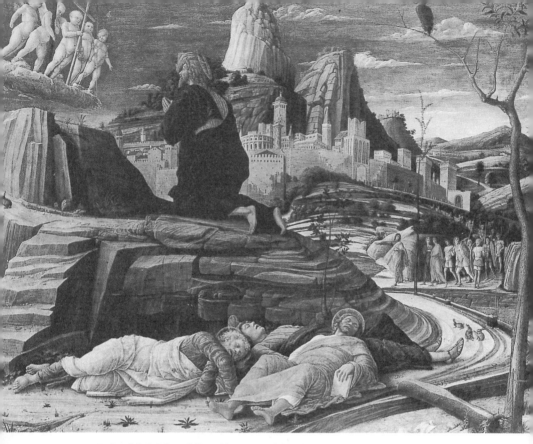

❖ 안드레아 만테냐, **고뇌하는 그리스도**, 1450년대 중반, 패널, 63×80cm, 내셔널 갤러리, 런던.

잠재력을 꺼내 보일 수 있는 그런 공간을 찾아내야 한다고. 만약 그렇지 않으면 당신은 인생과 자기 자신의 옆을 그냥 지나쳐 버리는 것이 될 것이다. 그것은 유감스런 일이다. 인생도 당신 자신도 그에 합당한 재보를 갖고 있다.

나는 또 이렇게도 말했다.

"조국을 떠나세요. 다만 6, 7주일 동안 떠나는 게 아니고, 진정으로 출발해요."

그것은 전혀 다른 일이다. 짧은 여행엔 당신은 아주 조금밖엔 소지품을 갖고 가지 않을 것이다. 당신은 가장 요긴한 물건만을 고를 것이며, 그리하여 일단 외국에 도착하면 당신은 당신에게 필요한 몇 가지 물건이 빠져 있는 것을 발견할 것이다. 그것은 중요한 그 무엇은 아니지만 당신에게 친근한 것, 예컨대 한 장의 그림, 한 권의 책, 하나의 기념품 따위일 것이다. 그것은 아마 당신이 자기 집에 있으면 아무런 가치도 느끼지 못할, 어디에나 있는 보잘것없는 물건일지도 모른다. 그러나 그토록 사소한 물건이, 이제는 엄연히 당신에게 결여되어 있는 물건으로 부각되는 것이다.

정신의 소유, 영혼의 물품에 관해서도 마찬가지다. 6, 7주일 동안만이라고 한다면, 당신은 당신에게 가장 필요한 것밖에는 갖고 가지 않는다. 당신은 그렇게 외국으로 가서, 이방인으로서 거기에 머물 수밖에 없다. 왜냐하면, 당신은 당신의 주위에 펼쳐야 할 충분한 조국을 갖고 가지 않았으니까. 그리고 마침내 그런 것의 한계가 서서히 의식되어 온다. 만약 외국에서 진짜로 무슨 일이 당신에게 생겨서, 당신으로부터 많은 것을 요구하고, 당신을 당신 자신에게로 다시 불러들이려거든, 당신은 스스로를 텅 비운 채로 이렇게 생각할 것이다.

'이렇게 되면 하는 수 없지. 내일은 다시 원래의 내 습관대로 돌아갈 수밖에.'

나는 그녀에게 이런 식으로 여러 가지 얘기를 했으나, 이젠 잘 기억하고 있지 않다. 그리곤 다음과 같이도 말했다.

"나는 당신에게 외국의 무엇인가를 보이고 싶은 겁니다. 그렇죠. 저기엔 이런 게 있어요, 하고 놀라운 몸짓으로 말하면서 몽환夢幻의 나라에서 가지고 돌아온 선물을 보여주듯이……. 내가 당신에게 보이고 싶은 건, 이런 겁니다."

이윽고 열 시 반이 되어 집으로 되돌아왔을 때, 그녀는 내게 이렇게 말했다.
"당신은 그것이 여자답지 않다고는 생각하지 않습니까?"
오오, 하고 나는 대답했다. 남자는 재물에 의해서 풍요로워질 수가 있다. 그러나 여자는 그 일부를 소비할 수 없을 때, 자기의 모든 것을 잊어버린다. 당신에겐, 당신 자신에서 무엇인가를 끄집어낼 수 있는 그런 공간이 필요하다. 당신은 스스로에게 내재된 일종의 모성의 삶을 살아야 한다. 당신 스스로부터 무엇인가를 요구할 날이 오지 않으면 안된다. 그리고 다른 날이, 다시 또 다른 날이. 그 하나하나는 새로운 욕망을 부여해 준다. 당신이, 자기는 모든 것을 완수할 수 있다는 것을 알았을 때, 당신의 기쁨과 신뢰는 끝나는 법이 없을 것이다. 해보세요. 되물러설 것을 생각하지 말고 말해 보세요. 밤, 멀리 침묵한 무수한 별들이 반짝이는 하늘 밑에서 어디까지나 바다 쪽으로 가려고 하는 사람처럼, 말해 보세요. 해봐요!

"해보려고 해요."
그리고 그녀는, 감사에 넘친 손을 나에게 내밀었다.

참으로 좋은 하루의 끝이다. 나는 촛불의 내밀한 빛 아래 키가 큰

○ 조반니 벨리니, **고뇌하는 그리스도**, 1460년경, 81×127cm, 내셔널 갤러리, 런던.

안락의자에 앉아서 오랫동안 가만히 있었다. 그리고 나는 생각했다.

'나에게 이렇듯 풍요로운 공간을 마련해 준 멋있는 여인!'

왜냐하면, 이탈리아의 나날은 나를 재보로 채워 주었으나, 그녀는 꿈과 고뇌가 웅성거리는 내 영혼의 내부에 공간을 만들어 주었기 때문이다.

그녀는 나에게 넓이를 돌려주었다.

사랑하는 사람아, 내가 참으로 밝아져서 당신에게로 돌아갈 수 있도록

……. 그것은 내가 당신에게 가져다 줄 수 있는 최고의 선물이다.

나는 알고 있다. 요 며칠처럼, 모든 것이 내 안에서 찬가가 되어 남을 수는 없을 것이다. 이윽고 암흑과 혼란의 나날이 올 것이다. 그러나 나는 자신의 안쪽 깊숙이 장엄함에 에워싸인 한 작은 정원을 갖고 있다. 그리고, 만약 당신이 바란다면, 우리는 이 정원의 용적을 해마다 넓힐 것이다.

그것은, 말하자면 이와 같은 것이다. 우리들 각자는 자기의 내부 깊숙한 곳에 벽화로 장식된 벽을 갖고 있는 교회와 같은 것이다. 그 아름다움은 아직 벌거숭이 그대로인 유년시대의 여명黎明으로 바라보기엔 너무나 어둡다. 그러나 차츰 시간이 흐르고, 내부가 점점 밝아져 오면, 장난이며 거짓된 향수며 부끄러움이 시작되고, 그것은 벽 사이를 잇달아서 칠해 버린다.

많은 사람이 메마른 가난 아래에 고대의 아름다움이 감추어져 있는 것을 모르고, 인생 가운데 또 인생을 지나쳐서 들어간다. 그러나 그 아름다움을 느끼고, 발견하고, 비밀히 그 덮개를 제거하는 사람은 행복하다. 그는 자기 자신에게 선물을 한다. 그는 자기에게로 돌아간다.

아아, 만약 어버이가 우리와 함께 태어나 준다면 어느 정도의 후퇴와 실패가 제거되었을 것인가. 그러나 어버이와 어린아이는 언제나 되어도 나란히 걷는 일밖엔 할 수가 없다. 깊은 하천이 양자를 갈라놓고, 이따금 그들은 그것을 넘어서 자그마한 애정을 교환하는 데 지나지 않는다.

어버이는 인생을 가르친다느니 하는 따위로 뻐겨서는 절대 안된다.

왜냐하면 그들은 그들의 인생밖에 우리에게 가르치지 않기 때문이다.

어머니들은 확실히 예술가와 흡사하다. 예술가의 목적은 자기 자신을 찾아내는 일이다. 여자는 아이 가운데서 자신을 성취한다. 예술가가 하나하나 자기 자신으로부터 찾아내는 것을, 여자는 자기의 태내로부터 능력과 가능성에 찬 하나의 세계를 끄집어내는 것이다.

그 스스로 예술가인 여자는 자신이 어머니가 되었을 때엔, 더 이상 창조해서는 안된다. 그녀는 자신의 목적을 자기의 바깥에 둔 것이며, 가장 깊은 의미에 있어서, 예술을 계속 살 수가 없는 것이다.

여자는 이와 같이 한층 풍부하다. 그녀는 예술가가 성숙하면서 향해 갈 수밖에 없는 그 진보에 진짜로 도달한 것이다. 그러므로 여자는 창조하는 사람에 대해서는 예언자와 같은 존재가 된다. 그녀는 그 사랑에 의해서, 그에게 목적의 장려함을 말한다.

여자의 길은 그녀가 어머니가 되기 전이나 된 후나 언제나 아이 쪽을 향한다. 그녀가 자신을 이해하는 그대로, 그녀는 자신의 목적을 자기 자신의 밖으로 끄집어내어 그것을 인생의 한가운데다 놓는다. 왜냐하면 그녀의 오솔길은 인생 가운데를 더듬어 가지 않으면 안되기 때문이다.

많은 아이를 낳은 여자는 개개의 아이들에 대해서는 그들의 인생의 입구에까지밖엔 따라가 주질 않는다. 그런 뒤, 그녀는 새로운 아이를 만나러 되돌아간다. 아이들의 어머니가 이렇듯, 스스로의 인생의 도표를

○ 미켈란젤로, **'털보' 포로**, 1527~28,
 대리석, 높이 256cm, 아카데미아,
 피렌체.

○ 미켈란젤로, **'목 없는' 포로**, 1527~28, 대리석,
 높이 265cm, 아카데미아, 피렌체.

참을성 있게 또 아름다움도 기쁨도 없이 더듬으며 피곤에 젖어 늙어가는 동안에, 아이들은 고아가 된다.

만약 어떤 사람이 우리 시대의 광휘光輝를 무조건 증명하려고 생각한다면, 현대의 예술가들의 고뇌에 찬 행복에 관해서 얘기하지 않으면 안될 것이다. 이 책은 '우리의 예술의 모성적 성격에 관해서'라고 제목이 붙어야 할 것이다. 그러나 이 책은 하나의 배신이 될 것이다.

어떤 사람들이 인간적인 것을 일반적인 것이라고 형용하는 것은, 곧 모든 사람들이 만나고, 서로 인정하는 장소 같은 것이라고 생각하는 것은 의미 깊은 일이다. 우리를 고독하게 하는 것은, 그대로 인간적인 것이라는 것을 이해하기를 배워야 할 것이다.

우리는 인간적이 되면 될수록 서로 다른 것이 된다. 존재가 돌연 무한히 증가하는 것 같은 것이다. 지금까지 수천 명의 사람들에 대해서도 충분했던 집합적인 명사가 열 명에 대해서는 지나치게 좁은 것이 되고, 사람은 그들 각자를 따로따로 보지 않으면 안되게 된다.

다음과 같은 것을 잘 생각해야 할 것이다. 민중·국민·가족·사회 대신에 우리에겐 인간이 있다라는 것처럼 될 때, 같은 명사 아래에는 이제는 세 명의 인간도 일괄할 수가 없게 될 때, 세계를 넓게 할 필요가 있는 것일까.

확실히 그것은 가까운 장래의 일은 아니다. 우선 단결하고, 공통의

목적을 갖는다는 요구는, 특히 독일에 있어서 아직 뿌리 깊게 남아 있다. 그건 실제에 있어서, 개인의 책임을 두드러지게 멸살하고, 서로 절차탁마한다는 그럴듯한 취미에 의하여 개인의 힘을 인공적으로 증대시키는 것이다.

그러나 예술의 영역에 있어서 이러한 연합이 아직 왕성하게 행해지고 있다는 것은, 슬프게도 성숙이 결여되어 있다는 사실의 증거가 아니겠는가. 때로 '우리가 생각하는 바로는' 하고 짐짓 겸손하고 지적인 듯한 언사로 시작되는 전람회의 목록을 본다. 요즘의 '독일연주협회' 등도 그 예다. 10명의 사이좋은 고문顧問, 퇴역장교며 대학교수들이 그들의 지위에 따라서 활동하려고 열중하고, 초등학교 교원 후보생처럼 가난하고 가련한, 그리고 겸손한 예술을 위해서 모이고, 갖가지 중요한 반성과 함께 다음과 같은 원칙을 게시했다.

'우리는 대중 전체를 위한 예술을 원한다.'

어쩌면 이렇게도 사려를 결여한 자부自負일까! 대중이 좌우간 최대의 권위인 것은 당연하나, 그 대중은 날마다 '우리는 예술 따위는 필요 없다'라고 선언하고 있는 것이다.

게다가 그것은 우리가 다음과 같이 명백한 견해에 기쁨을 느끼기 시작했을 때에 있어서이다. 우리의 예술은 예술가 자신 이외의 사람에게는 해방이 될 수 없다. 그리고 이러한 비밀에 사무칠 수 있는 인식을 갖춘, 약간의 선발된 사람만이 그것에 참여해 그것을 기쁨으로 누릴 수 있는 것이다.

실제로 예술가가 광범한 환경에 작용할 수 있는 것은 오직 그의 개성에 의해, 또 그가 자신의 예술에 대해서 획득한 승리, 즉 내가 옛날식으로 그의 교양이라고 이름붙이고 싶은 것에 의해서 뿐이다. 그의 작품은 숭엄한 황혼의 시간에 두서너 사람의 친한 친구에게 얘기해 주는 경험 같은 것이다. 이 두서너 명의 친구가 대중 속으로 들어간다는 것은 의미가 없는 일일 것이다. 그들은 그래서 한층 유력해지는 것은 아니니까. 사랑을 간직하고 있지 않은 사람들은 그들에게 접근할 수 없는 것이다.

우리의 미술관이라는 것은 도대체 어쩌면 그리도 야만스러운 곳일까. 그건 마치 갖가지, 그것도 다른 말로 씌어져 있는 책의 페이지들을 닥치는 대로 찢어 가지고 와서 호화로운 한 권의 책으로 장정하려는 것과 같은 것이다. 우리의 미술관이란 그런 곳이다.

그런 예술품들은 그것들의 경향과 가치에 의해 모여 있던 원래의 장소에서 떼내어져서 조국을 잃고, 고아들처럼 뿔뿔이 흩어져 있다. 그때에 이들 제복을 입은 아이들의 무리를 앞에 놓고 우리는 이렇게 느낀다. 이제 사람은 금발의 아이, 외로워 보이는 아이, 꿈꾸는 것 같은 아이, 영리하고 조심스런 소년 등으로 구별하지 않는다. 다만 사람들은 '20명의 고아가 여기 있다' 고 말할 뿐이다.

오직 한 사람의 예술가의 작품만을 한 방 안에다 좋은 상태로 늘어놓은 그러한 때에, 그들 작품의 무의식적인 협력을 무어라 표현해야 좋을지

○ 조르조네, **아기 그리스도의 탄생과 목자들의 경배**, 1505년경, 패널, 90×110cm, 국립미술관, 워싱턴 DC.

모르겠으나, 분명한 것은 그 하나하나보다도 훨씬 위대하고, 웅변적이고, 계시적인 그 무엇을 낳는 것이다. 이 순간 나는 바르젤로 미술관〔13~14세기에 피렌체에 세워진 바르젤로 궁전 안에 있는 미술관/역주〕의 도나텔로 실魂을 생각하고 있다.

그러나 이들 모든 조각상도 니코로 다 우차노를 나타내는 색채 있는

흉상이 없었다면 어떻게 되었을까. 그건 내가 일찍이 경험한 가장 불가사의한 예술적 감동의 하나다. 사실주의자인 도나텔로는 이 인물의 개성을 정착시키는 데 여러 선에서 비롯되는 생명감만이 아니고, 그것을 완성하는 색채를 부여하지 않으면 안된다는 것을 극히 명백하게 느꼈던 것이다. 그래서 우리는 이 불가사의한 작품을 갖게 된 것이다. 정확하게는 정신화되어 있다고는 할 수 없는 얼굴, 거기엔 에너지와 어떤 일종의 '되는 대로'의 기분이 다투고 있다. 그 머리는 그러나 비상한 주의로써 우리 쪽으로 향해지고, 사람들은 무슨 앞서의 질문을 깜빡 들어 흘려 버린 것 같은 기분이 되어 당황한 나머지 급조急造의 대답을 하려고 하는 것이다. 그들은 이 인물을 훨씬 전부터 알고 있었던 것 같은 기분이 들어 그것과 재회한 것을 기쁘게 생각한다. 그리고 그 인물들 또한 사람들의 기쁨을 받아들인다. 그 기쁨은 그의 우정에 찬 관심에 생생하게 답하고 있는 것처럼 보이기 때문이다.

색채 조각. 최근 종종 이런 말이 의문의 형식으로 말해진다. 나로서는 조각이라는 것은 그 최고의 목적을 달성하기 위해서는 때로 색채를 구하지 않으면 안된다고 확신하고 있다. 물론 그것은 조각이 그림에서 색채를 빌지 않으면 안된다는 것은 아니다. 반신상에만 한정해서 말하자면, 개성이 색채를 필요로 하는지 어떤지를 결정하는 것은 예술가에게 속하는 일로서, 그것은 예술가가 예술에 관한 경우엔 언제나 각기 특수한 경우에 따라서 다루어지는 동기이며, 사용되는 소재를 결정하는 것과 같은 일이어서, 거기에 보편적으로 타당한 하나의 법칙이 있다는 것은 아니다.

가령 창백한 얼굴빛을 한 처녀의 성시盛時를 가볍고 노랑색 기운이 도는 대리석을 써서 재생하는 것은 가능할 것이다. 취향이 확실한 예술가 같으면 소재의 세세한 회색의 맥락이라도 교묘히 활용할 수 있을 것이다. 경우에 따라서는 노인 혹은 병약한 인물은 하얀 대리석에 의하여 의미 깊게 재현될 수가 있을 것이다. 이런 경우엔 눈을 퀭하게 해두는 것이 생명에서 멀어져 있는 것을 표현하는 데 아주 유효할 것이다.

예컨대 나는 이런 소재에 의해서 만들어진 야코브센〔덴마크의 소설가 (1847~1885)/역주〕의 초상을 상상한다. 또 아름답게 성숙한 여성에 대해서는 윤이 나고 곱고 부드러운 광택을 가진, 푸른 기 있는 백대리석이 제일 알맞을 것이다. 그리고 가볍게 금빛 나는 다양화된 장식, 혹은 신중한 두발의 착색이 그 콘트라스트에 의해 예술가의 의도를 완벽하게 표현할 것이다.

일반적으로 말해서 색채를 부분적으로 사용하는 것은 성격을 강하게 나타내는 훌륭한 수단으로 될 수 있다. 그와는 반대로 하나의 조각상에 있어서 돌에다가 주철鑄鐵·브론즈·금속 등을 혼합하는 것은 딜레탕티즘과 지나친 정교를 느끼게 한다. 그런 것을 사용하는 것은 조그마하고 값비싼 세공품을 만들 때이다. 확실히 금과 상아, 혹은 은과 흑단이 같은 비율로 쓰인 보석은 나쁜 기분을 일으키게 하지는 않을 것이다. 그러나 우리의 하얀 기념비의 브론즈 의자며 금속의 관은 아주 익살스런 느낌을 주는 법이다.

진짜 색채를 부르는 소재는 점토다. 우리의 시대가 이 방면에 아무런 시도도 하지 않는 것은 이상하다. 우리는 그리스 사람들이 그들의 조각에 채색을 하는 관습이 있었다는 사실을 알고 있으나, 그러한 가능성에

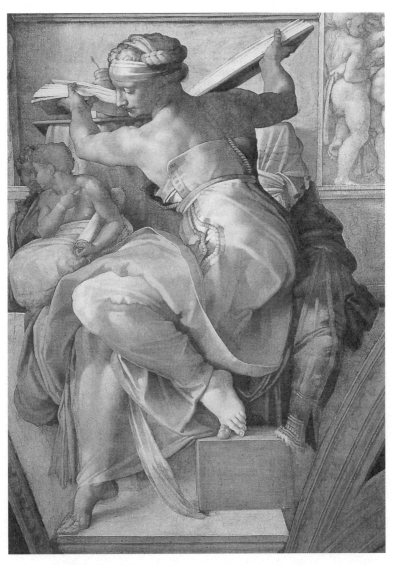

○ 미켈란젤로, **리비아 인 무녀**, 1511~12, 프레스코, 시스티나 천장화.

○ 안토니오 로셀리노, **포르투갈 추기경의 무덤**, 1460~66, 대리석, 너비 481cm, 포르투갈 추기경 예배당, 피렌체.

대해서는 두려움이 느껴져서 견딜 수 없다. 왜냐하면 채색된 조각상은 납인형같이 보이지나 않을까 하는 우려가 있기 때문이다. 색도 인쇄처럼 보일까 두려워서, 그림에 색채를 거부한다는 것도 옳은 경우가 있을 것이다.

이 영역에 있어서는 먼저 많은 것을 배우지 않으면 안된다는 것은 말할 나위도 없다. 오직 색채를 쓰려고 하는 것만으로서는 충분하지 않다. 소재의 특수성을, 그리고 또 어느 정도 소재의 의지며 그 기분까지도 참작하지 않으면 안될 것이다. 하나의 초상에 있어서, 대리석·청동 혹은 점토의 어느 것이 제일 좋고 특정의 개성을 잘 표현할 수 있는가를 알 필요가 있을 것이다. 표현하고자 하는 인물의 배경에 관해서도 생각해 볼 필요가 있을 것이다. 고독한 인간과 사교생활 가운데서 그 가장 아름다운 기쁨을 찾아낸 사람이 같은 표현이 될 수는 없을 것이다. 또 지금부터 만들어내려고 하는 것이 영원성의 표시인가, 아니면 가족을 위한 기념상인가를 생각하고, 그 밖의 무수한 의문도 제기할 필요가 있을 것이다. 마지막으로 거대한 기념비를 세우려고 할 경우엔 장식적 효과가 대폭적으로 구해지지 않으면 안될 것이다. 광장을 하나의 전체로 생각하고—그것은 물론 우리들 공공의 광장에 있어선 곤란한 일이지만—그 중앙에 세워져야 할 기념비에 의하여 그 광장의 성격을 강하게 하도록 하지 않으면 안될 것이다. 어떤 소도시를 찾은 이방인으로 하여금 거기에 세워져 있는 불멸의 상이 오랜 옛날부터 그 자리에 있었으며, 그것을 중심으로 민간의 집들이 존경의 마음을 담은 원을 그리면서 조금씩 모여갔다는 느낌을 항상 갖도록 하지 않으면 안된다.

이 점에서 초상과 예술에 있어서 초상이 하는 구실을 반성해 보는 것도 의미 있는 일이다. 얼핏 보기엔, 거기에선 모든 작품의 지위를 결정하는 주관적·고백적 요소가 순수히 물질적·객관적 임무에 의하여 배후로 밀려 있는 것처럼 느껴진다. 자기에게 빛을 주기보다는 다른 개성으로 들어가는 쪽이 중요해지며, 이렇게 작품의 구상 전체는 위기에 놓인다. 이것은 먼저, 생활의 수단이라고 생각된 초상 제작이 올바른 관점을 그르친 데서 비롯된다. 한편 대중 따위는 아무래도 좋다는 생각은, 진지한 예술가가 언제나 내면을 고백하고 싶다는 강한 욕구를 느끼고 있다고 생각하는 것과 마찬가지로 곤란하다.

만약 문제를 편견 없이 본다면, 하나의 얼굴도, 요컨대 하나의 풍경과 마찬가지로 가장 개성적인 고백을 이끌어내는 데 도움이 될 수 있는 것, 그 깊이, 내밀함, 비밀, 변천하는 표현에 의하여, 말하자면 개성화된 얼굴은 바다며 숲의 모티브보다도 좁은 공간은 결코 아니라는 것은 명백하다. 요구된 닮음을 어떻게 할 도리도 없는 제한처럼 느끼는 사람은, 이 닮음의 실현 그 자체가 예술가한테서 가장 주관적인 종류의 자질 전체를 동원할 것을 요구하고, 또 한 인간의 일시적인 초상, 임시방편의 얼굴, 날마다의 평범한 동작이 아닌 그의 개성의 각상各相의 중핵中核을 실현한다는 사실 그 자체가 가장 개성적인 방식에 의하지 않으면 완성될 수 없다는 것을 생각해 보지 않으면 안된다.

예술가에 있어선, 그의 가장 좋은 조건 아래서 묻는 얼굴 가운데, 과거의 모든 징조와 예감을 구하여, 그것들을 참을성 있게 물어보고, 혹은 그의 작업방식에 따라서 그 얼굴 가운데 침입하고, 번개처럼 일거에 그것을 지배한다는 것은 지극히 당연한 일이다. 그리고 그가 그것들을 어떤

개인적인 감정의 기초로서 사용할 경우, 그는 그것들의 감정을 위기에 빠뜨리지 않을 뿐더러, 그것을 명백히 하고, 높이고, 말하자면 모든 의문을 초월하는 것으로 만드는 것이다. 왜냐하면 이러한 기연機緣이 그 깊이 전체에 의하여 포착되고, 그 모든 곤란이 정복된 경우 이외엔 주관적 고백에의 장소는 없기 때문이다. 저 무한한 바다 자신이라도 내면을 뜯어내지 않고 고백하기 위해서는 인간의 얼굴이나 모습보다도 넓은 윤곽이라고 할 수 없을 것처럼 느껴진다. 첫째, 후자는 그들이 구할 수 있는 보다 가까운, 보다 집약된 수단이라는 것을 생각해 보는 것만으로서도, 만약 얼굴이라는 것이 참다운 예술가에게, 거기에 그의 감성의 모든 자재를 쏟아붓는 데 족할 만큼 넓은 것이 된다면, 다른 사람들은 예술적 형태로서의 초상을 운韻이 결정된 시詩처럼 다루고, 이 사랑해야 할 영위營爲를 그 공교工巧함의 정도에 따라서 행할 수 있는 것이다. 그것은 예술가들에게 그림의 값을 그 크기와 색채에 따라서 지불하기 위한 충분한 이유다.

닮았는가, 닮지 않았는가에 의해 판단을 내릴 권리는 사진을 앞에 놓았을 때 이외에 있어서는 결코 안된다. 예술적 닮음과 한 인간의 외관이 다른 것은 법열法悅과 피로가 닮지 않은 것과 마찬가지인 것이다.

그렇다면 보티첼리는 그가 그린 초상화에 있어서 겸손하고 체념에 사무친 예술가처럼 보일까. 그러나 그 영역에서도 그의 야심은 성모상이며 비너스에 있어서의 그것에 뒤지지 않는 것이 있다. 거기에선, 그는 자기의 마음대로 되지 않는 작품에 있어서 자기를 제시할 수 있다는

것을 훌륭하게 가르치고 있다. 렌바흐〔독일의 절충주의 화가. 뛰어난 성격묘사로 19세기 후반 독일에서 명성을 얻었음(1836~1904)/역주〕에 있어서 최대의 영광은 모든 사람들의 머리에서, 비록 그들의 관이 아무리 무거운 것일지라도 각자의 이름을 떼어 버리고 단순히 렌바흐의 초상으로 만들어 버린 일일 것이다. 그것은 이들 모든 머리가 반드시 보다 위대한 것으로 되는 것은 아니다. 오히려 여기에서 티치아노나 조르조네 등, 우리의 가장 훌륭한 동시대의 누군가를 생각해 보는 편이 좋다.

많은 예술가들이 초상화라는 것을, 그것에 부여된 갖가지 편견은 무시하고라도 하나의 제한으로 느끼는 것은, 반드시 그의 동시대 사람들이 그들을 질식시키고 있기 때문이다. 다른 모든 동기는 그들에게 영원으로 향하는 것을 허락한다. 그러나 이들 초상화에 있어서는 사람에게 중압을 가하는 한계 안에서 현재가 그들을 차갑게 바라보고 있는 것이다.

15세기의 사람들은 이런 공포를 가질 필요는 없었다. 이들은 모든 초상을 통해서, 그들의 시대는 그들을 바라보고 있었으나, 그래도 좋았다. 그 시대는 다른 어떤 시대보다도 많은 영원을 머금고 있었기 때문이다. 우리는 문자 그대로 그 일에 놀란다. 이들의 얼굴에는 태양이 빛나기 위해서 얼마나 많은 장소가 남겨져 있었는지 모른다!

아닌게아니라 사람들은 자신을 바라보는 것을 좋아했다. 그러나, 그것보다는 다른 사람들과 함께 그리고 다른 사람들 곁에 자기를 그리게

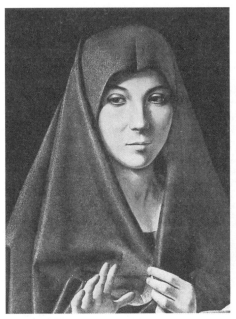
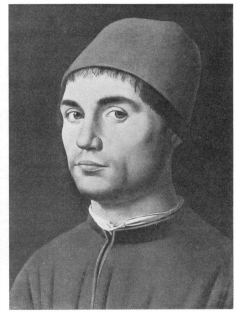

● 안토넬로 다 메시나, **처녀 수태고지**, 1465년경, 패널, 45×34cm, 국립박물관, 팔레르모.

● 안토넬로 다 메시나, **남자 초상화**, 1465년경, 패널, 35×25cm, 내셔널 갤러리, 런던.

하는 것을 훨씬 좋아했다. 조상은 하나의 격리였다. 그런데 그림에 있어서는─사람은 자기와 함께 그 시대 전체를 갖고 있는 것이다─금빛 배경은 풍부함의 효과를 보이면서 인물 그 자체에 속해 있다.

사람들은 이 시대를 사랑하고 있었다. 이 시대의 힘의 자식인 것을 각자 사람들에게 알리려고 바라고 있었다.

사람들은 자기 뒤편에다 건물을 그리게 했다. 밝은 홀이며 자랑스러운 탑이며 오만한 성벽을, 정원도 잊지 않았다. 무덤에 들어갈 때와

마찬가지로 사람들은 그들 자신이 좋아하는 물건들 곁에 있기를 원하고
있었던 것이다.

　뿐만 아니라, 사람들은 이미 원근법의 개념이 정립되어 있던 시대에
인물·탑·집 등을 아무런 고려도 없이 같은 높이로 나란히 그린 것이다.
　'아아, 이 작은 탑!' 하고 선량한 사람들은 말한다. 오히려, 어째서,
그들은 '아아, 이 커다란 사람들!' 하고 외치지 않은 것일까.

　이 시대의 조각은 초상을 무심히 버려두고 있었다. 그것은 먼저
나체에의 기호에서였으나, 아마 특히 장식적인 의도에서도 온 것이리라.
그것뿐이 아니다. 사람들은 그들의 자손에게 자신들의 생활 테두리 안에
많은 동시대 사람들을 놓아 보이는 것을 좋아한 것이다. 그러나 영속하는
돌, 이 하얀, 시간을 초월한 고독에 의해, 사람들은 오직 영원을 향한
성숙한 인물만을 재현하기를 바란 것이다. 기립해 있는 것은 이 짧은
인생에 있어서 사람들이 견디고 참아내는 습관이긴 했으나, 실제로
영원에겐 너무나 세속적인 자세였기 때문에, 그들은 그 상을 위해서는
장엄한 휴식의 자세를 고를 것이다. 그들 사지四肢의 가벼운 이완弛緩은
보는 사람들로 하여금 어떤 여유의 감각을 일으킬 뿐으로, 전혀 피의
관념을 일으키게 하지는 않는다. 또 물리적인 죽음을 암시하는 것 같은
일체의 퇴락은 없다. 이 깊은 부동 가운데 흐르고 있는 것은 평안함을 주는
힘이지, 어떠한 것도 그 이상으로 영원의 인상을 암시할 수는 없다.

　사제들, 군주들 및 정치가들을 재현하고 있는 르네상스의 훌륭한

기념비의 정신은 이런 것이다. 산타 크로체 교회에 있어서의 세티니아노며 로셀리노의 기념비, 또 생 미니아트 알 폰테 교회에 있어서의 로셀리노 의 걸작 등은 이탈리아의 많은 무덤의 전형이 되었다.

그것은 우연이 아니다. 소재와 외관과 장식의 기품 있는 단순함에 의해 이룩한 진지함과 장엄함은 이제 더 이상 나아갈 수 없을 정도로 충분히 나타나 있으며, 사람들이 묘지의 기념비에 감상적인 신비며 색채의 찡그린 얼굴을 구하는 대신, 평안과 희망에 찬 기품 있는 쾌활함을 나타내는 것을 구하는 한 그것들은 가장 엄격한 요구에도 응할 수 있는 것이었기 때문이다.

우리의 시대는 고귀하고 완전한 생애의 정점이라고도 할 수 있는 죽음에 바쳐진 이들 장소의 곁에서 그것을 나타내는 대리석의 태작을 두고, 이렇게 단테를 찬양하려고 하는 데 이르러서는 이제 더 이상 추태에 자신의 얼굴을 더럽힐 수는 없다고 생각될 정도다.

이들 묘지의 기념비를 앞에 하면 모든 죽음의 공포는 사라져 버린다. 생명이 죽음을 이다지 삿됨 없이, 이다지 단순하게, 또 이다지 애정을 담아서 찬양하고 있는 곳에서는 선조 전래의 적도 정복되어 버린 것처럼 보인다. 이 관대함에 의해 죽음은 부끄러워하고, 자기의 능력을 버리고, 자기의 딱딱한 손을 승리자의 손 안에다 놓는 것 같다. 그리하여 죽음은 말한다.

"지금부터는 내 권력을 너의 것으로 하라. 그것은 네가 아직 갖고 있지

않은 오직 하나의 힘이다. 너 또한 이 힘을 행사하지 않으면 안된다. 왜냐하면 너는 창조하고 건설하니까. 너만이 말끔히 사용되고, 모조리 퍼내어지고, 그리고 종식을 기다리는 자를 알 수 있기 때문에."

이 진정시키는 작용은 조용한 천개天蓋의 둥근 형태 안에서 그 절정에 이른다. 그것은 그 보호하는 것 같은 지붕으로 잠자는 대리석의 상을 덮고, 그 하얀 평화를 한층 장엄하게, 한층 고독하게 하는 것이다. 이 사람들은 죽음에 의해 패배한 것도 아니었다. 어떤 저항의 흔적도, 지나간 싸움의 추억도, 그들의 옷주름을 무섭게 한다거나, 그들의 이마를 어둡게 하지 않는다.

극히 드물게, 몇 칸의 고딕 요소가 이들 묘 위에 나타나 있다. 상감象嵌 없는 작은 탑이나 과장된 궁륭이 이 진정된 종언을 초월한 약속을 주려 하고 있다. 대건축물에 있어서까지도 고딕적인 것은 태양의 빛나는 나라의 습관이며, 전설에 굴복하지 않으면 안될 것이다. 그것이 자신을 신장하고, 그 전존재를 거침없이 발휘하려고 하면, 주두柱頭며 처마를 따라서 진짜 싸움이 벌어지고, 거기에선 르네상스의 건전하고 자랑스런 힘이 쉽게 승리를 얻는 것이다.

실제로 모든 이들 정복된 궁륭이며 소심한 작은 탑이 그 역할 속에서 굳어져 있는 배우처럼 되어 있는 것은 아주 우스꽝스런 구경거리다. 대단한 곤혹이 그것들을 포착해 버리고 있다. 돌연 그들은 그들이 선언하는 천국의 존재의 증명을 잃고, 대리석의 밝음을 갖는 이 지상적인

사상의 연민과, 성숙과, 관용 앞에 작은 아이들처럼 수줍어하는 것이다.

하나의 시대는 그 모든 선견이 이미 날마다 실현되고 있는 예언을 어떻게 할 수 있을 것인가. 그는 자신 가운데서 천국을 끄집어내고, 향수와 지복至福을 이미, 다른 것과 같은 것, 다른 모든 것과 같은 색, 장엄한 송가 가운데서 서로 이웃하고 있음에 지나지 않은 것으로 만들어 버린다. 그리하여 자신의 한계를 넘은 어떤 환희에도 어떤 완성에도 이미 장소를 남기는 일 없이, 모든 능력의 주인이 되고, 그 시대는 끝 가는 데 모를 만큼 광대하게 넓어지고, 그 영광은 한층 깊고 신성하게 된 것이다. 왜냐하면 그 시대는 그 영광을 열광적인 애정으로써 완전히 자신의 품 속에 꼭 안고 있기 때문이다.

가장 순수한 지복을 시간의 바깥인 천국에, 또 가장 피를 흘리게 하는 고뇌를 어디엔가 있을 지옥의 불 속에 위치시키는 시대에 도대체 무엇이 남겠는가. 빛남과 어둠, 사랑과 미움, 향수와 절망, 완성과 영원, 분노와 불안—이런 모든 것들은 그런 시대에는 속하지 않는다. 그 시대는 낮이나 밤이나 한결같이 어둠침침한 것 이외의 아무것도 모르고, 가난하게 빛 바래져서 거기에 있다.

조포트, 1898년 7월 6일

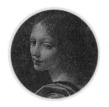

한층 싱그러운 해변에 있는 이 장소에서, 나는 벌써 세 번 이상이나 그만둘까 하고 생각한 이 책을 완성하려고 하고 있다. 곧 어제와 오늘 사이엔 많은 공포와 가난이 존재한다. 그 나날은 광야 가운데를 지나가는 길과 흡사하다. 그 양측엔 여윈, 잎이 떨어진 밤나무가 늘어서 있다. 또 그 사상은 침묵하여 썩은 현관을 갖고, 비에 젖은 창을 가진 집이 있는 한없이 펼쳐지는 소도시들과 흡사하다. 모든 이런 것들은 역시 일어날 것이 일어난 것이다. 내가 이러한 상태인 것은 그것의 그렇게 되었기 때문이 아니고, 내가 더럽혀진 데 없이 신성한 많은 기쁨을 당신에게 가져다 주고, 그것으로써, 갖가지 상으로 어둠침침해진 감실龕室 속에 있어서처럼 당신을 에워싸는 것 이상으로, 내가 원하는 것은 아무것도 없었던 그때에 이렇게 되어 있었기 때문인 것이다. 그러나 나는 파묻힌 시골집에서 한밤중에 무거운 병을 앓는 누나를 위해 약을 구하러 도시로 와서, 아침 햇살이 비치자 무구하게 놀다가, 자신의 심부름의 참 목적을 잊고, 모두들

기다리고 있는 구원의 물품은 갖지 않고 생기 있게 돌아가는 아이와 흡사했다……. 이 밝음은 이윽고 눈물로 변한다. 절망이 그것을 기다리고 있다. 나에게 일어난 것은 그것이었다.

그리고 또 그 밖에 다음과 같은 일도 있었다. 우리가 먼저 재회한 이래로, 나는 당신에 관해서 아주 최근의 일밖엔 알 수가 없었다. 우리를 다같이 괴롭힌 극히 짧은 과거, 그러나 그것은 이미 극복되어 버렸으나, 그 짧은 과거가 나에게 다가와서, 시간을 떠난, 또 어떤 과거에도 맺어져 있지 않은 우리의 행복한 고독을 망쳐 버린 것이다. 다만 나는 당신이 참을성 있게, 헤아릴 수 없을 정도의 내 자그마한 호소를 들어준 것을 알았을 뿐이다. 그리하여 나는 자신이 또다시 불평을 늘어놓고, 당신이 내가 하는 말을 들어주는 것은 옛날 그대로인 것을 돌연 알았다. 나는 참으로 부끄러워서, 그래서 기분이 초조해지려고 했다. 그것은 일생을 자신의 과거를 사는 일에 팔아넘기는 프라하의 주민들을 아주 잘 상기시켜 주었다. 그들은 평화를 찾아낼 수 없는 죽은 사람들과 흡사했다. 그들은 밤의 비밀 가운데 끊임없이 자신들의 죽음을 다시 고쳐 살고, 비정한 무덤 위를 오가는 것이다. 그들은 이미 아무것도 갖고 있질 않다. 미소는 그들의 입술 위에서 시들고, 그들의 눈은 마지막 눈물과 함께, 저녁때 강의 흐름에 떠내려가듯이 없어져 버렸다. 그들에게 있어서 오직 하나의 진보는 그들의 관이 썩고, 그들의 의복 실밥이 터지고, 그들 자신은 점차로 피로에 좀먹히고, 자신들 손가락을 해묵은 추억처럼 잃어 가는 일이다. 그들은 벌써 오래 전에 죽어 버린 소리로 그것을 말한다. 이러한 것이 프라하의 사람들이다.

자, 나의 마음은 미래로 가득 차서 당신에게로 갔던 것이다. 그러나 언제나 하는 것처럼 우리는 과거를 소생시키는 일에서부터 시작했다. 어째서 나는 당신이 이 책에서 피어오르는 신뢰 앞에 자유롭고 기쁘게 되는 것을 볼 수 있었을까. 왜냐하면, 내가 본 것은 당신이 아니고, 당신의 관대함과 상냥함, 나에게 용기와 기쁨을 주려는 당신의 원망이었으니까. 그런데 그 순간 그런 것만큼 나를 성나게 하는 것은 아무것도 없었다. 당신이 너무나 위대했기 때문에, 난 당신을 미워했다. 나는 이번에야말로 내 쪽이 베푸는 사람이 되고, 시중을 들어주는 사람이 되고, 당신 쪽은 내 주의와 사랑에 이끌려서, 내 보호에다 몸을 내맡기는 형편이면 좋겠는데, 하고 생각하고 있었다. 그러나 또다시 나는 당신을 앞에 하고, 아주 거대하고 견고한 지주 위에 앉아 있는 당신 존재의 제일 바깥쪽의 테두리에 앉아 있는 제일 비천한 거지에 지나지 않았던 것이다. 축제날에 쓰는 그런 판에 박은 문구를 써보았댔자, 그게 무슨 도움이 되었겠는가. 나는 자신이 연기하고 있는 가면극 속에서 점차로 자신이 우스꽝스러워져 가는 것을 느꼈다. 그리하여, 어디든지 좋으니까 몸을 숨겨 버리고 싶은 희미한 바람이 내 속에 생겨났다. 모든 것은 부끄러움이었다. 나에게 있어서의 부끄러움이었다. 하나하나 주고받는 것이 내 얼굴을 붉게 만들었다. 당신은 그것을 알 수 있나요? 난 언제나 다음과 같이 중얼거리고 있었다.

"나는 당신에게 아무것도 줄 수가 없다. 나의 황금은 그것을 당신 쪽으로 내밀면 석탄이 되어 버린다. 그리고 동시에 나는 자신을 가난하게 해버린다."

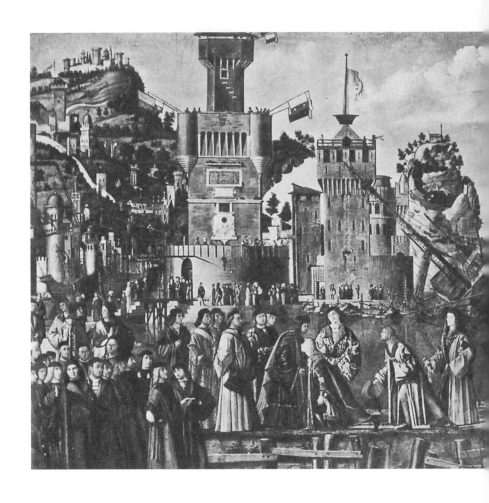

　확실히 어느 날 당신에게로, 부잣집 여자에게로 가는 가난한 아이처럼
향했다. 그리고 당신은 내 영혼을 당신의 두 팔로 받아서 흔들어주었다.
그건 좋았어. 그때, 당신은 내 이마에다 키스하고, 그 때문에 당신은
깊숙이 몸을 구부리지 않으면 안되었다. 당신은 내가, 당신의 눈에서 내

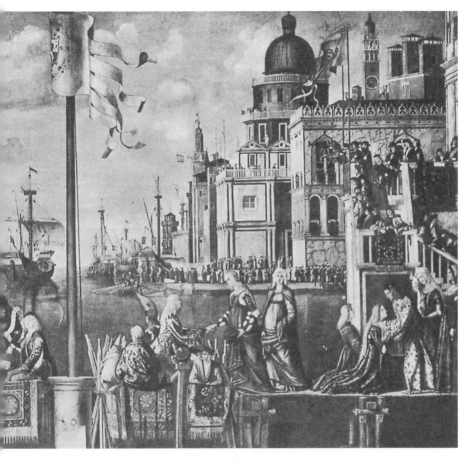

○ 비토레 카르파초, **성녀 우르술라 전**, 1495년, 캔버스, 278×606cm, 아카데미아, 베니스.

눈으로의 가장 가까운 길을 찾아내기까지엔, 당신을 향하여 성장한 것을
알 수 있나요? 그리고 또 수목처럼 강해진 내가 일찍이 당신의 영혼이 내
이마 쪽으로 몸을 굽힌 것처럼, 당신의 입술 쪽으로 몸을 굽히려 하고
있었던 것을 알 수 있나요? 나는 당신에게 반드시 껴안기기를 원하진

않았다. 당신은 피로했을 때에 나에게 기댈 수 있도록 되지 않으면 안되었다. 나는 당신에 의하여 위로당하는 것을 원치 않고, 반대로 당신이 필요할 때에 당신을 위로할 수 있는 힘을 내 속에 느끼고 싶었다. 나는 당신 가운데서 베를린의 겨울날의 추억을 찾아내고 싶지 않았다. 내가 행복과 그 완성에의 신앙을 가진 이래 어느 때보다도 더 당신은 나의 미래가 아니어선 안되었다. 우선 이 책은 거기에서 나에게 일어난 일들을 당신에게 얘기하고, 당신은 그것을 깊은 꿈처럼 다시 살고, 그리고 당신은 미래가 된 것이다. 그러나 그때 이미 나는 그것을 믿고 있지 않았다. 나는 맹목이고, 기분이 좋지 않고, 무장을 해제당하고, 추한 생각으로 가득 차고, 내가 당신에게 바치고, 당신이 그렇게도 빨리 소화한 이 부를 나에게 돌려주려는 게 아닌가 하는 두려움 때문에 매일 고통당하고 있었다. 가장 좋을 때엔, 나는 자신이 공교한 승리에 의하여 얻은 것을 당신에게서, 그 다함이 없는 선의의 보시품처럼 받기 시작하고 있다는 것을 알았다. 나는 당신에게 황금의 술잔, 축젯날의 밝은 제기를 바쳤다. 그리고 나는 슬픈 나머지, 이 보배를 나날의 필요에 쓰이는 보잘것없는 기물로 만들어 버리도록 당신에게 강요하고, 그리하여 조금씩 내가 바친 물건을 되돌아오도록 했다. 그것을 보면서 나는 참으로 참담하고, 슬픈 존재로 자신을 느끼고, 내 부의 마지막 남은 것을 잃거나 내버리거나 했다. 그리고 절망 가운데에 자신을 비천하게 하는 이 선의의 바깥으로 달아나지 않으면 안된다는 것을 막연히 느끼고 있었다.

그러나 이때, 바로 이 동요가 한창일 때, 내가 스스로의 무뚝뚝함을 흔들어서, 결심을 하려고 하자마자 내 행위, 내 운동의 하나하나가 역시

당신 쪽으로 향하려고 하는 것을 알았다. 왜냐하면 이 둔중한 슬픔 뒤에 비로소 장래의 일을 다시금 생각하지 않으면 안되었을 때, 그리고 재차 당신 배후에 운명이 서서 당신의 쌀쌀해진 목소리를 통해 '너는 무엇을 하려고 하느냐?' 하는 청동의 물음을 나에게 던졌을 때, 모든 것은 얼음 가운데서 해방된 것처럼 생각되었다. 눈 녹을 때부터 큰 물결이 솟아나와, 그것은 그 모든 힘으로써 의심도 망설임도 없이 나를 물가로 밀어올렸다. 당신이 나에게 장래의 일을 묻고, 내가 곤혹하고 있을 때, 또 내가 밤새도록 이 불안을 안고 잠 못 자는 하룻밤을 지냈을 때, 이튿날 아침이 되어 당신을 다시 발견하고, 나는 당신이 언제나 새로운, 언제나 젊은 친구이며 영원한 목적이라는 것, 또 내 가운데엔 그들 모두를 포함하는 하나의 완성이 있다는 것을 알았다. 즉 그것은 당신 쪽으로 간다는 것이다.

만약 내가 사랑하는 여인이 가련한 소녀라면, 나는 아마 영원히 그녀에게서 떠나 있었을 것이다. 그녀는 과거를 사랑하고, 내가 일찍이 5월에 그녀에게 가져다 준 퇴색한 리본으로 나의 젊은 장미꽃을 계속 꿰매었을 것이다. 그런 이유로 해서 젊은 사람들은 그들에게 모든 것을 준, 깊이 헌신적인 바로 그런 소녀들에게 오직 한 곡을 켜기 위해 만들어진 바이올린 같은 것이다. 그녀들은 이미 곡이 끝났는데도 그것을 모른다.

당신의 시위(弦)는 강인하다. 내가 아무리 멀리 가도, 당신은 언제나 내 앞에 서 있다. 나의 싸움이 당신을 위한 승리가 된 것은 훨씬 전의 일이다. 그렇기 때문에 나는 때로 당신을 앞에 하고 이렇게 작은 것이다. 그러나 또, 내 새로운 승리도 당신에 속한다. 그것을 나는 당신에게 바칠 수가

안토니오 피사넬로, **성
유스타키우스의 환시**,
1440(?), 패널, 54×65cm,
내셔널 갤러리, 런던.

있다. 이탈리아를 지나는 긴 우회로를 가면서 나는 이 책이 나에게 있어서 의미하는 정점에 이르렀다. 그러나 당신은 단 두서너 시간으로, 재빨리 비상으로써 그것에 도달하고, 내가 목적지에 닿기도 전에, 가장 잘 보이는 꼭대기에 벌써 서 있었다. 나는 높이 올라왔다. 그러나 아직 구름 속에 있다. 당신은 구름을 넘어서, 영원의 빛 속에서 나를 기다리고 있었다. 나를 맞이해 줘요, 사랑하는 사람아!

내 사랑하는 사람, 내 바꿀 수 없는 사람, 나의 성스러운 반려자여, 이렇게 언제나 내 앞에 서 주오. 우리는 언제나 함께, 위대한 별을 향하도록 더욱더 높이 올라갑시다. 언제나 서로 받쳐주고, 서로의 가운데서 휴식을 취하고, 설령 잠시 내 팔이 당신의 어깨에서 미끄러져 내려오지 않으면 안된다고 해도, 나는 겁내지 않는다. 다음의 산 위에서 당신은 미소 지으면서 피로한 나그네를 맞이해 줄 것이다. 나에게 있어서 당신은 오직 하나의 목적이 아니다. 당신은 무수한 목적이다. 당신은 모두다. 그리고 나는 당신이 모든 것의 가운데 있다는 것을 알고 있다. 또, 나는 모두다. 그리고 나는 당신을 향해 걸으면서, 모든 것을 당신에게 가져간다.

나는 당신에게 '용서하세요!' 라고 말할 필요는 없다. 왜냐하면 내 침묵의 하나하나가 사면을 구하고 있기 때문이다. 나는 당신에게 '잊어 주세요!' 라고 말할 필요도 없다. 왜냐하면 우리는 내가 천방지축으로

❍ 레오나르도 다 빈치, **암굴의 성모**, 1483년, 패널, 200×122cm, 루브르, 파리.

도망하면서, 역시 당신 쪽으로 몸을 던지면서, 부끄러운 나머지 당신을 피하려고 한 그 시간을 상기하는 것을 원하고 있으니까. 또 나는 '신뢰해 주세요!'라고 말하고 싶지도 않다. 왜냐하면 나는 그것이 우리가 서로 신선하고 엄숙한 아침마다 서로 인정한 그 말이라는 것을 알고 있기 때문에. 그 아침에, 우리는 멀리 떨어져 있다가, 또 우리의 최후의 불화와 최후의 위기였던, 이별 중의 일치 뒤에, 서로 인사를 나눈 것이다.

그런데 이 책의 최고의 의미는 이윽고 성숙한 존재 가운데 완성되어야 할, 지금 현재로는 하나의 경로에 지나지 않는 예술가의 사명의식이다. 당신이 자신에게서 끄집어낸 하나하나의 작품에 의하여, 당신은 어떤 힘에 대한 공간을 창조하는 것이다. 그리고 최후에, 아주 늦게 와야 할 최고의 공간은 우리 가운데 있는 유효하고 본질적인 모든 것을 자신 가운데 감쌀 것이다. 왜냐하면 그것은 모든 힘을 띤 최대의 공간이 될 테니까. 그것에 도달하는 자는 한 사람밖에 없다. 그러나 모든 창조하는 사람은 이 고독한 존재의 선조다. 그 사람 이외엔 아무것도 존재하지 않을 것이다. 왜냐하면 나무들도 산들도, 구름도 물결도 그가 자기 가운데 발견하는 현실적인 것의 상징에 지나지 않았기 때문이다. 모든 것은 그의 가운데 집합하여, 여느 때는 산산히 흩어져서 대치하고 있는 여러 힘도 그의 의지 아래 떠는 것이다. 그의 발밑 지면까지도 불필요한 것이다. 기도할 때의 짚방석처럼 그는 그것을 만다. 그는 이제는 기도하지 않는다. 그는 있다. 하나의 몸짓으로 그는 창조할 것이다. 그는 무한 가운데 수백만의 우주를 투영하고, 그것들 위에선 또 같은 영위가 다시 시작될 것이다. 한층 성숙한 존재가 수를 더하고, 그런 뒤 고독해지고, 오랜 싸움

뒤에 다시 모든 것을 자신 가운데 갖는 하나의 존재에 이 영원의 씨앗의 창조자가, 공간에 있어서의 위대한 것이, 조형하는 몸짓을 갖는 존재가 될 것이다. 그리하여 각각의 시대는 사슬처럼 신에서 신으로 올라간다. 그리고 각각의 신은 하나의 세계의 과거 전체, 그 최후의 의미, 그 등질적인 표현이며, 동시에 새로운 생명의 가능성이다. 다른 수많은 세계가 어떻게 신성에까지 성숙하는지 나는 알 수 없다. 그러나 우리에게 있어선, 예술이야말로 열려진 길이다. 우리 사이에 있어선 예술가는 자신 가운데 모든 것을 흡수하는 목마른 자, 어디에도 안주하지 않는 야심가, 세기의 지붕을 넘는 영원자이기 때문이다. 그들은 생명의 단편을 받아서, 생명 그 자체를 준다. 그러나 그들이 생명 그 자체를 받아, 자신 가운데 세계를 그 능력과 가능성과 함께 가질 때, 그들은 자신들의 받은 것을 넘어서는 그 무엇인가를 줄 것이다……

나는 우리가 어떤 하나의 신의 선조라는 것, 또 우리의 가장 깊은 고독이 수천 년을 넘어서 이 신의 계시에까지 펴져가는 것을 느낀다. 그것을, 확실히, 나는 느낀다!

릴케의 생애

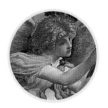

라이너 마리아 릴케는 1875년 프라하에서 태어났다. 가정이 원만하지 못했다는 것은 릴케가 아홉 살 때 양친이 별거하게 된 것만 보더라도 알 수 있는 일이다. 릴케는 유년시절 어머니의 손에 의해 마치 계집애처럼 길러졌는데, 후일 발레리가 릴케를 가리켜 '여성의 비밀과 같은 성격'을 지니고 있는 사람이라고 한 것은 여기에 그 까닭이 있음을 알 수 있다.

릴케는 오스트리아의 고도 프라하에서 출생했으나, 순수하게 독일적인 교육을 받았으며, 태어난 날부터 이미 그는 고향을 잃은 코즈머폴리턴이었다. 그는 평생 자신의 집을 가져본 일이라곤 한 번도 없었다. 그는 일생을 거의 방랑하다시피 하면서 자신의 내부만을 주시하고 살았던 고독한 사람이었으며, 어떤 의미에선 세속과는 완전히 동떨어진 수도사修道士였다고도 할 수 있을 것이다.

유년시절, 원래 군인 출신이었던 그의 아버지는 자기가 이루지 못한

꿈을 아들을 통해 실현하려고 릴케를 육군 유년학교에 입학시켰다. 그후 릴케는 육군사관학교에 진학했으나 거기서 말할 수 없는 고통을 받기에 이르렀으며, 결국 그는 1891년 신체허약으로 인해 다행히 퇴학을 하게 되었다. 장래의 계획을 다시 세우기 위해 릴케는 린츠의 실업고등학교에 입학했지만, 다시 중도에서 그 학교를 그만두고, 프라하로 돌아가서 대학에 들어갔다.

1896년 9월, 릴케는 공부를 계속하기 위해 프라하를 떠나 뮌헨 대학의 학생이 되었다. 릴케 생애의 긴 방랑은 여기서부터 시작되는 것이며, 또 여기에서 그의 생애에 결정적인 영향을 끼치게 된 루 살로메를 만나게 된 것이다.

그 무렵 릴케는 벌써 〈생명의 노래〉〈꿈의 관을 쓰고〉 등의 시집을 낸 스물두 살의 청년시인이었으며, 루 살로메는 그보다 열네 살이나 연상으로서 어느 정도 문학적으로 성공을 거두고 있을 때였다. 이러한 나이의 차이에도 불구하고 두 사람은 급격히 가깝게 되었으며, 마침내 루 살로메의 회고록에서 보는 바와 같이, '내가 당신의 아내였다'고 할 정도로까지 발전해갔다.

1900년부터 1902년 사이 릴케의 두 차례에 걸친 러시아 여행은 루 살로메가 인도한 것이었다. 여기에서 릴케는 그의 문학에 있어서 하나의 큰 줄기로 관통하고 있는 '러시아 체험'을 얻게 되었다. 그러나 이때 이미 릴케에 대한 루 살로메의 사랑은 어느 정도 그 열기가 식어 있을 무렵으로, 릴케는 일에 몰두함으로써 그 괴로움에서 벗어나 보려고 했다.

릴케는 특히 이탈리아의 르네상스 예술에 몰두했다. 그는 이미 여러 차례 이탈리아에 간 적이 있었으나, 다시 피렌체를 방문할 계획을 세웠다.

피렌체는 르네상스의 발원지라고 할 수 있을 만큼 위대한 르네상스의 거장들이 활약했던 예술도시였기 때문이다. 거기에서 릴케는 자기의 사랑에 대한 표시로서, 또는 자기가 지식을 달성시키고 있다는 증명으로써 루 살로메에게 이탈리아의 인상을 일기 형식으로 써보내기로 했다. 〈라이너 마리아 릴케의 르네상스 미술여행〉은 이렇게 해서 나오게 되었다.

그러나 루 살로메와의 사랑은 더 이상 계속될 수 없었다. 루는 이젠 연인으로서가 아니라 친구로서 대하기를 바라고 있었던 것이다. 릴케의 상처는 깊을 대로 깊었다. 그러나 그는 창작에 몰두하여 〈시도시집時禱詩集〉과 〈하느님 이야기〉를 펴냈다. 이 두 작품은 모두 두 차례에 걸쳐 루 살로메와 함께 떠났던 러시아 여행에서 얻은 성과였다. 거기에서 릴케는 일종의 신비적인 세계성을 지닌 경건성과, 직접적인 신의 내재화에 대한 지복至福을 표현했다.

그는 러시아 여행에서 진실한 '마음의 고향'을 찾았다고 생각했으며, 인간 영혼의 깊이를 체험했고, 범신적汎神적인 신비관을 체득했던 것이다.

루 살로메에게서 입은 상처를 지우기 위해 릴케는 결혼을 서둘러 화가 지망생인 클라라 베스트호프를 아내로 맞아들였다. 그러나 역시 그 결혼은 오래 가지 않았고, 릴케는 그 누구도 자신을 도와줄 수 없다는 사실을 통감해야 했다.

1902년 8월, 릴케는 파리에 도착했다. 그는 외로웠다. 볼프스베리에 처자를 남겨둔 채, 릴케는 외로운 파리 생활을 시작했던 것이다. 그는 제1차 세계대전이 일어날 때까지 파리를 생활의 근거지로 삼았다.

릴케의 주위에는 그때부터 친구들과 보호자, 조력자들이 모여들기

시작했으며, 이때 만난 앙드레 지드와는 일생을 통한 친교를 맺게 되었다. 물론 루 살로메와의 관계도 완전히 끊어진 것은 아니었다. 인생의 위기에 이르러서는 항상 릴케는 그녀를 찾아가, 그녀에게서 충고와 위안을 얻었다. 그리고 루는 릴케가 자기에게 부과한 커다란 책임을 의식하고, 언제나 그의 요청을 받아줄 마음을 열어놓고 있었다. 이 여자 친구가 곁에 있다는 것이 릴케에게 있어서 얼마나 중요한 것이었는지는 루에게 보낸 그의 편지들을 보면 그대로 드러나고 있다. 릴케의 일생에 걸친 방랑생활에서 루는 그에게 휴식과 목적을 주는 안식처와도 같았다.

릴케는 줄곧 스위스·이탈리아·스페인·스웨덴·독일 등지를 여행했으나, 늘 파리로 되돌아왔다.

1914년 여름, 릴케는 독일여행 중 제1차 세계대전의 발발로 소집영장을 받고 빈의 육군사무국에 근무하게 되었다. 그러나 얼마 후 친구들의 주선으로 풀려나와 뮌헨에서 어려운 생활을 하지 않으면 안되게 되었다.

1919년 전쟁이 끝나자 릴케는 스위스의 각지를 방랑하던 끝에 1921년 우연하게도 뮈조트의 조그마한 성을 얻게 되었는데, 그는 세상을 떠날 때까지 탑과 같은 이 조그만 성에서 살았다. 이곳에서 릴케는 1912년 이후 그의 가장 큰 과제의 하나였던 〈두이노의 비가〉를 완성시킬 수가 있었다.

1926년 12월, 스위스의 한 요양원에서 죽어가면서 릴케는 루에게 다음과 같은 마지막 편지를 보냈다.

"이제 루, 얼마나 나는 시달리는지 모르겠소. 나의 모든 기능을 파괴하는 이 거대한 육체적 고통—예외인 것도 같고, 자유로 돌아가는 길인지도 몰라. 나를 덮쳐 밤이고 낮이고 괴롭히는구려. 어디서 용기를

얻어야 할까요?

　사랑하는, 사랑하는 루, 이 편지도 의사에게 구술한 것이라오. 분덜리 여사에게. 그러나 정녕 지옥 같구려."

　마지막 숨이 넘어가면서도 릴케는 의사에게 루를 불러달라고 애원했다.

"루는 모든 걸 알아요……. 아마 루는 위안을 줄 수 있을 거요……."

　이것이 릴케의 마지막 말이었다.

<div align="right">옮긴이 씀</div>

도 판 목 록

찾 아 보 기